目次

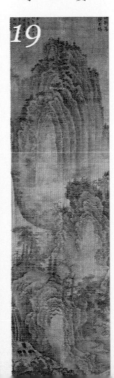

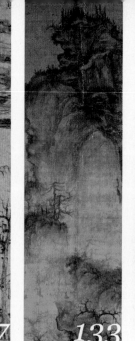

彭明輝談國畫的情感與思想

崇高之美

序

這是一本談國畫的書，也是一本談中國文化與美學精神的書。我心中的讀者是想要了解國畫的人，以及想要藉由國畫去管窺中國文化的人。這本書的特色，除了力求深入淺出之外，就是遠比傳統國畫論述更寬廣的視野：它以國畫為探討的焦點，但是把討論的背景安置在中西繪畫的對比，以及彩陶、青銅、先秦音樂美學與書法的文化傳承。視野橫跨古今中外，是為了較不偏頗地掌握中國繪畫的美學與文化特質，從而釐清在這中西文化衝突的時代裡，我們該如何進行藝術、美學與文化的取捨與傳承。

這本書以國畫欣賞作為起點，分析國畫名作的構圖與筆法，引導讀者去親自感受名作的藝術特質與情感，以及這些作品背後的美學思想和人格情操。我期待能藉此讓讀者親自去感受、揣摩五代與北宋山水畫名作中，莊嚴、崇高的情懷，畫家對人性尊嚴的堅持與篤信，中國人面對大自然時那種近乎宗教的蕭穆、崇仰之情，以及藝術最深刻的意義和成就。其次，我也嘗試著去理解歷代山水畫與花鳥畫的轉變，以及這些轉變的文化與人性意涵，藉此了解人在不同歷史階段與現實條件下，可以有哪些選擇。最後，我嘗試著從中西文化的比較，以及中國五千年的文化傳承上，去理解國畫的精神意涵和文化上的獨特價值，以及我們今天夾在中西文化交匯處的窘境與機會，希望作為年輕人汲取中西文化精髓時的參考，以及自我發展的借鏡。

周朝以來，中國有其一脈相承的美學精神，特別重視藝術形式、內在情感和人格三者不

分的緊密關係，使得藝術創作突破「雖小道，必有可觀者焉，致遠恐泥」的格局，變成一個

值得以生命相許的終生職志，也讓我們有機會藉由國畫名作而看見前人偉大的生命丰采。為

了探索這些名作背後的思想與美學精神，本書跨出狹義的繪畫藝術，援引書法藝術的精神、

《史記》記載中孔子與季札的音樂美學，以及彩陶、青銅器的特色為佐證，相互發明，企圖

勾勒出先秦以降的中國美學精神。

我希望讀者能從藝術品去直接感受儒家「天尊地卑」的情感，甚至進一步將這些感受拿

來跟我們熟讀過的《論語》等經典相印證，彼此發揮，突破純賴抽象文字去意會中國古典文

化、思想的窘境。這樣一種文化研究的取向，既可以跳脫文字的空洞想像，與歷代註解的束

縛，又有確實可靠的文物作佐證，而不致蹈空入虛，穿鑿附會，是我在年過三十之後最信賴

的方法。

本書最後一章談清末民初以來，國畫與西畫的論爭，其實它也是百年來中西文化論戰的

縮影；而國畫現代化過程的取捨，也呼應著中國文化在當代社會的衝突與取捨。我希望這一

章的討論，有助於讀者釐清國畫與西畫的衝突與化解之道，它也確實暗藏著我數十年來關於

中西文化融合的一些思考線索。

五代和北宋的名畫讓我相信：人是很不簡單的動物，因為他的心裡有一份莊嚴、崇高而

近乎神聖的情感與懷抱。專攻美術史而名聞國際的中研院方聞院士也說過：第一次在故宮看

到范寬《谿山行旅圖》的真蹟，使他「變成今天的我」，因為它「以敏感、簡潔、沉著自在

的方式，表現大自然山水磅礡的氣象，它對自然世界有一種心理觀照和視野，是我們從未在西方風景畫，如莫內、塞尚或弗拉曼克名作裡所能感受的。我妻子和我一下子被這無上榮寵的機會給震懾住了。」我希望本書可以引導讀者去認識這種震撼和感動。

過去關於國畫作品的分析都太粗略，對構圖與筆法的介紹言簡意賅，寥寥數語帶過，或流於一廂情願的濫情渲染，因此一般人讀完之後依舊難得其門而入。為了突破上述缺點，本書以可觀的篇幅，分析作品的情感（感受）跟構圖、筆法的關係，同時用原畫和仿作（或相近作品）的對比引導讀者，培養大家感受原作的能力，希望大家可以親自體會原畫構圖的巧思，以及筆法的特色，感受「意在言外」而「難以言詮」的情感，不只是陶醉在與畫面無關的美麗詞藻，或空疏浮泛的形容。

前人對國畫作品的情感與思想雖然也有所討論，但往往也是詞藻華麗而牽強附會的空泛議論，或者言簡意賅，不容易領略其意旨，以至於跟我們在作品中的實際感受嚴重脫節。本書試圖從作品分析、畫論以及歷代畫評這三個軸線一起下手，嘗試去揣摩、分析畫家的人格特質與心路歷程，希望在這個較大視野與多元的角度下，去認識畫家的情感與思想。

五代與北宋山水是國畫的登峰造極之作，花鳥畫則開啟國畫另一個向度的精神和意義。表面上，千年來的國畫貌似而神似，事實上，在這上千年裡國畫的精神與技法迭有變化，只不過變化緩慢，創新與承繼並進，因此可以清楚地看到，前後的繼承關係綿延不斷，卻不容易看見變革的部分。但是，如果將清末吳昌碩的花鳥與北宋范寬的《谿山行旅圖》做比較，

就可以看出來兩者的工具不變，筆墨的運用已經不變，而人的精神、感情與〈繪畫的目的，更早已迴異其趣──吳昌碩不可能畫得出范寬的山水，范寬則不可能去畫吳昌碩那種花鳥。我希望在本書裡釐清，國畫的精神如何從北宋山水演變到花鳥，以及清末吳昌碩的篆書入畫。

此外，我也企圖闡述國畫迴異於西畫之處，從而回答、提醒讀者國畫在西潮衝擊下的可貴之處。

我開始認真研究國畫，原本是想要從國畫去體驗，中國人在數千年歷史內有過哪些偉大的情感與人格，以便回答自己「人活著有什麼值得追求的？人活著有什麼值得珍惜的？」後來，我在范寬與五代的山水畫裡，領略到國畫背後莊嚴、崇高的情感世界與思想，也藉此看見自己內在世界裡，那一份莊嚴、崇高而近乎神聖的情懷，因而確信：人活著，有遠比名利更值得追求、領會的精神世界，等待我們去開發。靠著這份信念的引導，我才走出虛無。

將自己在國畫中的體驗，跟我在中國經典中所獲得的啟發相比，我發現文字留給讀者的想像空間太大、太不確實，以至於任何穿鑿附會或浮誇的想像都是可能的，因此我很容易懷疑自己在文字世界當中建立起來的人生信念。面對繪畫，那種感受比較確實、直接，而所提供的線索遠比有限的文字世界更豐富。因此，我開始積極從繪畫作品認識前人生命中最深刻而精彩的感動，因而體認到：人類過去數千年的情感變化，在藝術裡保留得直透、鮮活有如往昔，可以感受到許多超乎言詮的情感、胸懷，認真揣摩下，有如跟千年前的古人當面對話。

通過千年來的國畫史，我們就像是在直接見證，中國千年來許多種人的情感變化和他們的生

命歷程。

　　我跟國畫的因緣相當久遠：我從小喜愛書法，勤練將近二十年，並且在這基礎上累積出法書碑帖和國畫的欣賞經驗。一九八三年起，我用史作檉的形上美學觀點寫了一系列的國畫評論〈國畫之精神內涵——回顧與前瞻〉，姚夢谷先生因而特地頒授「金爵獎」給我。

　　一九九四年起擔任清華大學藝術中心主任，並兼任台北市立美術館諮詢委員，為美術圈內與圈外的人，寫了許多篇繪畫欣賞與評論的文章，其中〈從大歷史看水墨畫的困境〉一文獲頒「帝門基金會藝術評論獎」。

　　歷經三十年欣賞、思索和寫作的經驗，希望這本書能夠達成「深入淺出」的寫作目標，將我在國畫和中西文化裡所獲得的感動和省思，帶給更多想了解的人。

崇高之美

前言

這本書希望引導讀者去看見歷代名畫的動人情感，但是我的寫作無法代替名畫本身，就像旅遊導覽手冊無法替代親臨現場的旅遊經驗。因此，看這本書時需要有好的名畫複製品在手上，邊讀邊從畫作裡去親自感受我企圖提示的情感。本書的附圖雖然已經力求其品質，但是網路上有許多超高畫素的數位圖檔，可以增進讀者對這些作品細節的了解。因此，我想在這裡先扼要介紹幾個較重要的網路資源，以便讀者可以利用它們加強閱讀的成效。此外，我想為了力求深入淺出與可讀性，本書無法深入討論較專門的細節，也沒有按照學術慣例給相關的參考文獻。這個缺點也可以靠下述的網路資源彌補。

其次，宋朝以前的國畫名作真偽問題頗多爭議，造成國畫欣賞與評論的嚴重困擾與挑戰。我想利用此前言，扼要建議如何克服這個難題，以及我自己寫作時的拿捏原則，做為讀者的參考。

最後一點提醒：本書第一章討論荊浩的《匡廬圖》，並且試圖引導讀者去感受這幅畫裡隱約溢散的莊嚴、崇高之情。如果讀者發現很難感受到本書所提的那一份情感，不需在意，可以接著在第二章的引導下去體會范寬《谿山行旅圖》的情感。因為，《谿山行旅圖》的情感較雄渾磅礴而容易感受，了解第二章後再回過來重讀第一章，或許就會較容易感受到《匡廬圖》裡微弱的情感。

一、重要的網路資源

故宮曾經辦過北宋書畫特展「大觀」，並留下一個專屬的網站「大觀北宋書畫」，其中高解析度數位圖檔，有四十六件唐、五代與宋朝最具代表性的繪畫作品，包括荊浩、關仝、董源、巨然、范寬、郭熙、李唐等，本書討論到的重要代表作，在這些數位影像裡可以看到較清楚的作品細節，是很重要的網路資源。這個網站有兩個入口，「大觀北宋書畫」在 http://tech2.npm.gov.tw/sung/，這個網站無法一次看到所有作品的清單，用起來不方便。如果搜尋「大觀宋版圖書特展」，會找到另外一個入口：http://www.npm.gov.tw/exh95/grandview/，循著以下的路徑「大觀版圖書特展→大觀→北宋書畫展→展品清單」走，就可以找到該網站內所有數位典藏的作品清單，再重複點擊任何作品名稱，就可以進入互動式的數位圖檔，放大比例可以互動調整，相當方便。另外一個辦法是直接輸入展品清單的網址：http://www.npm.gov.tw/exh95/grandview/painting/dill_ch.html。

故宮另一個重要的數位網站是「典藏精選・繪畫類」，裡面有唐代到清朝，最具代表性的國畫數位影像和作品簡介，包括趙孟頫、黃公望、倪瓚等元朝畫家，與明代的唐寅、沈周、文徵明，清朝的四王等最著名的作品。只要 Google「故宮 典藏精選 繪畫」，就會找到「國立故宮博物院─典藏資源→典藏精選→繪畫」這個選項，網址：http://www.npm.gov.tw/zh-tw/Article.aspx?sNo=03000117。

此外，故宮還有黃公望《富春山居圖》的專屬網站和數位影像，裡面有海峽兩岸所藏

兩段《富春山居圖》的數位影像「無用師卷」和「剩山圖」，以及有名的摹本「子明卷」，影像最左上方可以控制放大倍率以便看細節。Google「故宮 富春山居圖」，就會找到「黃公望《富春山居圖》」——國立故宮博物院」這個網站，網址：http://www.npm.gov.tw/exh100/fuchun/ch_02.html。

如果想要了解故宮任何典藏品的進一步資料，包括尺寸、基本資料、作品特徵與真偽問題的扼要說明，以及與該作品有關的重要參考文獻等，可以利用「故宮書畫數位典藏資料檢索」（http://painting.npm.gov.tw/npm_public/index.htm）這個網路資料庫。這個資料庫中，每項收藏品都有一份項目完整、內容簡要的說明，依序包括收藏品類型、品名、作者、外在形式、題跋資料、印記資料、色彩、技法、作品內容、相關文字參考資料；其中最後一大項「相關文字參考資料」，又含好幾個子項目：收藏著錄、參考書目、內容簡介、網頁展示說明等。

其中「內容簡介」一項，簡要提示有關該作品真偽的扼要訊息。譬如一向被視為李成真蹟的《寒林平野圖》，就在「內容簡介」的最後一句寫上：「本幅樹石畫法模仿李成寒林特徵，從畫風看應為明代仿作。」

歷代畫論是了解中國美術一項重要的參考，紙本的出版物可以考慮購買俞劍華主編的《中國畫論類編》。網路上有一個免費的簡體字網站《历代画论合辑》（http://www.eywedu.com/hualun/），資源極其豐富，包括南北朝以迄當代的歷代畫論、俞劍華主編的《中國畫論類編》，以及好幾本中國繪畫史的當代著作。

二、國畫欣賞與作品真偽問題的困擾

談中國的藝術不能不談國畫，談國畫就不能不談五代與北宋初年的山水畫，尤其是開創五代與北宋大山水的荊浩、關仝、李成與范寬，以及五代的董源、巨然與北宋的郭熙、李唐。

很可惜，這些人流傳至今的代表作幾乎都有真偽的爭議，或許只有范寬的《谿山行旅圖》，和李唐的《萬壑松風圖》是確切無疑的真跡，其他很可能是仿作、摹本，或者因為保存狀況不佳，或修復過程失當，而只留下原作的一些痕跡，無法當作是確切無疑的完整真跡。

《谿山行旅圖》應該是目前故宮所有典藏中，藝術價值最高的一幅畫，也是人類精神文明最極致的表現之一，在任何西方藝術品之前都絕不遜色。這一幅絹本的巨幅山水竟然能夠歷經千年戰亂而沒有毀損，實在是奇蹟。以北宋中期郭熙的《早春圖》為例，它完成於一〇七二年，成畫時間約比《谿山行旅圖》晚四十至五十年，但或許是在歷次重新裝裱的過程中受到不當的修補，以致有超過三分之二的部分可能已經盡失原味（詳見第六章〈大自然與可居可遊的山水〉）。

至於時間更早的作品，就更難完整無缺的保留下來。荊浩的代表作《匡廬圖》很可能是品質較高的摹本，而且臨摹的人可能改變了其中部分的構圖，而沒有完全忠於原作；關仝的代表作《關山行旅圖》也有可能是摹本，或是保存過程有問題，以致應該只有乾墨皴擦的山巖立面，卻很像是被溼墨暈染過，顯不出粗礪堅硬的質感，以及堅毅不屈的神采。至於董源與巨然的所有作品，都有可能是元朝偽託之作，跟原作鮮少關聯。這些因素都嚴重妨礙我們

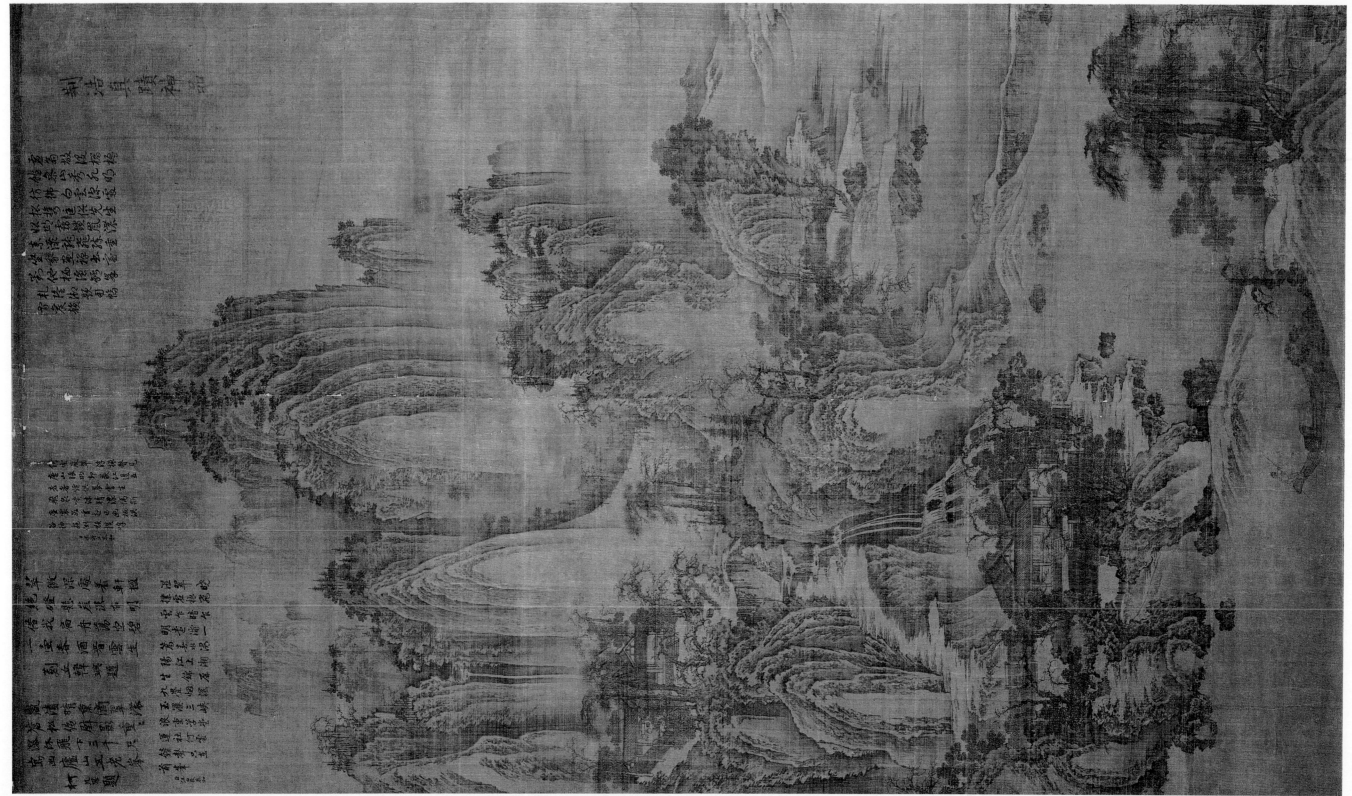

認識五代與北宋山水畫的精神原貌（詳見第七章〈寫意山水與南北宗〉）。

如果我們只根據信實可靠的作品去認識五代與北宋的山水，范寬會變成整個國畫史上的異類。除了《谿山行旅圖》之外，藝術成就次高的作品，有可能變成元朝黃公望的《富春山居圖》，或李唐的《萬壑松風圖》，其他五代與北宋的山水畫變成都是次要的。但是，歷代畫論的評價都指出，李成與關仝的作品絕不下於范寬，而遠高於郭熙、李唐和黃公望，荊浩的作品水準應該至少接近范寬。此外，五代與宋朝加起來將近四百年，很難讓人相信這期間沒有任何作品水準接近《谿山行旅圖》，或者高於黃公望的《富春山居圖》與李唐的《萬壑松風圖》。

因此，只根據既有的作品去了解五代與北宋的國畫是非常有問題的，甚至會讓我們只知元明清而不知有五代與南北宋，以致認定國畫的歷史成就遠不如西畫。這樣的理解，無疑是對歷史真相的嚴重扭曲。

我寧可採取另一種解決途徑：瞎子摸象。用畫作與畫論中，較可信的局部線索去相互比對，逐步拼湊起一個歷史的概略骨架，再憑我自己的藝術欣賞經驗與其他文化史線索，去描繪出歷史的輪廓，最後靠我對人性的了解與自己的想像，去縫補最後殘缺的輪廓。

要拼湊一千年前的美術史絕對是極端困難的，不僅畫作流失且真偽難辨，連畫論都有可能不是完整的原作，而是屢經口傳與傳抄之後，衍文、脫落、誤傳等因素夾雜其間，以致真偽難辨，文意晦澀難解。荊浩的〈筆法記〉就有這問題。我是以《谿山行旅圖》和荊浩的〈筆

法記〉作為重建五代畫史的起點，再從荊浩、關仝與李成的代表作中取其精粹，捨去我有疑問的線索，參照歷代畫論去揣摩荊浩、關仝與李成原本可能的概略模樣。最後再從書法史、中西畫史與文化特質去推敲五代與北宋繪畫的精神。不過，為了讓本書讀起來較流暢，我在寫作時捨去了所有反覆推敲的過程，只試圖勾勒出我自己最後的結論與主要線索。

畢竟這不是一本學術著作，它只是企圖作為讀者欣賞國畫世界的導覽手冊，希望讀者可以藉此發展第一手欣賞經驗的能力，並進一步去親身涉獵，一窺國畫的堂奧。

第一章

開創山水畫史的《匡廬圖》

　　國畫有過非常偉大的情感與成就，以及迥異於西方的美學精神，足堪與任何文明的藝術成就鼎足而立。要了解這個我們已經陌生了的傳統，五代的荊浩是重探國畫精神內涵的一個最佳起點。荊浩所開創的巨碑式山水畫是中國繪畫藝術的巔峰，並且開啟了後來千年的水墨山水畫史。流傳至今的《匡廬圖》很可能是他的手筆，或高品質的摹本，足以讓我們藉以揣摩其畫風、技法與藝術成就。此外，荊浩還留下一篇〈筆法記〉，敘述他的美學觀念和繪畫理論。如果我們拿荊浩的〈筆法記〉與《匡廬圖》相互參照，就有機會一窺五代山水畫的精神內涵，並且推敲千年國畫史的創始動機與美學情懷。

要談國畫，很多中國藝術史的書會從唐朝開始談起。雖然今傳畫作都是青綠山水，但是唐朝張彥遠的《歷代名畫記》已經提出「墨分五色」之說，也在卷十一「王維」條下說：「余曾見破墨山水，筆跡勁爽。」因此，也許中唐時期已經有水墨山水。不過，唐代朱景玄在《唐朝名畫錄‧序》說：「夫畫者，以人物居先，禽獸次之，山水次之，樓殿屋木次之。」因此唐代山水畫作應該很少，其中水墨作品尤其稀少因而不傳。據此可以推測，較成熟的水墨畫與山水畫應該是始於五代與北宋，唐朝若偶有嘗試，多屬戲作。因此，五代在中國山水畫與水墨畫的起源上扮演著最關鍵性的角色。五代開始消除唐畫的色彩與寫實風格，而開創出「以墨代色」的水墨山水，並且脫離寫實而「寫胸中丘壑」，開啟了我們所熟悉的國畫傳統。尤其讓人感到好奇的是，五代這樣做的背後是有嚴肅的理由與企圖，或者只是不值得深究的偶然？要回答這個問題，五代的荊浩是一個關鍵性的人物。

荊浩常被視為兼容筆墨而開創中國北方巨碑式雄偉山水畫的始祖，北宋畫家最喜歡模仿的關仝、李成與范寬都曾師法過荊浩，因此他幾乎可以被稱為五代以降，千年水墨山水畫的始祖。而且相傳出自他手筆的《匡廬圖》流傳至今，這幅作品雖然很可能只是高品質的摹本，卻足以讓我們藉此具體揣摩其畫風與筆墨。此外，荊浩還留下一篇〈筆法記〉，敘述他的美學觀念和

繪畫理論。如果我們拿荊浩的理論與畫作相互參照，就可以推敲中國山水畫的起源，以及五代山水畫的精神內涵，從而一窺千年國畫史的源頭與創始動機。

水墨取代敷色，寫意凌駕寫實

宋朝郭若虛在《圖畫見聞志》中說，荊浩曾經自況：「吳道子畫山水，有筆而無墨；項容有墨而無筆。吾當采二子之所長，成一家之體。」因此，真正融通筆墨的山水畫很可能始於荊浩，而《匡廬圖》則見證了這項成就。

將《匡廬圖》拿來跟唐朝的任何山水或人物畫相比較，馬上可以看到《匡廬圖》迥異於所有今傳的唐畫與西方的油畫，並且很成熟的呈現了貫穿五代以降所有山水畫與寫意花鳥的共同特色：

一、整幅畫以書法的線條為主，充分發揮毛筆書寫、頓挫、皴擦、暈染的各種筆觸，使得毛筆線條的多樣性格與豐富情感，變成繪畫的主要元素；對比下，唐朝的畫線條往往性格不明顯地倚附於畫面的構圖或輪廓線中，或退化為色塊的邊界，甚至往往被色彩與明暗所消蝕而遁於無形，因而欠缺表現力。

二、整幅畫以墨為主而少色彩，即使著色也是淺設色，可有可無，或只是附於線條之單純的色塊渲染；但是色彩在西畫中卻扮演著關鍵性的角色，失

唐朝的畫人物居先，禽獸次之，山水又次之。
唐閻立本，《職貢圖》，國立故宮博物院藏品，61.5 x 191.5 公分　▶

去顏色的油畫有如失去靈魂。

最鮮明的證據是：許多淺設色的國畫即使用黑白照片印出，仍只是略減其神貌與情感的豐富；但是西方的油畫一旦以黑白照片印出，整張畫的情感立即消失，頓時變得索然乏味。

三、整幅畫固然有墨色的濃淡變化，傳達出動人的筆墨韻味和神情，然而此濃淡卻往往違背光線投影原理。換句話說，其濃淡變化主要是為了用來表現筆墨的情感變化，而不是為了要表現物體在現實世界裡的光影現象。

四、畫中除了考慮物體大小之比例外，經常違背透視原理，甚至不使用單一的視點，而自由使用多重的視點，在一張畫裡同時表現出仰視、平視與俯視的不同視角。

五、畫中不但有留白，而且留白的重要性絕不亞於筆、墨與造形，是繪畫的重

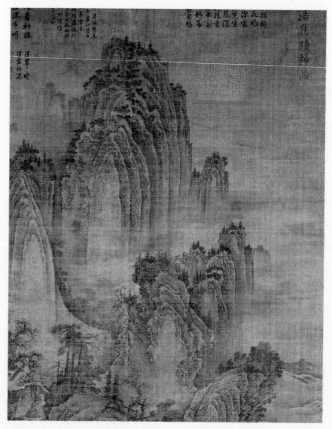

▶ 右：以筆墨表達情感與精神，不重顏色與寫實。
《匡廬圖》局部

◀ 左：唐朝與五代繪畫重視寫實與設色。
五代南唐顧閎中，《韓熙載夜宴圖》，北京故宮博物院藏品，宋人摹本，
27.9x69 公分

要元素；不像西畫中往往必須將整個畫面塗滿而後才能成為一完整作品。

以上的特色我們都習以為常，不覺得有重視的價值。但是若拿五代的畫作跟唐畫相較，就會覺得以上特色的出現猶如中國繪畫史上的一大革命或突變。

五代之前中國繪畫重視的是寫實，而唐朝的青綠山水與金碧輝煌都有設色。五代山水畫興起之後，墨色的濃淡才開始取代顏色，寫意的取向逐漸超過對寫實的關懷，終於發展出以寫意為主的山水與花鳥，使得國畫和西畫的精神、技法、特色涇渭分明，各有各的發展。

從各古文明的藝術史看起來，在繪畫中追求寫實似乎是自然而然的事，不去追求寫實反而是值得追問與深思的現象。所以，民初以來很多人都一直在追問：為什麼五代以後鮮少在寫實與用色的技巧上精進，而以墨色替代顏色、以寫意取代寫實？這是因為欠缺西方追求真理的客觀精神？還是創新能力不足而無以突破？或者是意識形態作祟而不思長進？

民初留學歸國的畫家往往直接指斥國畫太重視師承與文人習氣，因而嚴守固陋；為國畫辯護的人則端出蘇軾「論畫以形似，見與兒童鄰」，以及倪瓚「僕之所謂畫者，不過逸筆草草，不求形似，聊以自娛耳！」來回應，

指出國畫所求是「神似」而非「形似」。

問題是「神似」如何理解？謝赫的「氣韻生動」常被拿來當作「神似」的同義詞，但是謝赫的「六法」雖然始於「氣韻生動」，接著卻是骨法用筆、應物象形、隨類賦彩、經營位置、傳移模寫，顯然是把寫實與賦彩當作實現「氣韻生動」的手段，而非與「氣韻生動」不相干或對立。而且，謝赫「六法」的主張歷經南北朝與隋唐將近五百年的時間，直到五代才出現以墨色取代敷色的現象、以寫意取代寫實的發展，顯然五代時的繪畫思想有比「氣韻生動」更進一步的發展才對。

既然是荊浩開創了五代以降山水畫之風，就讓我們從《匡盧圖》和他的〈筆法記〉來找尋上述問題的線索。

恢弘莊嚴的《匡盧圖》

《匡盧圖》藏於台北故宮博物院，高一八五‧八公分，懸掛起來高出人頭至少五十公分，山勢雄偉而空間恢弘，山巒與巨巖的量體用短筆觸的墨色皴擦出堅硬的質感，加添山巒莊嚴、肅穆的神采，因而一向被視為荊浩傳世的唯一真跡。以不同的筆觸和深淺墨色皴擦山巒的塊面，來呈現出山岩的質感並傳達創作者想要藉此呈現的情感，後世叫它「皴法」，而「皴法」應該就是荊浩在〈筆法記〉裡所謂的「墨色」。在五代以前的唐畫裡我們看不到「皴法」的應用，因此今傳的唐畫基本上都

◀ 在山巖的輪廓線之間用乾墨皴擦，表現出山巖堅硬粗礪而有
如刀鑿斧劈的質感，這種運用筆墨的方法叫「斧劈皴」。
《匡盧圖》局部

是「有筆而無墨」。

不過，這幅畫的右下角從左下往右上開展的「平遠」視野，與台北故宮的宋人《岷山晴雪》構圖相似，因此有人質疑它受到北宋末年小景山水畫的影響；此外有些地方使用側鋒斜砍的筆法，疑似受到北宋末年李唐「小斧劈皴」的影響，因此也有研究者認為這幅畫可能是高品質的摹本，也有可能就是出自北宋末年皇宮裡院派畫師之手。尤其是山巖與樹幹的輪廓線筆法相當薄弱，不像是兼擅筆墨的荊浩手筆。

不過如果我們在欣賞時，儘量取其優點而忽略其缺點，這幅畫依舊可以為我們提供一些關於荊浩構圖與墨法的參考線索。

《匡廬圖》的構圖兼有山水畫傳統上的三遠：高遠、深遠與平遠，而展現出唐代山水未曾有過的恢弘、遼闊。峰巒層疊而一峰高過一峰，仰視遠山主峰則峻拔高聳如入雲天，這是高遠的典型；從山腳下的院落沿著步道往山裡走，一山之後更有一山，這是深遠；而右下方的峰巒下水域千里，延伸向不可見的遠方，則是平遠。

三遠的形式容易學，布局與峰巒的形貌、皴法要出色就不容易了。《匡廬圖》

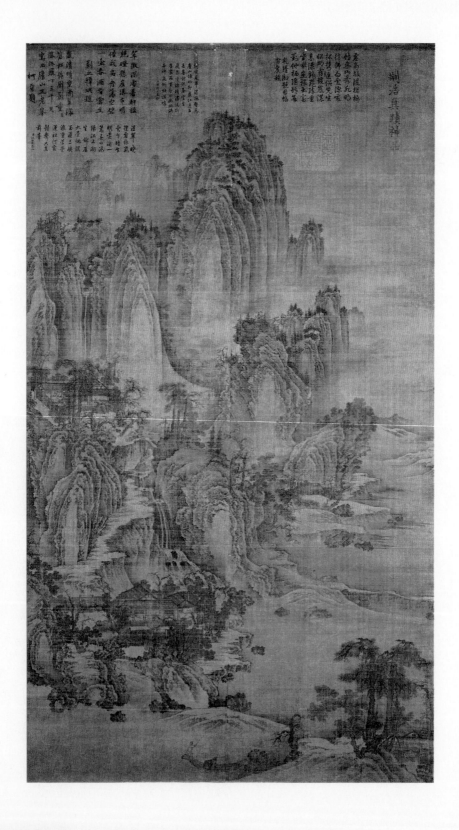

中的峰巒都集中在遠景與中景而造型相近，遠景峰巒端正、巍美、挺拔而莊嚴，中景峰巒奇巧而仍未失端正；山峰內以毛筆側鋒和中鋒的短筆觸勾擢、斫劈出深淺墨色的皴法，並佐以短筆觸畫出細密如雨的墨點（號稱「雨點皴」），層層堆疊而積累出山巖粗礦而質堅如鐵的肌理，使得所有山巖流露出堅毅剛健而峻峭雄偉的神采；但是皴法濃淡得宜，而使得山巒的性格在剛毅中不失其爽朗、恢弘；峰頂則綴以各色林木，以溼潤的濃墨點破山巖的乾澀、單調，在一片峻峭、崢嶸之中帶進活潑的生機和綠意，也使觀賞者在莊嚴的情感中帶有一點活潑的浪漫氣息，不至於因為過分的嚴肅而在情感上失去活潑性。

此外，遠景與中景之間有足夠的留白使得群峰分布疏落有致而絕不壅塞，即使遮掩掉《匡廬圖》流瀑以下的近景和右邊的水域，你還是會覺得它像一張完整無缺的傑作，雄偉、剛健、莊嚴、肅穆而疏朗，不會給人任何壓迫感。尤其前景山舍與松樹的造型都有造作之嫌，使我經常懷疑前景的構圖或許不屬原作，或者被仿作者添加、竄改，而偏離荊浩原本的風格與神采。

如果你很難從上述的敘述感受到《匡廬圖》的情感特徵，可以拿它跟布局雷同的宋人《岷山晴雪》比較，來凸顯《匡廬圖》的特色。《岷山晴雪》也是一張高一一五·一公分的大畫，以左高右低的三遠來呈現山勢的雄偉和空間的遼闊。由於這幅畫右半邊幾乎都是用留白來呈現江域遼闊的平遠感，因此整幅畫感覺非常開朗

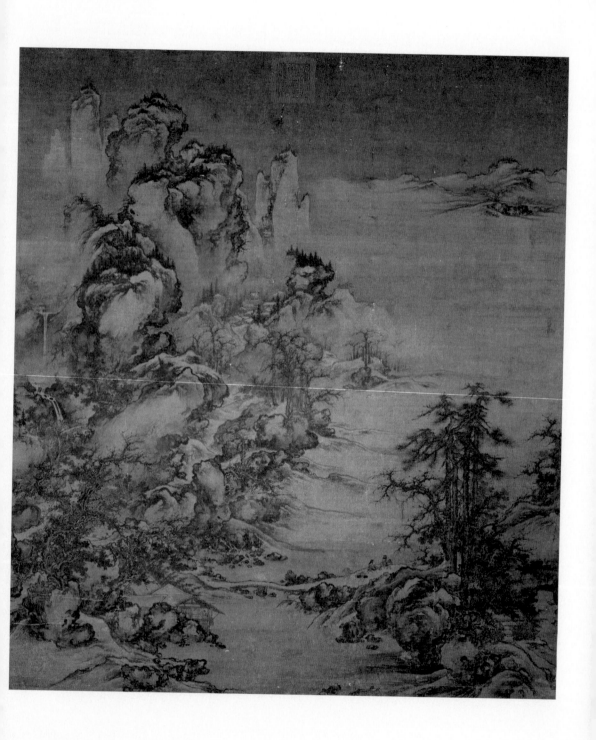

而毫無壓迫感。但是左邊山巒造型過分扭曲突兀而布局奇巧，從近景到遠景山脈與

丘巒連綿一貫，沒有可以停頓、舒緩的空間，所以一旦遮去前景和右側的平遠江域，

就會覺得左側群山壅塞、滯悶而讓人難受。

會有這種感覺，另一個重要的原因是《岷山晴雪》的岩石、山巒都用濃淡墨沿

著輪廓大筆暈染，並配以形若卷雲的皴法重複勾勒，以致邊界混濁不清，其貌像石

而其質似土，真的是「土石難辨」。為了避免整顆岩石或整座山巒都用墨色與卷雲

皴覆滿而顯得沉重滯悶，所以岩石、山巒的中央部位都以淡墨輕敷或乾脆留白，以

致顯得光亮平整如鏡，毫無肌理。

拿《岷山晴雪》的筆墨皴法來跟《匡廬圖》比較，可以發現《匡廬圖》用短筆

觸細細密密地皴擦、勾斫、點寫有一個優勢：它可以在小區塊內隨時靈活調配筆墨

的濃淡與疏密，因而在描繪質堅似鐵的岩石肌理時，卻又到處有淡墨與留白的空隙

可以呼吸，因而山巖厚重、剛毅而毫不滯悶。反之，《岷山晴雪》中大筆觸、長線

條的暈染與卷雲皴，不利於在濃墨的區塊中留下淡墨的呼吸空間，因此筆墨的濃淡

與疏密，很難有細膩而疏落有致的韻律和豐富的表情變化；同樣的，淡墨與留白的

區塊也顯得表情單調或呆滯。

此外，《匡廬圖》的山巖造型巧妙的在舒緩與峻峭取得平衡，搭配上濃淡疏密

有致的短筆觸皴法後，在整體視覺上帶給人安靜、寧謐而容易愈看愈專注，進入一

宋人佚名，《岷山晴雪》，國立故宮博物院藏品，115.1 x 100.7 公分　▶

種較深刻的情感狀態裡；兩道瀑布和行旅、浮舟帶來動態的變化與聲音的想像，但不會擾人深思，只是在靜謐中多了一點活潑的趣味。反之，《岷山晴雪》的筆法和用墨在整體視覺上讓人感覺浮動而不安，很容易隨著輪廓線不規則跳動扭曲的筆勢而變得心緒浮躁；而卷雲皴的筆法很容易撩撥起蕪雜凌亂的情緒。因此這張畫很難讓人徹底靜下心來，進入一種專注的情境和較深刻的情感狀態。

每次當我有能力靜下心來細細品味《匡廬圖》流瀑以上的中景和遠景時，都會慢慢感受到畫裡隱約散發著靜謐、蕘美而莊嚴的感情。想像起來原作裡這樣的情感應該是更充沛而容易感受到的，這種感覺在這幅仿作裡雖然很弱，但仍足以喚醒原本潛藏於我內心深處的類似情感，而且一旦被喚醒就不容易消失，也很容易在面對《匡廬圖》時很快再度清楚地浮現；因此這種情感所能給我的滿足，既寧靜、篤定、踏實而又深刻、持久。

這種靜謐、蕘美而莊嚴的感情截然不同於明清小品花鳥畫「賞心悅目」的浪

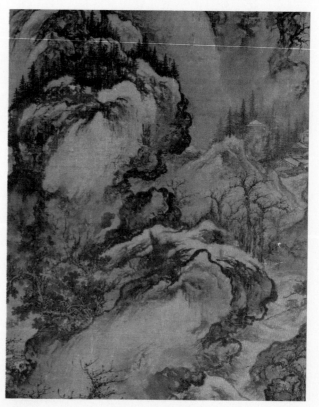

筆法和用墨讓人感覺浮動而不安；而卷雲
皴的筆法很容易撩撥起蕪雜凌亂的情緒。
《岷山晴雪》局部

漫情感，而是顯得更深刻而昇華，是在凝神專注中才能感受到的深刻情懷。相較之

下，年輕時在山林與詩詞間的浪漫情懷飄忽不定，忽而狂烈飆馳，忽而化為惆悵，

遠比《匡廬圖》所啟發的情感更浮淺無根。其實，或許就因為一般的浪漫情感比

較浮淺無根，所以容易被煽情或華麗而空泛的詞藻所激發，或者在激情、美麗的旋

律下被撩撥出來；但也因為它不夠深入人心底層，無法契接上心靈深處汩汩不絕的

力量，所以無法顯出深刻而穿透人心底層的力量。我這才了解有一種浮淺的情感叫

「浪漫」，還有一種情感叫「深刻」。浪漫的情感易得，深刻的情感難得。

此外，《匡廬圖》在我心裡所喚醒的崇高、莊嚴之情雖然微薄，但它並非用單

純的肉眼就可以在自然界的物象裡看到。在山勢類似《匡廬圖》的太行山或廬山裡，

奇巖古松競立而群峰環抱下，很容易看到雄偉、恢弘、壯闊、峻峭，或者秀麗、奇

巧的景致，使人感到渺小而浩嘆「觀止矣」；但是這樣的情懷或許雄偉壯麗，卻總

欠缺《匡廬圖》那種莊嚴。或許應該說，大自然的壯美、雄偉是個重要的契機，引

子，它可以引導人在默察中體悟到自己內心最深處那一份莊嚴、崇高的情感。《匡

廬圖》的崇高與莊嚴始於大自然的啟發，但它所喚醒的卻是人類心靈最深處的情

感。因此，與其說《匡廬圖》是描摹大自然的寫實之作，遠不如說它是在投射出荊

浩內心最深刻而莊嚴偉大的情感，而這情感是他畢其一生探索繪畫、大自然與個人

心靈的最終結晶，既是他畢生最巔峰的情感經驗，也是他藝術創作的最高表現──

雖然這樣的情懷在目前的仿作裡只能被微弱的感受到，但是在下一章討論范寬的《谿山行旅圖》時將有機會清楚看到這種情感淋漓盡致呈現時的樣貌。

真正有心靈深度的藝術品完成的時候，其實創作者也同時完成他對內在心靈世界的探索、發現與成長，偉大的藝術品與偉大的藝術家是同時誕生、同時完成的。

此外，伴隨著藝術品與偉大藝術心靈而誕生的，是具有高度原創性的藝術觀念與技法。在畫家身上，心靈、觀念、技法與作品是同時完成的，荊浩的〈筆法記〉和《匡廬圖》就是有力的佐證。

開創水墨新法的〈筆法記〉

荊浩是唐末五代的人，北宋劉道醇在《五代名畫補遺》中說他：「業儒，博通經史，善屬文。」但是碰到五代政治多變故，所以辭官而隱居於太行山的洪谷，自號洪谷子。而荊浩則在〈筆法記〉裡自況：「太行山有洪谷，其間數畝之田，吾常耕而食之。」由此可以想見，荊浩既有文人博通經史的涵養，又沒有文人驕弱自傲的習氣，胸有經史而體能耕食，誠懇樸實，迥然不同於矯情自矜的文人。他在〈筆法記〉裡也提到曾於洪谷中見一群古松「皮老蒼蘚，翔鱗乘空，蟠虬之勢，欲附雲漢。」他認真欣賞這一群古松之後，第二天就帶著紙筆去寫生，「凡數萬本，方如其真」，由此可見他對繪畫之認真。

一個博通經史的讀書人，放棄仕途而隱居山林，耕食自給，圖的是什麼？有些人或許真的只要詩文自娛，書畫為樂，逸逸草草而無所求。但是從荊浩對寫生的認真程度來看，他不是遊戲人間、對人生一無所求的人。問題是，一個把畢生精力奉獻給繪畫的人，能從藝術裡面得到什麼？子夏說：「雖小道，必有可觀者焉，致遠恐泥，是以君子不為也。」山水畫是小道？還是可以「究天人之際，通古今之變」的大道？是無聊時的消遣與戲作，還是生命與之的嚴肅創作？荊浩對國畫最重要的貢獻，就是賦予繪畫嚴肅而深刻的意義和價值，使它遠超乎消遣的層次，變成值得生死與之的偉大藝術。當我們把《匡廬圖》跟〈筆法記〉放在一起相互參證後，最足以了解荊浩的胸懷與企圖。

有人懷疑〈筆法記〉是偽作，但是有證據說宣和年間已經有此書，且宋朝時已載入《新唐書·藝文志》，因此較多人主張〈筆法記〉全文大致可信，頂多是傳抄有誤。

〈筆法記〉全文近兩千字，假藉一位老叟的口說出荊浩的繪畫理念。它一開始就提出「形似」與「寫真」的分辨：前者只有外貌相似，取物之表象；而後者確切的掌握到大自然的「實」質內涵，這才能夠「氣質俱盛」。因此老叟說：「畫者畫也，度物象而取其真。物之華而取其華，物之實取其實，不可執華為實。若不知術，苟似可也，圖真不可及也。」、「似者，得其形遺其氣，真者，氣質俱盛。凡氣傳

於華，遺於象，象之死也。」因此，繪畫真正要掌握的內涵叫做「氣」或「質」，

它們對應著一物之「實」；而一般的寫實作品掌握到的只有一物的表「象」，它對

應著一物之「華」；掌握到「氣」、「質」則得一物之「真」或精神，若只掌握到

表「象」就只會得到「形似」，而物象也失去精神而跟著死了。

由此可以確知，荊浩的繪畫目的已經不是外貌的寫實，而是內在的精神。以西

方的人像畫來譬喻，「形似」就是像照相機，準確而刻板的掌握一個人的外貌，卻

完全顯現不出這個人的內在情感、人格與精神；「寫真」則是或許忽略了某些外表

的細節，甚至刻意改變外在的形貌與比例，以便凸顯出對象的內在性格、情感與精

神。同樣的，荊浩在山水畫裡所要表現的並非某處名山勝地的景色，而是要藉著林

木、流瀑、山巒來表現個人的內在情感或精神世界。

〈筆法記〉最重要的是提出了「六要」之說：「夫畫有六要：一曰氣，二曰韻，

三曰思，四曰景，五曰筆，六曰墨。」並且進一步闡述這六者的意義與關係。

〈筆法記〉說：「氣者，心隨筆運，取象不惑。」它有兩個要點：面對景物

寫生時，不可以被表面的形象所迷惑，要能夠同時去覺察它在我們內心所喚醒的情

感，揣摩它背後真正的精神，以及我們之所以會被吸引的根本緣由。其次是運筆時

要跟心意相連不斷，才能夠將內心的情感透過筆端而寫入畫作之中，絕不能有「氣

傳於華，遺於象，象之死也」的弊病。

「韻者，隱跡立形，備儀不俗」是說：只靠心筆相連還不夠，因為那是形諸筆端的「氣」。畫裡另有一種「韻味」，必須通過皴法、筆墨濃淡變化或結構、造型來呈現，它跟可見的形式有關，但不在任何形式的細節裡。就像《匡廬圖》的莊嚴感，它不蘊藏在某個孤立的山巒或某一株樹裡，而是靠一整幅畫來呈現；或者又像《匡廬圖》裡山巖的質堅似鐵，它是靠著山巒輪廓線的筆，以及山巒內筆墨的皴擦（皴法）來一起呈現的；徒有其形不見得能得其質感與精神，偶有敗筆也不足以毀其韻，因此它既跟筆墨裡可見的形式有關，卻又不等於形式。你無法明確的說它藏哪裡，所以叫「隱跡」，但它又是藉由筆墨的可見形式而呈現，所以叫「立形」。

畫有韻味，才能達到「備儀不俗」的理想。

書法有所謂的「行氣」與「幅氣」，而繪畫當然更有屬於整體性的「韻」。真正懂得「氣」與「真」的畫家不會只顧心筆相連的「氣」，而不顧整體形式與整體「韻」間的呼應。因此「氣」、「韻」相屬，在實際的作品中不會有「氣」而無「韻」，更不可能有「韻」而無「氣」。「氣」在談的是創作前的情感、精神與動機，「韻」談的是畫作完成時通過形式而呈現出來的情感與精神。沒有氣韻作為創作的根源與作品最終所呈現的內涵，作品注定要淪為只有外在形式而無內在情感、精神的下品。

接下來是跟構圖有關的兩大原則：「思者撥刪大要，凝想神物。景者，制度時

因，搜妙創真。」「思」屬內在無形的構想過程，「景」則對應著形諸於外的具體構圖。「寫真」毋須鉅細靡遺，它要刪除跟「氣韻」無關或者妨害「氣韻」的細節，專注在可以呈現內在情感跟精神的要素，因此要「撥刪大要，凝想神物」，寧可犧牲外在形式的「象」以便成全內在的情感跟精神。「景」則上承「思」而與「思」互動，設法將「思」的情感與精神具體化、形象化，將創作者想要表現的情感與精神，化為跟筆墨有關的構圖與造形，甚至在形象上尋求各種可能的創新，以便突破形象與精神間的距離、隔閡，所以要「制度時因，搜妙創真」。

如果說「思」與「景」是屬於思想、構圖的層次，那麼「氣」與「韻」就是心靈與內在的精神世界，而「筆」與「墨」則屬於實際作畫的層次。表面上看起來一張畫無非筆墨所構成，而畫畫這個動作無非就是筆書墨染的過程。事實上，它的源頭是純屬心靈與內在精神世界的「氣」與「韻」，而「思」與「景」則是介於「氣韻」與「筆墨」之間的轉化過程——它把純屬無形的精神世界轉化為有形的筆墨，使得「心隨筆運」和「備儀不俗」的兩大理想可以具體落實在「筆墨」的層次。

在山水畫中，首先是以書法筆意勾勒出主要的結構與輪廓，但是筆寫勾勒的過程一方面要落實「思」與「景」的規劃，又要不離創作源頭的「氣」，因此要隨時能變通，兼顧質與形，而不能落入有質無形或有形無質的弊病。因此「筆者雖依法則，運轉變通，不質不形，如飛如動。」主要的結構與輪廓完成後，必須以墨皴擦、

因筆。」

量染出濃淡得宜、疏密有致的韻味，所以必須要上接氣韻，中繼思景；反之，如果只是刻板因循已完成的構圖和輪廓，去做一些情感膚淺的裝飾性暈染，就會跟氣韻斷絕直接的聯繫，以至於「氣傳於華，遺於象，象之死也。」因此，墨的地位絕不下於筆，甚至更有甚於筆，所以說：「墨者高低暈淡，品物淺深，文彩自然，似非因筆。」

六要、六法與青綠山水

荊浩的「六要」是否有更勝於謝赫「六法」之處？最重要的是它的美學結構更成熟而完整。「六法」裡頭「氣韻生動」是創作的目標，但是緊隨在後的「骨法用筆、應物象形、隨類賦彩、經營位置、傳移模寫」等五法都是手段，不像「六要」有三個層次來層層轉折，以達成內外相互呼應的緊密結構。表面上，經營位置與傳移模寫類似思與景，骨法用筆、應物象形與隨類賦彩類似筆與墨，但是，事實上在謝赫的《古畫品錄》中，這五者的層次與相互關係並沒有明確的交代。公允地說，謝赫實際上並沒有清楚指明，要如何利用這五法去達成「氣韻生動」的目標。因此即使再怎麼努力實踐謝赫「六法」中的後五法，都有可能跟「氣韻生動」的目標脫節，以至於「氣傳於華，遺於象，象之死也。」等而下之，更有可能把「骨法用筆、應物象形、隨類賦彩、經營位置、傳移模寫」五個原則全部都用來實踐寫生、寫實

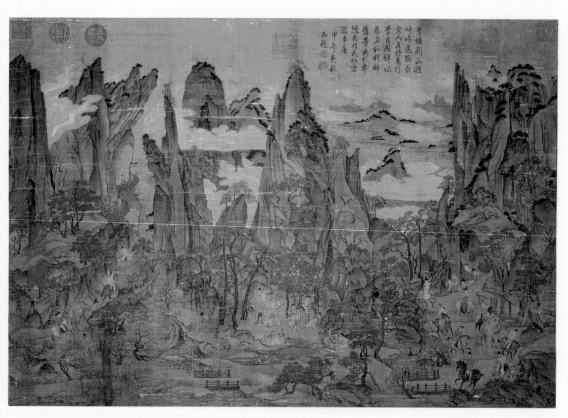

▲ 唐人佚名，《唐人明皇幸蜀圖》，國立故宮博物院藏品，55.9 x 81 公分

的目，並期望藉此達成「氣韻生動」的目標。

唐朝佚名作者的《唐人明皇幸蜀圖》就是一個很好的例子。這幅畫也許是仿自李昭道的原作，一向被當作唐畫傳世精品之一。但是整幅畫完全在描畫純屬視覺的現象，而跟創作者的內在情感關係微弱，頂多是豔麗的青綠設色很容易引起「賞心悅目」的浪漫情調，而雲霧繚繞的山巒也可以勾起一些淡薄的美麗情感。除此之外，它基本上是用繪畫在講述唐明皇到四川逃避安祿山之亂的故事。寫生與敘事才是這幅畫追求的目標，浪漫的情感只是用來附麗這個故事，就像豔麗的顏色，沒有用來加深整幅畫的情感深度或厚實度，它只是用來暈染膚淺的情調，和過眼即忘的膚淺情愫。因此，這一幅畫除了沒有達成「氣韻生動」這個抽象的目標之外，其實創作者也一點都不像是關心這個目標。

將《匡廬圖》拿來跟這幅《唐人明皇幸蜀圖》比較，馬上可以清楚看到《匡廬圖》的情感更深刻，而這深刻的情感跟構圖和造型有關，也跟筆墨皴擦的皴法有密切的關係。從兩件作品的比較可以很清楚看見，

◀ 沒有墨法的皴擦，山巒欠缺情感的深度與厚度。
《唐人明皇幸蜀圖》局部

〈筆法記〉的「六要」以「墨」取代了謝赫「六法」中的「隨類賦彩」，因為只有細密皴擦、暈染的「墨」才可以補筆法的不足，而將「氣」跟「韻」更充分帶進畫面，並避免「隨類賦彩」常見的「氣遺象死」。

用這些具體的作品做印證，我們可以很有把握的說：荊浩不僅在〈筆法記〉裡嚴格區辨了華與實，也用具體的「六要」說明了如何達成「氣韻俱盛，筆墨積微，真思卓然」的繪畫理想，更用實際的作品體現了他自己的繪畫理想與理論。因此〈筆法記〉的「六要」比謝赫的「六法」，更徹底釐清了繪畫的終極目的在於內在情感而非外在的寫生、寫實，它也把內在情感與外在形式間的轉折，釐清得更有條理而層次井然，並且在考慮繪畫理想、理論與實踐間的關係時更周延而成熟。

由於有高遠的理想、成熟而可行的理論，以及實際上深刻而感人的作品，所以荊浩能夠開創中國國畫的新紀元，徹底釐清了繪畫的終極目的，把中國繪畫的主流，從外在的寫生導向內在的情感與精神世界、從寫實為主導向寫意為主的創作。更有進者，「六要」和水墨皴法在范寬與李成筆下有了更進一步的進境，使得五代與北宋的山水畫在世界藝壇上確立了獨樹一幟而無可取代的崇高地位。

以下兩章我們先來看范寬的代表作《谿山行旅圖》，以及范寬如何把〈筆法記〉的「六要」與荊浩首創的水墨皴法發展成層次更豐富而嚴謹的結構；之後，我們再

來討論李成《寒林平野圖》的作品與情感世界，以及它們和荊浩的關係。最後我們會在第五章討論水墨皴法和色彩的關係，以及為何〈筆法記〉的「六要」會把「隨類賦彩」取消，而以水墨皴染徹底取代色彩。

崇高之美

北宋首選 《谿山行旅圖》

　　《谿山行旅圖》是北宋范寬晚年的代表作，也應該是國畫史上最氣勢磅礴的雄偉鉅作，和故宮博物院的鎮館之寶，備受古今中外藝術史家的推崇。它表現出肅穆、莊嚴而崇高的精神，讓我們可以具體領略中國傳統「天尊地卑」的情感，遠比經書抽象文字的模糊敘述，更震撼人心而感動五內。這樣的成就足以與西方任何頂尖藝術品相抗衡，它所呈展的情感與精神世界，則是西方畫作所未曾見的。研究中國美術的中研院方聞院士一見傾心，以曾親見此圖而終身以此為榮，並且從此在世界美術史前，不覺得矮人一截。連批評國畫甚力的徐悲鴻都讚歎說：「范中立《谿山行旅圖》大氣磅礴，沉雄高古，誠辟易萬人之作。」以下就讓我們來細心品味這一幅畫的精彩處。

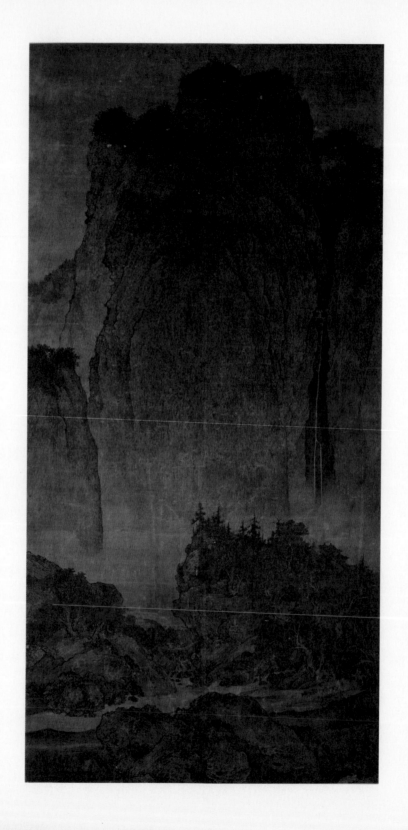

《谿山行旅圖》是北宋范寬的代表作，應該也是國畫史上最氣勢懾人的雄偉鉅作，和故宮博物院的鎮館之寶。它也很可能是今傳所有荊浩、關仝、李成、范寬等人作品中唯一的真跡。

范寬一向被讚譽為北宋以來山水三大家，同為北宋著名畫家的米芾在《畫史》中稱讚他：「物象之幽雅，品固在李成之上，本朝自無人出其右。」北宋劉道醇的《聖朝名畫評》則說：「范寬以山水知名，為天下所重。真石老樹，挺生筆下，求其氣韻，出於物表。而又不資華飾，在古無法，創意自我，功期造化。」北宋郭若虛的《圖畫見聞志》也說他的作品：「峰巒渾厚，勢壯雄強，搶筆俱均，人屋皆質者，范氏之作也。」

徐悲鴻曾經在《故宮所藏繪畫之寶》一文中讚歎：「中國所有之寶，故宮有其二。吾所最傾倒者，則為范中立《谿山行旅圖》，大氣磅礴，沉雄高古，誠辟易萬人之作。」此外，在我的印象裡，以中國繪畫史學養享譽國際的美國籍教授高居翰也說過：如果讓我從故宮的全部典藏裡挑一件，我就只要范寬的《谿山行旅圖》。

這一幅備受古今中外盛譽的故宮鎮館之寶，到底有何迷人之處？

《谿山行旅圖》的近景是三大塊堆在一起的嶙峋奇石，中景是兩座林木蒼勁的小丘夾著一座小小流瀑，而遠景是占據整個畫面約莫三分之二的叢林巨巒，有著雄渾磅礴的迫人氣勢。如果要更確實的揣摩這股氣勢，你可以一邊看著這一張畫的正

宋范寬，《谿山行旅圖》，國立故宮博物院藏品，155.3x74.4 公分 ▶

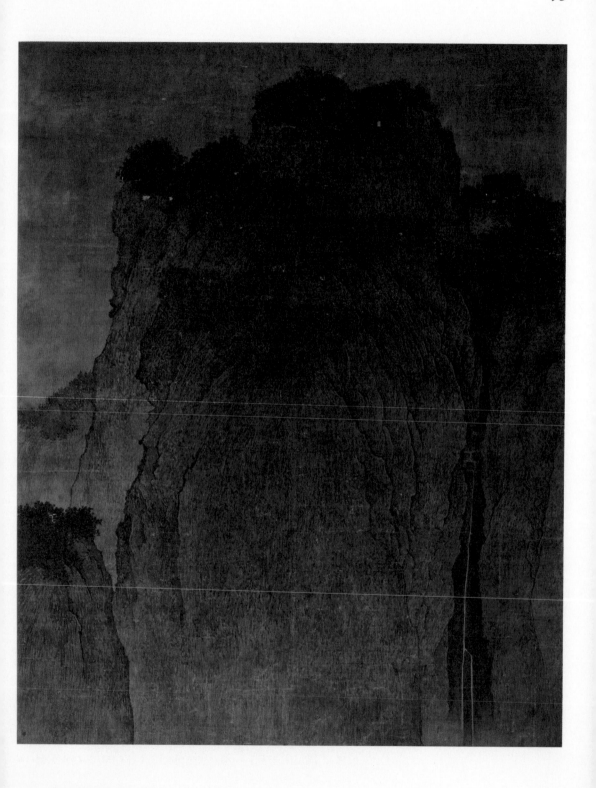

中央（略高於遠景巨巒底部），一邊想像這幅畫高一五五・三公分，寬七十四・四公分，若懸掛時眼睛剛好直視畫面中央，則畫面將有一半左右高出眼睛視線，而整座叢林巨巒則從高於視線的位置壓迫著觀畫者，猶如一座高聳入雲的龐大紀念碑，其氣勢之迫人可以想見。因此徐悲鴻忍不住驚嘆：「此幅既系巨幀，而一山頭，幾占全幅面積三分之二，章法突兀，使人咋舌！」所謂「章法突兀」指的是從來沒有人敢讓遠景占到畫面的三分之二這麼大，而且構圖上單調到幾乎只有一座叢林巨巒和右側的飛瀑，但氣勢之磅礴、懾人卻又是千嶺萬巒也無法比擬的。

這麼簡單的構圖就呈現出這麼磅礴、懾人的偉岸氣勢，這是沒有見過的人絕對無法想像的！在許多行家眼中，《谿山行旅圖》的藝術價值足與西方美術史上任何極品絕作相抗衡，而它所呈展的情感與精神世界，更是西方任何畫作都未曾見的，足以讓研究中國美術的人在世界美術史的前面昂然而立，了無遜色。也無怪乎中研院院士方聞教授一見傾心，終身以此為榮。

其實這幅畫不僅構圖驚人，如果你靜下心來一筆一劃地仔細玩味，還會更進一步感受到它不僅雄渾磅礴，而且鉅細彌精，每一筆都帶著濃濃的情感，既有豐富的變化，又渾然天成的呼應著大結構的氣勢與渾厚。因此徐悲鴻盛讚：「全幅整寫，無一敗筆。北宋人治藝之精，真令人拜倒。」

遠景的叢林巨巒則從高於視線的位置壓迫著觀畫者，猶如一座高聳入雲的龐大紀念碑。　▶

《谿山行旅圖》局部

氣勢磅礴，曠古絕今

好畫像好茶，要靜下心來慢慢領略才能充分感受到它豐富而多元的滋味。欣賞一幅畫也不能心浮氣躁而耐不下心，必須像品茶或品酒那樣專注，才能覺察到它在你心裡撩撥起來的各種情愫。只不過看畫要比品茶品酒時更沉靜、用心與細膩，因為它所能帶給人的感受遠比好茶、好酒更隱微、細緻而不易覺察；但是如果給自己足夠的時間去慢慢「品味」，它就有機會愈加「品味」愈加深、加厚，而變得濃郁厚實。欣賞好畫需要時間，以便讓它帶給你的感受在心裡慢慢舒展開來，時間愈久愈濃郁、深刻。

看畫有很多層次，你對一張畫的感受是慢慢積累，一層又一層慢慢細緻化的，一層一層地深入心靈的底層，絕非一蹴可幾。你可以先大致上看一幅畫的整體構圖，品味一下整張畫帶給你的籠統感受；再邊看局部邊用眼睛餘光慢慢的看著全畫，以便進一步更細膩去體會各個局部帶給你的感受，並且把這些較細膩的感受帶進你原本對整幅畫的感受裡去，讓你對整張畫的感覺慢慢細膩起來。當你的感受愈來愈細膩時，它也會同時變得愈來愈深刻。

以《谿山行旅圖》為例，如果要從複製品去感受范寬原作中的磅礴氣勢，可以把複製品拿到眼前，眼睛直視中景右方小山丘的上半部和遠景巨巒的底部，讓遠景的巨巒絕大部分處於視線的上方，而中景的下半部和近景則處於視線的下方，然後

中景的石丘造型嶙峋而筆法堅毅，茂林的樹幹蒼勁挺拔，樹葉溢散著濃郁的情感，流瀑周遭變化豐富的筆法，勾起觀賞者心裡豐富而微妙的情緒變化。
《谿山行旅圖》局部

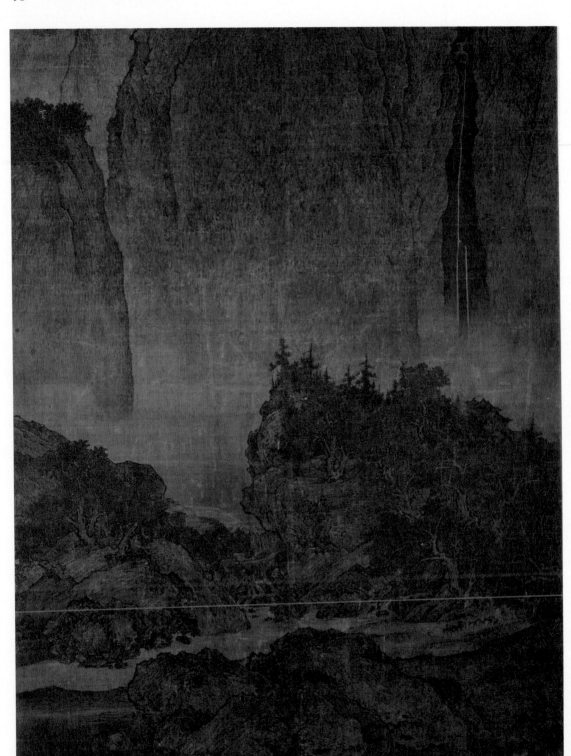

靜下心來慢慢體會這張畫在你心裡撩撥起的各種情愫。

當你用略微上揚的視線仰望遠景巨巒時，最容易感受到的是巨巒主峰的輪廓線筆力萬鈞而結構緊實，巨巒上一層又一層茂密的點樹叢，則以濃重的墨色暈染出厚實而雄渾的力量，沿著巨巒上活潑而曲折有力的輪廓線泉湧流瀉而下，氣勢懾人猶如泰山壓頂，引發人一波又一波肅穆、莊嚴而又神祕、崇高的情感。

然後你正視著中景，並以略為下俯的視線看著前景的嶙峋巨石，以及中景與前景間微小的行旅，你會感受到景致分明的中景沒有那麼雄渾而迫人──石丘的造型嶙峋而筆法堅毅，茂林的樹幹蒼勁挺拔，樹葉溢散著濃郁的情感，讓人覺得踏實而飽滿，流瀑周遭變化豐富的筆法，勾起觀賞者心裡豐富而微妙的情緒變化。

遠景的感情磅礡渾厚、雄偉而瀰漫一片，難以言宣；中景與近景則剛毅中帶著情趣分明而豐富、多元的情愫；整張畫的感情厚重、莊嚴而肅穆，將人的感情提升到一種遠遠超乎日常生活的境界，卻又絕不刻板或讓人窒息，反而讓人感受到深沉、踏實的感動，在第一眼的震懾之後，逐漸被這厚重、神祕而又多元、活潑的情感所充滿，寧可沉浸於此情感中，盡拋俗世名利的無謂糾葛。

為了較容易感受《谿山行旅圖》的這些特色，你可以拿范寬的原作和董其昌的仿作對比，輪流去感受原作和仿作帶給你的感受，仔細分辨這些感受的差異，以及這些差異如何跟兩件作品構圖與細節上的差異相呼應。

◀ 明董其昌，《倣范寬谿山行旅圖》，國立故宮博物院藏品，57.5x34.9 公分

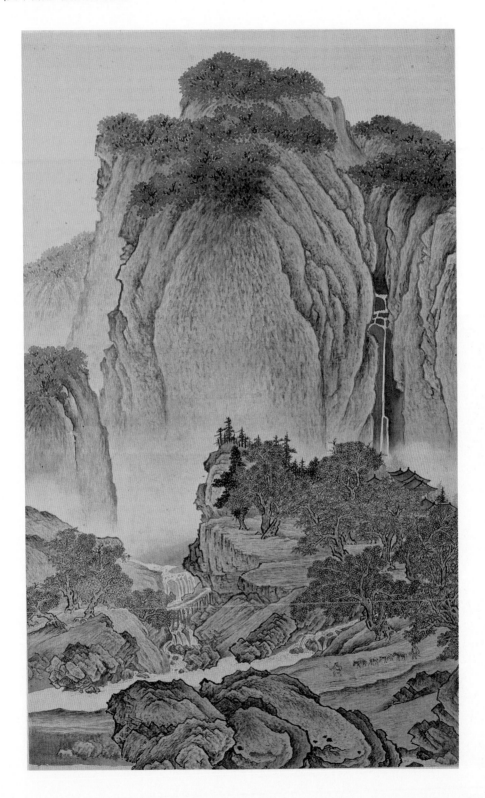

最容易感受到的差異是，仿作裡遠景的巨巒寬度略微縮窄，而高度則被大幅縮

短，因此原本巍峨偉岸的巨巒變得略顯臃腫，不再具有雄渾磅礴的迫人氣勢。其次，

中景右方的茂林石丘原本是巨岩嶙峋，崢嶸堅毅，而流瀑周遭變化豐富的筆法勾勒

著觀賞者心裡微妙的情緒變化；在仿作中這些構圖、筆觸與情緒卻變得鬆弛而有些

單調。

　　如果我們仔細比較兩幅畫，巨巒的雄渾魄力來自於三個要素。首先是巨巒的造

型挺拔而高聳，顯得堅毅而神采奕奕；這個造型，略瘦一分則顯得瘦弱而失其雄渾

魄力，略胖一分會因為臃腫而失其挺拔與堅韌，可見范寬拿捏之準確。

　　其次，洋溢著書法筆意的輪

廓線以蒼勁的中鋒和側鋒勾勒出

力量飽滿而富有彈性的弧線，進

一步將巨巒主峰的偉岸與雄渾一

筆一筆勾勒出來，一層一層堆疊

出巨巒飽滿而雄渾的氣勢。你可

以很容易想像巨巒上這些從近而

遠的輪廓線，若減少這些層次而變得

不再緊緻、豐厚，巨巒主峰的雄

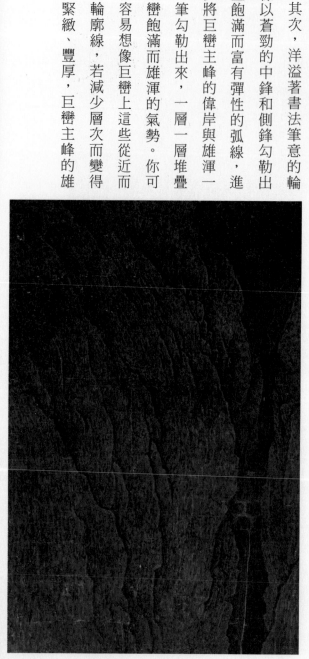

渾氣勢將會隨之遜色。此外，巨巒的主峰與側鋒裡充滿短筆觸皴擦出來的墨點，有若雨點而密實飽滿（後世稱之為「雨點皴」），疏密有致的從峰頂的濃黑細密逐漸流瀉而下，到巨巒底部化為淡而稀疏的墨點；這些墨點強化了主峰與側鋒的雄渾與厚實，以及弧型輪廓線從內而外的擴張感，而輪廓線則以富有彈性的力道，將這擴張的力量加以平衡並轉化，用以支撐巍峨巨巒的重量，使它可以昂然聳立。

輪廓線的書法筆意和主峰與側鋒內「雨點皴」的墨點，相互呼應而相得益彰，使得巨巒的主峰與側鋒精神飽滿而神采奕奕——沒有書法筆意的輪廓線，則雨點皴將顯得散漫而無力；若沒有雨點皴的充實，輪廓線將會在魄力萬鈞中顯不出厚實、雄渾。兩者剛好一內一外，將巨巒的挺拔與雄渾相得益彰的呈現出來。

最後仔細看看主峰上面濃密厚重的點樹叢，假如沒有它們，巨巒的雄渾魄力將大大遜色。譬如你在想像中，將主峰上面由高而低的三層點樹叢，隨便去掉一層，主峰的厚重、雄渾力道馬上銳減。甚至連左右兩個側鋒上面的點樹叢，也都不可或缺，失其一則底下的側鋒立即失色，而整座巨巒的雄渾魄力立刻失去平衡。

為了進一步體會峰頂點樹叢帶給你的感受，你先感受整座巨巒的力量，再慢慢把注意力的焦點移到點樹叢，同時用餘光持續看著整座巨巒；再把注意力的焦點從點樹叢移到所有的輪廓線，然後再移到山巒內一整片的雨點皴，最後再回頭來感受一次整張畫的力量。在這過程中，你會發現點樹叢帶給人的感情是最厚重、濃郁，

輪廓線洋溢著蒼勁的書法筆意，力量飽滿而富有彈性的弧線將巨巒主峰的偉岸與雄渾一筆筆勾勒出來，層層堆疊出巨巒飽滿而雄渾的氣勢；雨點皴疏密有致的從峰頂流瀉而下，強化了主峰與側鋒的雄渾與厚實，以及弧型輪廓線從內而外的擴張感。

《谿山行旅圖》局部

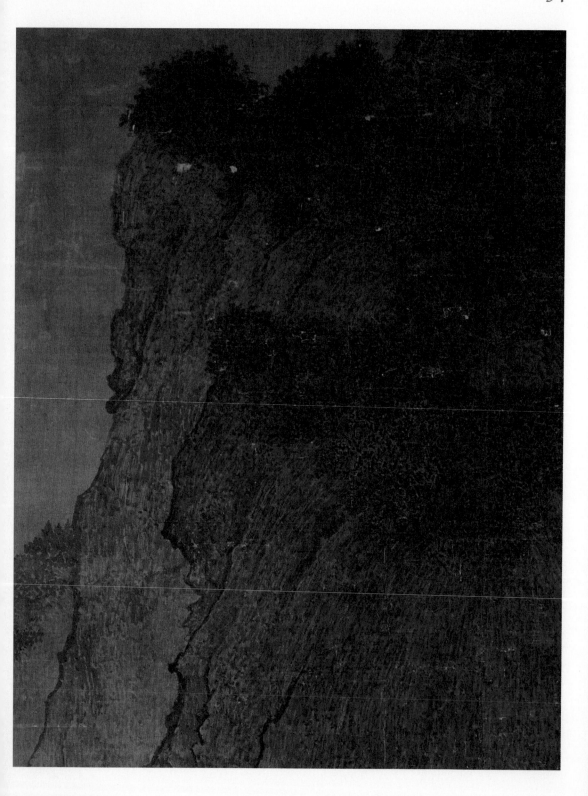

卻最難以言宣的；而且這一股力量正是整座巨巒所有力量的源頭，它順著輪廓線流瀉而下，通過峰巒內的雨點皴而充滿整座主峰與側鋒，使它們像是有源頭活水般充滿雄渾的力量。再加上巨巒拔聳入雲般，堅挺、偉岸的高度與氣勢，使得這雄渾的力量對觀賞者施以泰山壓頂般的魄力，而展現出令人屏息的磅礴氣勢。假如沒有這些點樹叢的浸潤，只靠輪廓線和雨點皴結合而成的巨巒，會顯得嚴峻、險拔卻少了些磅礴雄渾的氣勢。

整幅畫的成功毫無偶然，巨巒的磅礴氣勢，完全是靠著多層次的情感與筆觸相互呼應，而一層又一層勾勒、堆疊、積累、渲染出來的，沒有一筆不帶感情，沒有一筆不帶巧思。點樹叢、輪廓線與雨點皴，各以不同的筆觸和視覺元素撩撥起我們心裡不同特質的情感，從偉岸挺拔的造型到劇力萬鈞的輪廓線，以及厚實堆疊的雨點皴，到點樹叢難以言宣而莊嚴神祕的情感，整座巨巒的情感層次既分明又一氣呵成，沒有一筆出於偶然的靈感或意外。

回過頭來細看董其昌的仿作，主峰的點樹叢被擠壓成薄薄的三層，好像浮在峰頂一樣，完全失去原作那種鬱鬱蔥蔥，泉湧著濃重、厚實而雄渾的氣勢，以及順著輪廓線向雨點皴滿溢的磅礴；輪廓線雖然也是略為外張的弧線，但是失去中鋒與偏鋒的書法筆意，下筆軟弱而遲滯，不像原作矯健、堅毅、挺拔而劇力萬鈞；雨點皴更是浮軟無力，不像原作那樣精神凜然，神采奕奕。點樹叢、輪廓線和雨點皴之間

現點樹叢的感情最厚重、濃郁，卻也最難以言宣；它是整座巨巒所有力量的源頭，順著輪廓線流瀉而下，通過峰巒內的雨點皴而充滿整座主峰與側鋒，使它們充滿雄渾的力量。
《谿山行旅圖》局部

失去精神上的呼應，只是作為三種視覺元素，提供不同的視覺效果，而不像原作那樣，喚醒我們心裡不同層次的豐富情感。

看到這裡應該已經可以很清楚感受到：仿作與原作貌似而神離，董其昌完全沒有掌握原作的精神，所以仿作也無法以磅礴的氣勢激發我們豐富的情感。荊浩曾在〈筆法記〉裡說：「凡氣傳於華，遺於象，象之死也。」董其昌的仿作只得《谿山行旅圖》之形，而未得其氣，所以仿作失其精神，而再也無法呈現原作磅礴之氣。

接著我們再回到原作裡，更仔細揣摩中景與前景的筆法和情感。

天尊地卑，層次井然

前景的布局非常單純，數顆奇岩造型嶙峋而筆法堅毅，有如刀鑿斧劈之勢，從而凸顯奇岩剛硬難入之性格；但是用墨深淺有致，突破了造型的單調，使得它在鮮明的性格裡，不失活潑的趣味。

中景以茂林、流瀑突破奇岩的單調，並帶來豐富的筆觸與情趣。茂林墨綠的淺設色為畫面帶來濃郁而厚重的情感，一點都不沾染明清南方文人畫裡的輕佻；老幹虬曲而節瘤凸出，更顯出堅毅不屈的性格。流瀑上方的留白為整幅畫面帶來水氣繚繞的遐想，流瀑舒緩的筆法在全畫的肅穆中，帶進流動的情趣與潺潺水聲的遐想。

右下方的騾隊和商旅暗示著巨巒拔聳入雲的尺度，以及人在大自然中的渺小，並進

◀ 中景以茂林、流瀑突破奇岩的單調，並帶來豐富的筆觸與情趣。
《谿山行旅圖》局部

一步為莊嚴、肅穆的氛圍，帶進一點悠緩行進的情趣。

回顧全畫，前景與中景給人的感受，剛好與遠景的巨巒成為對比：前景與中景形成一個統合的整體，筆法豐富多元，情趣活潑而鮮明，比較接近我們在大自然中常有的感受。但是遠景的巨巒雄渾磅礴，莊嚴肅穆，近乎神祕與宗教般的神聖感。前景與中景獨立起來，就足以構成一幅情感豐富而情趣活潑、鮮明的傳世傑作，但是如果沒有遠景的巨巒，這幅畫就失去雄渾磅礴的氣勢，與莊嚴肅穆而近乎宗教的情感，使得它在情感上更接近常人所能及，卻不夠深刻，不夠厚實；遠景獨立起來也是一幅傳世傑作，但是沒有前景與中景後就顯得太神祕、肅穆而孤高難及。

看著《谿山行旅圖》的原作，總會帶給我「天尊地卑」的聯想。遠景巨巒雄渾磅礴的氣勢猶如天之高遠，而其莊嚴肅穆、近乎神祕的情感，則有如

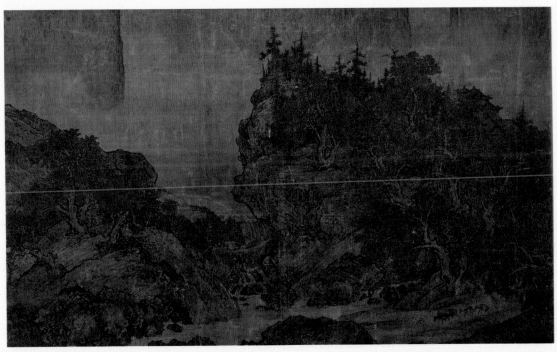

中國原始儒家敬崇的「天」，讓我油然升起近乎宗教的神聖情懷，見證到自己心靈裡面有一種莊嚴、肅穆、崇高而近乎神聖的情感與嚮往。近景雖剛毅不屈，情感上卻有所侷促，而欠缺中景的活潑豐富，與遠景深刻厚實的崇高之情，不足以滿足人對生命極致的渴望。中景像是大自然較易親近的面向，茂林的情感浪漫而又厚重，與堅毅不拔的老樹、岩盤相異其趣又相得益彰，兩石丘間流瀑的悠緩與水氣蒸騰的空靈，使得中景的情感更活潑而多元，把我們從日常生活中的瑣碎、卑微與窘狹，提升到充滿靈性的寬闊情懷裡，上接我們對於肅穆、崇高之情的仰慕。內在的情感呼應著外在的形象，整幅畫的高度與視點設定在讓你仰視巨巒、直視中景而俯視前景，猶如仰望高聳入雲的巨巒，感受到天的尊崇浩瀚；俯視前景的奇岩巨石和承載行旅的大地，感受到人的渺小與現實世界的侷促，以及我們日常生活情趣的浮淺、卑微。

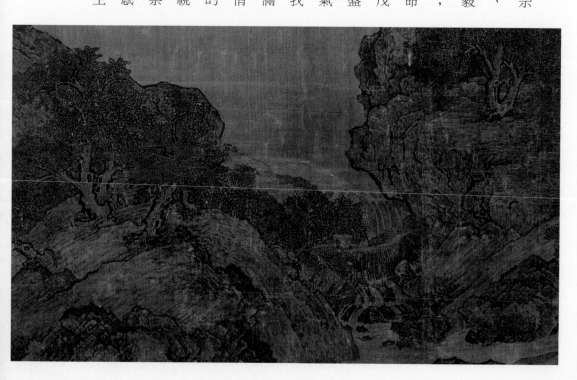

在這種「天尊地卑」的背景下，主峰與側鋒間的一線「鐵瀑」從接近峰頂的山腰處直瀉而下，細窄而堅決，絲毫都不軟弱。留白的手法竟然也可以表現出異常堅毅的性格，迥異於一般國畫留白所帶給我們的那種感受，因而在畫史上有「鐵瀑」之譽。這座「鐵瀑」猶如貫穿天地之間的一道精神，每每讓我想起年輕時渴望靈性昇揚的那份執拗，不顧一切的追求生命之極致，絕不向現實妥協。然而天太崇高與肅穆，只能仰望，無法朝夕呼息於其間；現實的世界（地）太侷促而卑微，不足以容納我們對生命最終極致的渴望。天地共存於一畫面，鐵瀑貫穿其間，使得人的情感可高可低，可深可淺，可動可靜，在肅穆中不失其活潑與可親，在悠緩中不至於流為不用心的浪漫。

反觀董其昌的仿作，瀑布僵滯乏力，完全沒有「鐵瀑」那種堅毅、挺拔的精神，而且遠景、中景與近景情感相近，一片清麗而舒朗的浪漫情調，既沒有莊嚴、肅穆、崇高之情，也沒有堅毅挺拔、雄渾磅礴之氣，甚至連頑強不屈之志都看不到。雖有可觀可遊之興，全沒有法天立地之情。兩相比較，更清楚凸顯出一個事實：范寬原作多層次的構圖與多層次的筆法背後，隱藏著多層次的情感世界，形神彼此呼應，內外兼備，這是董其昌所無法企及的。

流瀑舒緩的筆法在全畫的肅穆中，帶進流動的情趣與潺潺水聲的遐想。　▶
《谿山行旅圖》局部

心隨筆運的原作，氣遺象死的仿作

畢生致力於中國繪畫現代化的劉國松曾發起創立五月畫會，在國內掀起現代藝術運動，立志要建立中國繪畫的新傳統。據說他曾在《谿山行旅圖》的真跡前凝眸深思，最後竟然「感激」得流下了眼淚！現代派的健將對千年前的古畫心懷「感激」而留下眼淚，聽起來匪夷所思。對於這一段奇聞，前任故宮博物院副院長李霖燦曾在《中國美術史稿》中說：「劉國松氏不過是被范寬的『誠懇』所感動了而已。試看那千筆萬擢不厭其煩的『雨點皴』法，若不把山的莊嚴偉大，從心坎中畫到了頑石點頭誓不罷休，哪個人能不為范華原的『誠懇』所感動？」

《谿山行旅圖》中最難得的並非「雨點皴」裡積累千筆萬墨過程中的「誠懇」，而積累出來的不過是一坨無神的廢筆廢墨而已。這就是《筆法記》所說的「似者，得其形遺其氣……凡氣傳於華，遺於象，象之死也」。假如心裡沒有清清楚楚的莊嚴、肅穆、崇高之情，如何能用形象最簡單的雨點皴去積累出磅礴雄偉的情感？

具體的例子就是清朝佚名作者仿作的《行旅圖》。這張仿作裡第一眼就可以看到點樹叢變成浮在山巒上的密林，枝葉繁茂卻完全失去《谿山行旅圖》原作中那種雄渾而神祕的氣魄，在我們的心裡激不起什麼厚實的情感，輕飄飄地沒有一點情感的分量。

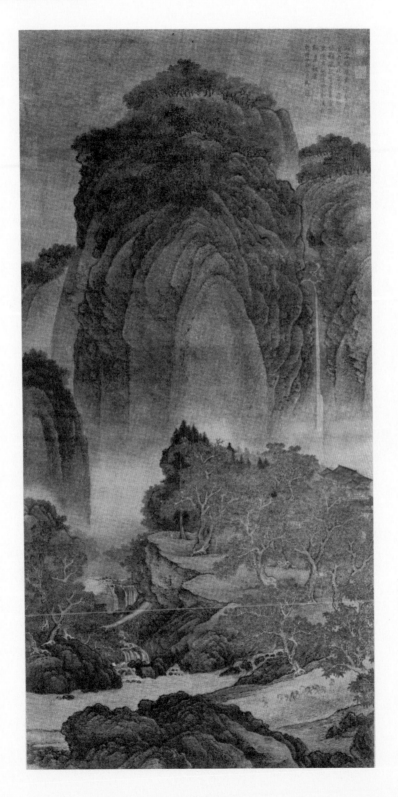

其次是巨巒主峰的輪廓線筆法癱軟乏力，完全沒有原畫那種劇力萬鈞的氣魄。

光是這個缺點，後面雨點皴再怎麼努力，都難以挽回峰巒應有的雄渾、磅礡之氣。

偏偏峰巒內的雨點皴又細密而輕浮，只勉強營造出明暗的變化，卻完全沒有辦法營造出峰巒雄偉、厚重、堅實的質感，更營造不出任何迫人的氣勢。董其昌仿作裡的巨巒，因長寬比太小而略顯臃腫，失去雄渾的魄力；這張仿作的巨巒長寬比較接近原畫，但是仍舊因為筆法與皴法浮淺乏力，因而完全表現不出原畫那種「天尊地卑」的迫人氣勢。

即便是前景的巨岩，外型嶙峋而接近原畫，但是皴法的用筆細密如麻，完全感覺不出原畫那種斧劈刀鑿的銳利感，以及質堅似鐵的剛健。

由這幅仿作可以充分看見，不管是原作或仿作都逃不掉心筆相連的必然：如果你下筆之前胸懷磅礡而蕭穆莊嚴，下筆便是蕭穆莊嚴而雄渾磅礡的氣勢；如果你下筆之前心中思緒繁瑣而毫無盛情，下筆之後自然是筆墨浮淺凌亂，蕪雜瑣碎而不堪入目。

油畫的色塊對比很容易用來呈現各種鮮明的感情，炭筆素描的筆觸或書法的線條也很擅長表現各種特色明確的情感；相較之下，墨點是最沒有性格的視覺元素，最難以用來表現創作者的情感。因此雨點皴乍看起來似乎是最好模仿，但是在《谿山行旅圖》裡卻又是最難模仿──這些雨點皴恰恰是要用來表顯構圖、造型與書法

線條所無法呈現的情感，它遠比主峰輪廓的情感更深層而難以言宣。或者說，恰因為雨點皴最不具有造型的特性，因此它的皴擦、堆疊會積累出什麼樣的結果，完全要看執筆人心裡懷的是什麼樣的情感，絲毫無法模仿。

如果你對雨點皴要表現的感情毫無概念，你用再多的墨點去堆疊都只會積累出乏味、紊亂而毫無感情的塊面；如果你對山水畫的理解無法超越「風光明豔、可居可遊」的膚淺浪漫感情，你皴擦出來的畫面就會是輕浮、明麗，毫無情感深度；如果你想要模仿范寬的蕭穆莊嚴，但是又承擔不起蕭穆莊嚴的感情在心裡的重量，你的注意力會鬆弛，情感會散漫，畫面也就跟著流於鬆弛、散漫。

簡單一句話：如果你心裡沒有范寬那種深刻、厚重而莊嚴、蕭穆、崇高的感情，你再怎麼模仿都畫不出《谿山行旅圖》的氣勢和情感。

中國國畫素有「寫胸中逸氣」、「寫胸中丘壑」之說，從《谿山行旅圖》我們可以清楚看到范寬如何藉著畫筆，將心中的情感與人格轉化為書法筆意和山水的構圖，所謂「胸中逸氣」與「胸中丘壑」，其實寫的就是一個人內在的情感世界，以及一個終其一生所完成的人格特質。〈筆法記〉所謂的「氣韻」就是畫家心裡的情感與人格涵養，沒有偉大的人格涵養就不會有崇高的情懷，沒有崇高的情懷就不會有偉大的作品。「書如其人，

畫如其人」，果其然哉，果其然哉！

但是，范寬到底是一個怎樣的人？點樹叢所流露出來那種近乎宗教的莊嚴、

崇高之情到底該如何去理解與培養？讓我們在下一章好好談談這個主題，也同時

談談如何從《谿山行旅圖》進一步去領會荊浩的六法。

前景的巨岩外型接近原畫，但皴法的用筆細密如麻，完
全失去原畫斧劈刀鑿的銳利感，以及質堅似鐵的剛健。
《行旅圖》局部

崇高之美

第二章

范寬的心路歷程

　　要想更深一層揣摩《谿山行旅圖》背後的情感與美學精神，必須設法了解范寬經歷的三個創作階段：先是學荊浩與李成等前輩的作品，後來改成從大自然找靈感，最後選擇了去畫他心裡的感動。這樣的心路歷程，恰恰符應唐代著名山水畫家張璪的主張：「外師造化，中得心源。」也吻合〈筆法記〉的華實之辨，因此可以用《谿山行旅圖》、與范寬關係密切的作品，以及〈筆法記〉相互參照，彼此發明，以便突破文字的抽象描述去探測范寬的心路歷程，從而對《谿山行旅圖》有更深一層的認識。此外，還可以利用荊浩的〈筆法記〉與《谿山行旅圖》的結構相互印證，對五代、北宋山水畫的美學精神有更深刻的體認。

范寬生活在第十世紀北宋初年，本名中正，字中立，陝西華原人，與關仝、李成並稱北宋山水畫三大家。《圖畫見聞志》說他：「儀狀峭古，進止疏野，性嗜酒，好道。」而《宣和畫譜》說：「關中人謂性緩為『寬』，中立可以名著，以俚語行，故世傳范寬山水。」又說他：「落魄不拘世故。」《聖朝名畫評》則說范寬：「性溫厚，有大度，故時人目為范寬。居山林間，常危坐終日，縱目四顧，以求其趣。雖雪月之際，必徘徊凝覽，以發思慮。」

范寬對待現實的事務沒什麼計較，連名姓稱呼也不在意，最後以綽號「寬」而名傳後世，可見得他不把現實的得失與名利放在心上。但是他為人儀狀峭古，性緩而溫厚有大度，面對大自然時專注而凝神，可見得他有溫厚、細膩而專注的一面，不是普通的畫匠或村夫。

《宣和畫譜》說他：

喜畫山水，始師李成，既悟，乃嘆曰：「前人之法，未嘗不近取諸物，吾與其師於人者，未若師諸物也；吾與其師諸物者，未若師諸心。」於是捨其舊習，卜居於終南太華處，岩隈林麓之間，而覽其雲煙慘淡，風月陰霽，難狀之景，然與神遇，一寄於筆端之間，則千巖萬壑，恍然如行山陰道中，雖盛暑中，凜凜然，使人急欲挾纊（穿棉襖）也。故天下皆稱寬，善與山傳神，宜其與關（仝）、李（成）並馳方駕也。

范寬的創作歷經三個階段：先是學前人的作品，後來改成從大自然找靈感，最後選擇了去畫他心裡的感動。這樣的心路歷程恰恰符應〈筆法記〉的華實之辨，也吻合唐代著名山水畫家張璪的主張：「外師造化，中得心源。」上述這些抽象而有限的文字，不足以讓一般人感受到他的心路歷程，必須要佐以一些相關的作品和理論去推敲，才有可能勾勒其梗概。

外師造化，中得心源

范寬比李成晚出生約四十年，他開始學畫時李成已被公推為當世第一。《宣和畫譜》說：「於時凡稱山水者，必以成為古今第一，至不名而曰李營丘焉。然雖畫家素喜譏評號為善褒貶者，無不斂衽以推之。」喜畫山水的范寬以李成為師，似乎天經地義。但是，范寬到底出身什麼樣的家世，為何會知道李成的畫名？而李成從不賣畫，范寬又如何有機會以李成的畫作為師？這是否意味著范寬原本家境特殊，有機會接觸到很多當世頂尖名畫，乃至於詩書？這個線索很值得追蹤下去，可惜史料闕如而難以為繼。

今日傳世作品中曾被指認為范寬手筆的畫有《臨流獨坐圖》、《秋林飛瀑》、《雪山蕭寺圖》和《雪景寒林圖》，其中後兩者是雪景圖。不過，這四幅都有可能是後人高品質的仿作。

《臨流獨坐圖》和《秋林飛瀑》都有著《谿山行旅圖》影子。但是《秋林飛瀑》的山頂密林筆法拙劣而濃淡與疏密的分布更是單調、刻板，不像出自范寬之手；此外岩石的皴法更接近後來的斧劈皴，因此很有可能是後人所作。而且這幅畫的布局、構圖與皴造形都不可取，所以沒有細談的必要。

《臨流獨坐圖》的山巒造形、皴法雄偉剛健，山頂密林有如雨點，老樹枝幹虯曲而盤根於堅硬的石塊上，而水邊有嶙峋大石，這些特色都酷肖范寬畫風。但是細看岩石和山巒的皴砝，更像北宋晚年的斧劈皴，因此很可能是後人仿作或擬范寬筆意的創作。

從構圖與布局上看，這幅雄偉的山景用煙霧繚繞的留白，消解山巒給人的壓力，而近景林木青蔥、溪澗流淌，很容易引發人徜徉其間的渴望。這是一幅「怡心悅目」，很容易撩撥人浪漫情感的畫，像是在歌頌大自然的美麗，而不是執著的在探索自己內心深處最深刻的感動。假如這是本於范寬原作的構圖，那麼那時候范寬應該還沒有覺察到「吾與其師諸物者，未若師諸心」。也就是說，它應該是處於「吾與其師於人者，未若師諸物也」的寫生階段。

北宋劉道醇的《聖朝名畫評》說范寬：「好畫冒雪出雲之勢，尤有氣骨。」《雪景寒林圖》和《雪山蕭寺圖》都符合這描述。但是范寬之後的畫家都可以模仿這些特徵，北宋中期畫家許道寧《雪溪漁父》就有雪景密林，而且他的功力被稱譽為「李

◀ 宋范寬，《臨流獨坐圖》，國立故宮博物院藏品，156.1x106.3 公分

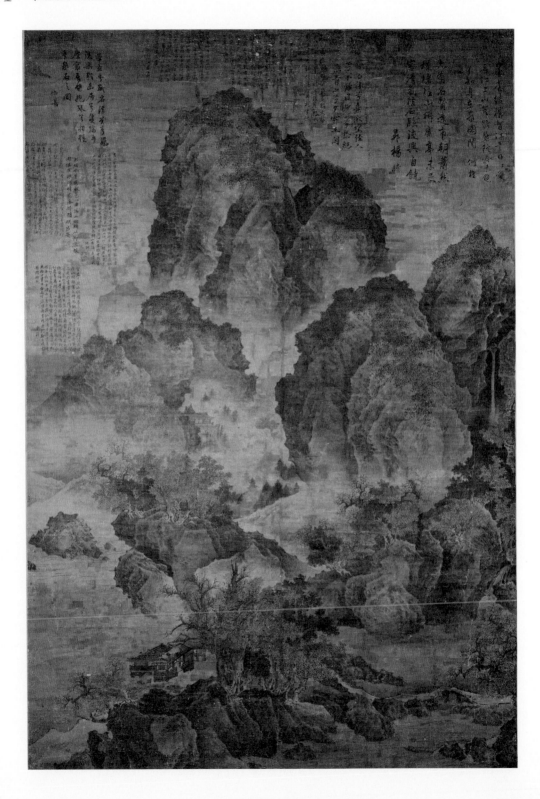

成謝世范寬死，唯有長安許道寧」，他若仿范寬，很有機會被當作范寬原作典藏。

因此，這兩幅畫還是都有機會出自後人的仿作。

尤其現藏於天津市博物館的《雪景寒林圖》，它的真實性就備受爭議。這幅畫上方「御書之寶」的用印有宋代特點，因此很有機會是宋代宮中典藏過的精品。但它的前景樹幹中有「臣范寬制」四字，而范寬未曾出仕，更不該以綽號落款，因此不應該是原作，頂多是仿作或後人模擬之作。不過因為它的成畫期早，仍可以用來間接揣摩范寬雪景圖的可能樣貌。

這一幅畫高一九三・五公分，尺寸遠大於《谿山行旅圖》，而且樹林後的中景與遠景峰巒疊嶂而高聳入雲，占據畫面三分之二的高度，中間沒有雲霧隔離，原本應該氣勢雄偉異常，實則毫無《谿山行旅圖》雄渾磅礴、迫人的氣勢；這是因為遠景主峰的造型與筆法不夠緊湊有力，而周邊的側鋒造型與皴法更薄弱，毫無氣勢可言，加上右側山丘坡度和緩，而線條與筆法都太柔順，因此顯不出雄強剛健的氣勢。此外點狀密林遍布峰頂，過度滿溢，也欠缺濃淡疏密的韻律，因此沒有《谿山行旅圖》那種雄渾磅礴的神祕感，也沒有汩汩然流瀉而下的氣韻。不過，這幅《雪景寒林圖》的結構還是比《臨流獨坐圖》更緊湊、雄偉，也有了更多創作的意趣和更少的寫生意味——或者說，帶有更多創作者主觀的企圖，和想要表達的情感。如果說這幅畫確實是模仿范寬的作品，那麼原畫的完成期應該是晚於《臨流獨坐圖》的原

◀ 宋范寬，《雪景寒林圖》，天津市博物館藏品，193.5x160.3 公分

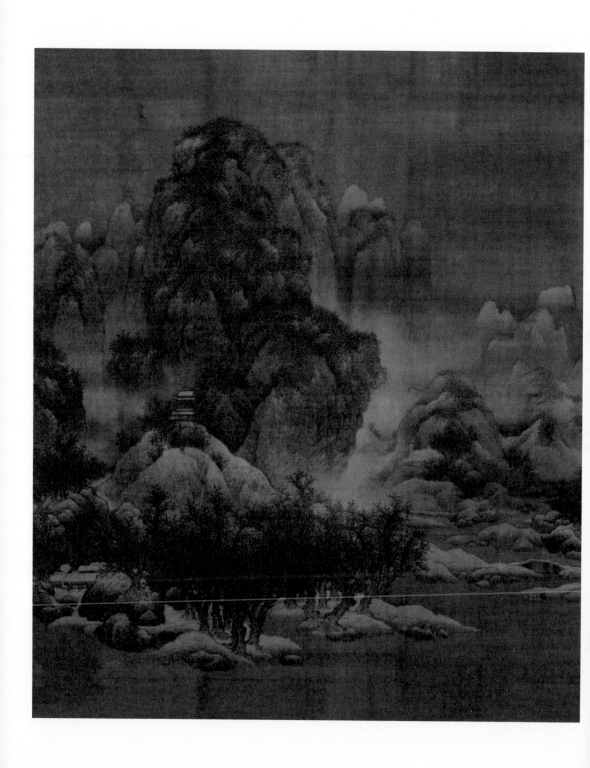

作，剛要離開「吾與其師於人者，未若師諸物也」的階段，或剛進入「吾與其師諸物者，未若師諸心」的階段。

在以農業為主的社會裡，人跟大自然的接觸頻繁，只要有一點才情就很容易會喜歡上大自然的景色；如果還有作畫的天分和興趣，自然會有機會開始塗鴉，畫山水或花鳥，或者在前輩的引導下學習繪畫、寫生。年輕的時候繪畫憑的是自己也不清楚的靈感或衝動，不會認真去細究自己繪畫的目的，到底是要表現眼前的美景、讓人豔羨的技法和繪畫能力，或者自己內在被激發的情感，而學習前人則是掌握繪畫技法最快的捷徑。有些人光是模仿前人就可以滿足自己的成就欲和虛榮心，也可以獲得足夠的名利，而不再去追思更深刻的問題。

有些人在學會前人的技法之後，會覺得前人的技法不夠用，無法表現出自己的情感或想法，但是沒有進一步去釐清這個「情感」，到底是來自於大自然的景物，還是自己的內在情感。因此，他嘗試著「以大自然為師」去摸索自己的道路，想要表現出自己對大自然的感覺，但卻不必然能掌握到荊浩所提出的華實之辨，以及〈筆法記〉的六要。不過，只要發展到這一步，並且有足夠的繪畫技巧，就會發展出個人化的風格，而變成獨樹一幟的畫家，甚至名留畫史。

一個人會嚴於華實之辨，通常要經歷更多的過程。首先他必須清楚覺察到，眼前的大自然和畫面上的大自然無論如何都不會一樣，因而放棄單純抄襲肉眼所見的

一切，而決心有所取捨；他的取捨原則如果是批評者的意見，那麼他還是不會有嚴謹的華實之辨，也不會發展出《筆法記》六要的心得；如果他堅持要靠自己去確立取捨的原則，但是並沒有在大自然裡得到夠深刻、動人而難以割捨的情感，就有可能發展出跟大自然關係愈來愈疏遠的「寫意」繪畫，甚至不帶深情而純憑抽象的思考或空洞的想像去「創作」，並且自以為前無古人而心滿意足。

反之，如果這個人曾在大自然裡得到過深刻、動人而難以割捨的情感，並且堅持不懈的在畫面上表現出來，那麼他就會一再遭遇挫折，並且在屢遭挫折而持續不懈的探索之後，終於覺悟到：真正感動他，使他始終難捨的那份感情，雖是以大自然為外緣，但是作為一個畫家，他真正可以掌握住的，卻只是他自己內心的那份感動，而非外在瞬息萬變又不可能鉅細靡遺被傳寫到畫面上的大自然。於是他繼續到大自然裡汲取靈感與感動，以便讓自己的情感有不衰竭的泉源，而經常有高昂而飽滿的盛情，但是他把繪畫的對象轉向內心的世界，企圖去呈現大自然在他內心激起的感動，以及連帶的被大自然喚醒的其他情感。

但是，那是什麼樣的感情？為何會讓人如此不捨而堅持不懈？《雪山蕭寺圖》或許給了我們一個重要的線索。這一幅雪景圖高一八二·四公分，結構上遠比《雪景寒林圖》更扎實而緊湊，除了前景枯木林立的山巒之外，從中景到遠景的峰巒綿延不絕而一氣呵成，猶如不可分割的一個整體。雖然它用許多留白來表現雪景，而

提供許多呼息喘氣的空間，但是峰巒造型剛健、挺拔而筆法遒勁有力，因此整幅畫顯得比《雪景寒林圖》更有氣魄，並且在剛健、雄偉的氣魄中散發著一股凜然不可侵犯的森嚴氣勢，但不會有壓迫人的氣勢。整幅畫的構圖更緊湊，遠離單純的寫生，更接近主觀情感想像出來的構圖，以及「吾與其師諸物者，未若師諸心」的創作階段。更吸引我注意力的是，這幅畫在莊嚴、肅穆中，同時有著淡淡的神祕氣息。假如最遠三兩座山峰的密林可以更節制而不要溢出，且布局上更講究而疏密有致，這股神祕、莊嚴的感覺還會更深、更鮮明。這股神祕的感情很像《谿山行旅圖》山頂密林的那種神祕情感，只是沒有那麼濃重、渾厚。不過，那到底是什麼樣的情感？

范寬學過李成，而李成也以雪景圖著名。宋代郭若虛的《圖畫見聞志》說：「煙林平遠之妙，始自營丘。」、「夫氣象蕭疎，烟林清曠，毫鋒穎脫，墨法精微者，營丘之製也。」這和范寬的雪景圖可能有異曲同工之妙。說不定雪景中的神祕情感，就是讓范寬持續不懈追求創作的動力。

畫家有很多種，有些像唐伯虎那樣遊戲人間，看不出有什麼嚴肅的人生目標與堅持；有些像鄭板橋，孤傲中有著感人的真性情，但是除此之外也看不出他對人生有何更高的領悟、嚮往或堅持。但是，或許有些人就是對人生有著極高的渴求與嚮往，渴望讓人生變得有意義，值得為它忍受生老病死的人間疾苦，只為了成就生命最高的意義與價值。假如一個這樣的人同時擁有了成熟的繪畫技巧，他在創作的時

◀ 宋范寬，《雪山蕭寺圖》，國立故宮博物院藏品，182.4x108.2 公分

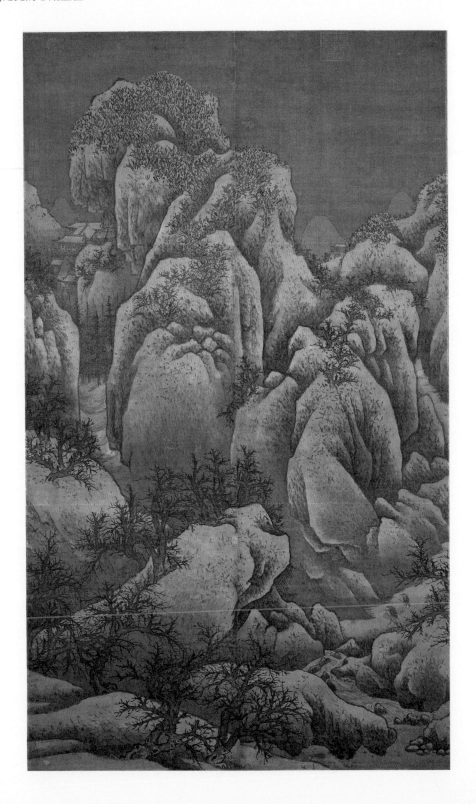

候，遲早會面臨自己的一個質問與抉擇：我要以什麼作為繪畫創作的最終目標？

這樣的目標值得我為它費盡畢生的心血嗎？以這種要求去創作的人，不可能滿足於輕鬆的浪漫情感，或遊戲人間的玩世不恭，而只能以大自然與內心世界最莊嚴、崇高而近乎神聖的情感，作為繪畫創作的最終訴求。

也許荊浩和范寬就是這樣的人，也許就是為了心裡一份莊嚴、崇高而近乎敬天的盛情在推動他們，所以他們選擇了隱居；他們在繪畫上不顧一切追求繪畫最極致的表現，只為了讓他們的一生值得！事實上，范寬在《谿山行旅圖》裡所呈現的，就是他在大自然裡感受到的那份莊嚴、崇高而近乎神聖的敬天之情，而《雪山蕭寺圖》有可能暗示著范寬心裡的神祕情感與執著。這個線索提供我們深入探討《谿山行旅圖》的一個新角度。

《谿山行旅圖》的神祕情感與六要

雪景圖所欲呈現的神祕情感和《谿山行旅圖》山頂密林的神祕情感，可能是出自於同一個來源：人在大自然裡被激發起來的莊嚴、崇高而近乎神聖的情感。范寬很可能從年輕的時候就被這情感所吸引，想要在山水畫裡呈現這份情感，因而先被李成的作品吸引，繼而想師法大自然，最後終於在自己心裡找到這份情感的根源，並且試圖靠自己去摸索出最能表現這種情感的構圖與筆法。這份情感與《匡廬圖》

裡的那種莊嚴情感不一樣，它多了些強烈的蕭穆和「天尊地卑」的迫人氣勢，因而顯得更加雄渾而磅礴。

他也許曾經試著把這份情感當作一個不可分割的整體去直接表現，就像《雪山蕭寺圖》那樣，結果卻一再遭遇到難以克服的困難。第一個難題是：要完成一幅這樣的畫，必須每一筆墨都帶著同等莊嚴、崇高而近乎神聖的情感，絲毫不減弱也不降低它的情感深度與高度。對人而言，這根本是不可能的事——因為人的情感就是會有高低與起伏，不可能永遠處於最極致的巔峰。其次，你也很難找到一種構圖與造型，足以在整個畫面上展開這樣崇高的情懷，而跟它沒有絲毫的落差。如果我們把這份極致的情感當作「氣」，把確定的構圖與造型看成六要的「景」，無論「氣」與「筆」如何相連，只要經過「思」的轉換，原本不具任何特定形式的崇高情感，一定會被構圖與造型的確定性和有限性所侷限，並因而跟原本崇高而神聖的情感有了距離。

這兩個創作上的困難，對觀賞者而言也是相對應的難題：觀畫者很難持續凝神專注於莊嚴、崇高、近乎神聖的極致情感，毫不稍歇；此外，這種莊嚴、崇高而神聖的情感，與他們日常生活的散漫情懷相去太遠，因此他們很難辨識出這樣的情感，甚至連從畫面去感受都可能有困難。

為了突破這兩種困難，《谿山行旅圖》開創了多層次的畫面／情感來解套。范

寬先構「思」出《谿山行旅圖》的這一個「景」，並且用雄渾、剛健、有魄力的筆法去寫出峰巒的輪廓線。這個輪廓線只能隱微勾勒出那份情感，而沒有能力充分展現它，所以再用雨點皴的「墨」點，濃淡疏密地皴擦出比輪廓線更接近原本的崇高情懷的那一份莊嚴、崇高與神聖。但是，即便加上雨點皴，整座峰巒仍與原本的崇高情懷有距離，尤其是欠缺一種神祕而近乎神聖的成分，因此范寬再加上濃墨皴點的山頂密林，把這份被遺漏而無法以任何具體形象表現的情感加到畫面去。

這個表現策略是極端富有創意的，它有助於克服許多創作上的根本難題。一般的創作者一旦為作品構思好「景」，並以「筆」勾勒出構圖與細部造型之後，後繼的填彩或墨色的皴染通常只是努力完成這個「景」，而不會去注意到「景」跟原初感動間的落差。如果一個畫家創作的初衷，只不過是要表現美麗的浪漫情懷，那倒無妨，因為東西方的繪畫技法，早已成熟到可以表現許多種美麗的浪漫情懷。但是，當范寬堅持要表現生命中最極致的情感時，他是無法看著畫面情感與內心情感的落差而不以為意。為了克服這個落差，他突破了《筆法記》裡「氣韻→思與景→筆墨」的次序，試圖用後面的「墨」去一層一層回溯最原初的感動，企圖把它帶到畫面上，並藉此一步一步縫合「景」和原初情感（「氣」）之間的落差。也就是說，他反轉了「氣韻→思與景→筆墨」的單向發展次序，而找到把筆墨帶回原初情感的辦法：

「氣韻←筆墨←思與景」。這個動作使得整個創作過程中「筆墨」與「氣韻」的關

係猶如下圖所示，或「氣韻→思與景→筆→墨→氣韻」。因為他找到把「筆墨」帶

回「氣韻」的方法，因此「思與景」也隨著「筆墨」而往源頭的「氣韻」回溯，猶

如下圖所示。

因為筆墨、思景都在畫作發展的過程中持續往「氣韻」回溯，因此峰巒的造型、

輪廓線、峰巒內部的皴法以及峰頂密林可以在情感內涵上彼此呼應，渾然天成，猶

如不可分割的整體。而渾厚、磅礴的神祕情感則得以流布整座峰巒，通過峰巒的造

型與輪廓線的筆法，傳達出肅穆、莊嚴而剛健的情感，同時在峰巒內的皴法則帶給

我們雄渾、厚實、磅礴而迫人的氣勢，如下圖所示。筆墨與思景四者合為一體，同

時向「氣韻」回溯，而形成「氣→韻→思→景→筆→墨→氣」相倚相生的循環，藉

此徹底免除荊浩所引以為病的「氣傳於華，遺於象，象之死也。」

從這樣的角度看，可以更清楚看到：「墨」法皴染是否能把「思、景、筆」帶

動往「氣韻」回溯，決定了一幅畫作最終的成敗。如果六要之間的發展模式是一層

往一層不回頭地延伸，猶如「氣→韻→思→景→筆→墨」，很容易會淪為「傳於華，

遺於象，象之死也。」唐人山水就是這樣的創作模式，所以荊浩才會批評李思訓的

金碧山水「雖巧而華，大虧墨彩」。但是，如果六要之間的發展模式是在用墨時重

新回到「氣」的原初情感，如「氣→韻→思→景→筆→墨→氣」，甚至進一步去呈

現原初情感背後更淵深而厚實的情感，就可以把思、景、筆不停地再推回到「氣」

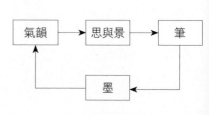

的起點，而完成「氣韻兼備」的「墨韻」。由此可見，文彩自然，確實非因筆，而是因為墨。荊浩說得沒錯：「文彩自然，似非因筆。」

從這個角度看，可以更確切的說：荊浩與范寬對筆墨與「六要」的認識迥異於謝赫的「六法」，荊浩與范寬所體認與實踐的是一種革命性的美學，所以才會有五代、北宋的山水畫革命，並造成了中國國畫和西畫從此以後涇渭分明的發展。

如果我們從這角度再回去看《谿山行旅圖》中遠景和近景的對比，就會更清楚看到近景的嶙峋巨石完全沒有遠景那種磅礴、雄渾、肅穆、莊嚴、崇高的神聖之情，只剩下剛健堅決、不屈不阿的神情，乍看猶如「象死」。但是，既然范寬畫遠景時有能力用「氣→韻→思→景→筆→墨→氣」的方式達成「氣韻兼備」的「墨韻」，近景嶙峋巨石的特性就應該出於刻意壓抑它的情感內涵，用以凸顯「天尊地卑」的多層次情感結構。或者說：《谿山行旅圖》的繪畫動機並非純屬天的肅穆、莊嚴、崇高與神聖，而是「天尊地卑」的慨歎，以及介於天與地之間的多層次情感結構。

我的猜測是，范寬可能畫過許多雪景圖，也愈來愈有能力用雪景圖表現肅穆、莊嚴而崇高的天，卻終於在自己畢生的堅持與反省裡發現，人畢竟不是天，沒有辦法整天都活在天的肅穆、莊嚴、崇高的神聖之情；再回顧他身邊的村夫走卒，他們也是認真活著而值得被肯定的人，只要樸實無華而誠誠懇懇活著，就不該被鄙視。

於是，他願意在《谿山行旅圖》裡，為那些樸實誠懇而有所執著的情感保留一席之

地。

當范寬可以接納前景巨石的情感時，他也就可以接納中景的各種情感。不過，他並沒有因而將各種情感的高低相互混淆，或忘懷他最深刻憧憬、嚮往的磅礴、雄渾、蕭穆、莊嚴、崇高而神聖之情。於是，我們終於在《谿山行旅圖》裡看到，人類各種值得被肯定的情感，各依其分與高低和諧共處，遠景的「天」擁有了三分之二的畫面，而前景的「地」則謙卑得只占有一個小小的空間，中景也以恰如其分的空間，展現出藝術家介於「天」與「地」各種難得的情懷。

當范寬在《谿山行旅圖》裡拿捏、安排介於「天」與「地」的各種情懷時，他也在推敲、拿捏著要如何評價自己內心的各種情感，以及要如何與他們相處。當范寬有能力與自己內心各種情感相處的時候，表現在外的待人處世就變成是「性溫厚」、「儀狀峭古，進止疏野」、「落魄不拘世故」。一個把繪畫當畢生志業的畫家，他面對畫布時，就是在面對自己內心的情感世界與各種生命的感動，他面對畫布而構思、布局、取捨與拿捏、評價自己的內在情感，當他完成一幅畫時，他也同時完成對自己情感世界的取捨、拿捏、評價與安頓。

伴隨偉大藝術家而誕生的不只是一件作品、一套創新的技法與風格，還包括一套原創的美學思想，以及一個成熟的生命風格或人格。當一個人用這樣的態度去從事藝術創作的時候，藝術就值得一個人生死與之；因為那樣的創作過程，可以充分

發揮一個人生命的崇高意義與莊嚴的價值，而不再只是奇技淫巧，或「雖小道，必有可觀者焉。致遠恐泥，是以君子不為也。」

這時候再回來看董其昌仿的《谿山行旅圖》，原作中磅礡、雄渾、肅穆、莊嚴、崇高而神聖之情在仿作中完全消失了，從遠景的峰巒到中景的茂林、石丘、流瀑，都變得清麗、秀美而舒朗，沒有任何壓迫人的氣勢，也沒有質堅似鐵、不屈不阿的剛健。我最有把握的猜測是：董其昌心裡根本沒有那一份磅礡、雄渾、肅穆、莊嚴、崇高而神聖的感情，也容不下前景巨石那種質堅似鐵、不屈不阿的堅持。畫如其人，我們等以後再來談董其昌的真實為人。

第四章

北宋大山水的筆墨世界

　　荊浩與范寬都是隱者，他們作品裡莊嚴、肅穆、崇高的情感，堪與古今中外頂尖藝術作品鼎足而立，這樣的人格型態與藝術創作目標，並非僅限於這兩個人，而是蔚為一時風氣。五代的關仝與北宋的李成也同樣是在追求這個莊嚴、肅穆而崇高的精神世界，只不過他們的真跡已經不傳，而今傳的作品很可能只是摹本。不過，若能把這幾幅跟他們淵源甚深的作品拿來與《匡廬圖》、《谿山行旅圖》相互比對、參照，並且參考畫史的記載，就有機會隱約勾勒出關仝和李成的大致精神樣貌，進一步豐富我們對於五代與北宋山水畫的了解，從而更進一步領略山水畫創始時，所追求的精神內涵與獨特的美學觀。

荊浩的《匡廬圖》高達一八五・八公分，而《谿山行旅圖》也高達一五五公分，掛起來以後高度都超過人的雙眼，使得觀賞者必須以上仰的角度看巍峨的山頭，從而益加凸顯出山勢的峻峭、崢嶸與崇高。五代、北宋的山水畫尺寸都很高大，而且氣勢磅礡，因此有「大山水」與「巨碑式山水」之稱。相較之下，唐代的《唐人明皇幸蜀圖》高只有五十五・九公分，李思訓的《江帆樓閣》也只有一〇一・九公分，顯不出山勢的峻峭、崇高。高大的尺寸搭配高遠的構圖，以及用來呈現磅礡氣勢的筆墨皴法和色彩的消失，都是表現內在莊嚴、肅穆而崇高情感的必要手段，所以它們同時在五代與北宋之交出現──就像荊、關、李、范都是隱逸或棄世的讀書人，並非偶然，而有著深刻的藝術和人性意涵。

關仝是荊浩的弟子，生活在五代末年與北宋初年，與荊浩並稱荊關，又與北宋初年的李成、范寬並稱北宋山水三大家。但是史上對關仝的記載非常少，更罕言他的出身與生平。因此我們對關仝這個人的所知幾乎僅限於《五代名畫補遺》的寥寥數語：「關仝，不知何許人。初師荊浩，刻意力學，寢食都廢，意欲逾浩，後俗諺曰關家山水。時四方輻湊，爭求筆迹。」很明顯的，荊浩、關仝與范寬都是隱士，而且隱居得很徹底，所以范寬以綽號而知名於後世，關仝事蹟不傳，連荊浩也如此。

李成的身世較特殊，他是唐朝宗室之後，曾經考上進士，父祖以儒學吏事聞名於世，兒子李覺以經術知名，在編修國史的館閣擔任過官職，而孫子李宥更曾擔任

過北宋京都的首長，可謂一門五代皆英才。《宣和畫譜》說李成：

善屬文，氣調不凡，而磊落有大志。因才命不偶，遂放意於詩酒之間，又寓興於畫，精妙初非求售，唯以自娛於其間耳。……晚年好遊江湖間，終於淮陽逆旅。

以他的出身，最後還是選擇了離開官場與俗世的繁華而浪跡江湖，等於是另一種隱逸。

隱逸不必然都只是厭世的消極作為，也有可能是在追求超乎俗世繁華的更高情感，就像《匡廬圖》和《谿山行旅圖》所呈現的那種肅穆、莊嚴、崇高而近乎神聖的情感世界。如果關仝和李成也都可以像范寬這樣各留下一幅真跡，或者至少留下一幅像《匡廬圖》那樣出色的摹本或仿作，就可以非常有說服力地證實我們的揣測。

可惜的是今傳關仝和李成的山水畫，都很可能是有大瑕疵的摹本或仿作。不過，其中還是有可取之處，有機會從這兩件作品爬梳出一些有用的線索，來試圖回答五代與北宋大山水背後的創作意圖。

四面斬絕，不通人跡的《關山行旅》

《關山行旅》很接近畫史對關仝作品的描述，但仍有可能是仿作或摹本，而非真蹟。郭若虛在《圖畫見聞志》形容他的畫：「石體堅凝，雜木豐茂，臺閣古雅，人物幽閒。……」關畫木葉，間用墨搵，時出枯梢。筆蹤勁利，學者難到。」而《五代名畫補遺》說：「上突巍峯，下瞰窮谷，卓爾峭拔者，全能一筆而成。其竦擢之狀，突如涌出，而又峰巖蒼翠，林麓土石，加以地理平遠，磴道邈絕，橋彴村堡，杳漠皆備。」似乎正是在描述《關山行旅》這一幅作品。此外，《宣和畫譜》的形容也吻合這一幅畫：「尤善作秋山寒林，與其村居野渡，幽人逸士，漁市山澤，使見者如在灞橋風雪中，三峽聞猿時，不復有市朝抗塵走俗狀。」、「脫略毫楮，筆愈簡而氣愈壯，景愈少而意愈長也。」

這一幅藏在台北故宮博物院的畫高一四四‧四公分，寬五十六‧八公分，長寬比相當罕見，益加凸顯出它的高遠與平遠。每一座山都有堅硬而厚重的質感，尤其右邊的山巒一峰高過一峰，而最遠處的山巖形狀，猶如從山丘頂上湧出的雲頭，更顯得剛勁、沉穩、厚實，使得整幅畫看起來非常雄偉、凝重而嚴肅。可惜這幅畫的山體輪廓線過於斷碎而筆力柔弱，皴法也較拙劣而欠缺疏密、濃淡的變化，因而顯不出《匡廬圖》的莊嚴，也顯不出《谿山行旅圖》的磅礡氣勢。因此這很可能是摹本，但是仍舊可以讓我們對關仝的構圖與山勢造型，有一些揣摩的線索。

◀ 群巒圍繞中軸的河谷而形成一個封閉的空間，氣勢磅礡卻不會給人壓迫感；山巒以粗筆整片皴擦、暈染，沒有荊范粗礪、尖銳而剛硬的質感，但墨色滯悶、沉鬱，像精鐵鑄成的鐵山，堅實、沉穩而厚重。
《關山行旅》局部

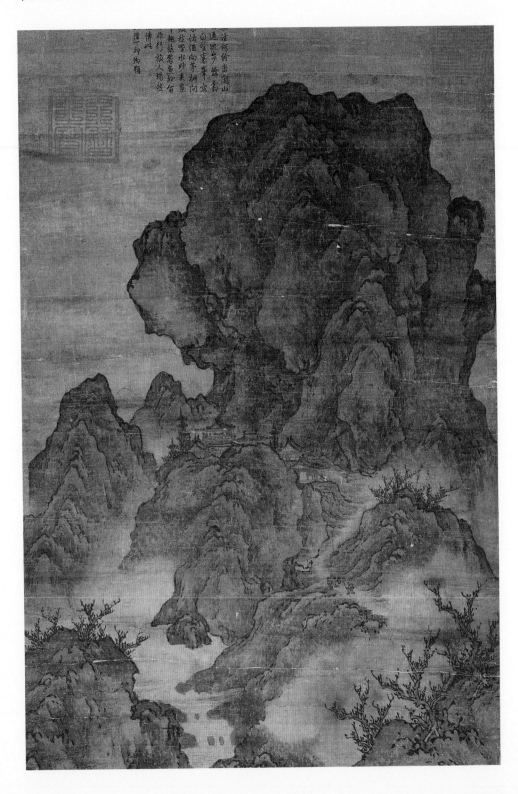

這幅畫的前景是一座山村，但全畫重點應該是占超過六分之五畫面的巍峨山巒和河谷。這些山巒包圍著中軸的河谷而形成一個封閉的空間，氣勢磅礡卻不會給人壓迫感。這些山巒的皴法迥然不同於《匡廬圖》與《谿山行旅圖》，後兩者岩石明暗面對比強烈，很鮮明的表現出刀劈斧鑿般，粗礪而尖銳的質感；而且墨色濃淡對比強、分布疏密有致，因而不會有喘不過氣來的滯悶感受。但是《關山行旅》的山巒以粗筆整片皴擦、暈染，墨色沒有強烈的明暗對比，因此顯得更為滯悶、沉鬱、也沒有荊、范那種粗礪、尖銳而剛硬的質感，乍看像土質堅硬的山丘；但是再仔細揣摩，卻又覺得這些山巒遠比土山更堅實、沉穩、厚重，因而更像是一座又一座精鐵鑄成的鐵山。宋朝李薦的《畫品》形容關仝的山「色若精鐵」，也許他說的就是這一幅畫或者類似的畫風。

這些墨色黯沉而造型雄偉的山巒，使得整張畫顯得堅實、凝重，但是沉重的墨色和錐狀的山形，也使這些山比《匡廬圖》與《谿山行旅圖》更顯得滯悶。還好山谷和雲霧的留白化解了這凝重的氣息，在鑄鐵般嚴肅的山巒環伺下，山谷和雲霧的留白也變得沉穩，而不致流於輕浮或輕慢。整張畫嚴肅、凝重，似乎刻意在屏除塵囂俗染，就像宋李薦《畫品》的形容：「大石叢立，屹然萬仞，色若精鐵，上無塵埃，下無糞壤，四面斬絕，不通人跡。」假如在關仝的原作中山面的墨色皴染，明顯的比我們現在看到的《關山行旅》更加靈巧而疏密有致，而輪廓線的筆法也更剛健有

◀ 突破凝重氣氛的，是山村內的茅屋野店、休憩的商賈，以及茶棚後的豬圈與游蕩的雞犬，筆簡易賅地描繪出山居生活質樸情趣。
《關山行旅》局部

力，則有機會消去整幅畫的沉重氣氛而透出莊嚴、崇高的神情。

《關山行旅》中唯一打破這凝重景象的，是山村內的茅屋野店、休憩的商賈，以及茶棚後的豬圈與游蕩的雞犬，筆簡意賅地描繪出山居生活的質樸情趣。但是離開這山村後就人煙稀少，過了板橋更人煙罕至，只有兩個往遠方寺觀的行旅。但是山村有可能是可有可無的，就像《五代名畫補遺》說關全的畫：「其山中人物，為求安定胡氏添畫耳。」

如果把前景的山村切掉，其餘的部分看起來仍舊像是一幅完整無缺的山水畫，更少人跡，也更加根絕嘈雜的人間塵想，卻也更凸顯出整幅嚴肅而沉穩、厚實的氣氛。

這種嚴肅凝重的氣息一點都不討喜，一般的畫家往往會用各種林木、飛瀑、流泉、行旅、高士來引進不同的筆觸、情趣與聯想，以便用較動

態、輕鬆而浪漫的因素，打破這股凝重而肅穆的氣息；但是這幅畫的樹木卻都無幹無葉，以鋒利的筆法勾勒出堅若鐵木的粗細枝枒，加以山上寸草不生，更顯出蕭瑟、寂寥的景象，很難讓人有浪漫、雀喜的輕鬆心情。這幅畫的原始創作者到底想要在這幅畫裡表現什麼樣的情感、意境或思想？

如果我們把《關山行旅》的構圖和《臨流獨坐圖》比較，就有機會看到《關山行旅》在構圖上的獨特性。《臨流獨坐圖》的雲霧將群山切割成很多區塊，山巒看起來雄偉，但是雲霧的縹緲又化解掉山巒的分量，因此觀賞心情相當輕鬆，不會有嚴肅的心情；此外右下角落的巨石、茂林與水岸在造型和筆法上都較蕪雜，仔細順著每一局部的筆墨變化去領略心情的變化，很容易變得散漫而輕忽，心隨境轉而在畫面的不同角落裡有不同的聯想或情愫，但是都淺顯而浮泛，不容易有延續而統一的情感，因此也不容易掌握到作者核心的情感。或者更精確說，作者只想在這幅畫裡呈現可以引發他浪漫聯想的一些外在景觀，而不是一種嚴肅、綿延的內在情感，因而使觀賞者不容易找到統一的核心情感。

《關山行旅》就很不同，乍看之下，它的畫面也被河谷和雲霧的留白割裂，但是它的每座山傳達著同樣雄壯、凝重的感情，以致連河谷和雲霧都顯得穩重而不輕浮。就此而言，《關山行旅》畫面裡的情感一致性非常高，一點都不像我們在野外郊遊時，隨意瀏覽外在景觀而心隨境轉，瞬息萬變；它比較像是有一個很清楚的核

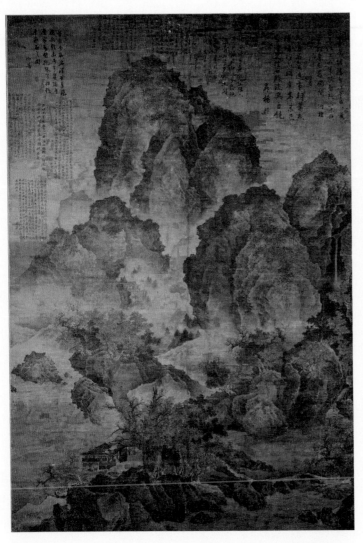
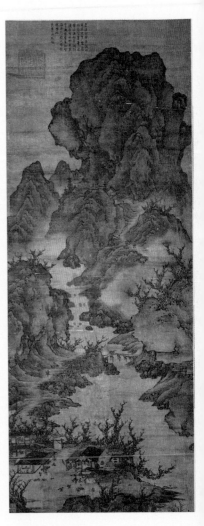

▲ 左：宋范寬，《臨流獨坐圖》，國立故宮博物院藏品，156.1x106.3 公分

◀ 右：五代後梁關仝，《關山行旅》，國立故宮博物院藏品，144.4x56.8 公分

心情瀰漫整幅畫，而使這幅畫獲得情感上的統一，因此它更像是專注在呈現被刻意抉擇過的內在情感。

沿著這個方向進一步去揣摩，我們可以對《關山行旅》裡的留白有另一種理解：假如整張畫都是沉重如鑄鐵的山巒，沒有一點留白，觀賞者可能會感到窒息般的凝重，乃至於滯悶，因此技術上它必須引進留白；但是《關山行旅》的留白並沒有造成畫面突兀的切割，反而是融入山巒之中，顯得沉靜、穩重，好似感染了山巒的沉穩、厚重與肅靜。因此，整幅畫有效克服了視覺上的切割，使得山巒與溪谷都沉浸於渾然一片的感情。假如這是一張摹本，我們也可以推斷：原創作者是在呈現內在的情感，而非外在的景物；同樣的，摹本的作者所嚮往的，正是原作所呈現的內在情感世界。

假如我們把《關山行旅》拿來跟西方的風景畫或唐朝的山水比較，這種「不畫外部現象而畫內在情感」的企圖就更明顯了。

五代與北宋山水的情感世界

《匡廬圖》、《關山行旅》與《谿山行旅圖》的山勢特別顯得峻峭、崢嶸與崇高，一部分是因為荊浩、關仝與范寬首創「高遠」的表現手法，配合山巒的獨特造型而淋漓盡致呈現山勢的挺拔、高聳，另一部分是因為他們採取了以墨代彩的皴法

來呈現山巒的剛健、雄偉、莊嚴與崇高。當我們拿五代與北宋大山水作品，與具有高遠構圖的西方油畫作比較時，就會很清楚看到：高遠的構圖和以墨代彩的皴法，並不利於呈現外在景物的客觀現象，但是卻比西方的寫實技法更擅長呈現內在的情感。而且這個發展方向應該不是出於無心的偶然，而是一群傑出的隱逸之士代代相承的刻意追求。

就以美國十九世紀浪漫主義畫家比奧斯塔（Albert Bierstadt，一八三〇—一九〇二）的風景畫《在山脈》（In the Sierras）為例，它是實景寫生，想要表現內華達山脈的峻峭、雄壯與美麗，而且它也確實相當程度地達成這個目的，讓我們看到內華達山脈動人的壯闊山水。可惜的是，與《匡廬圖》、《關山行旅》或《谿山行旅》比起來，這幅畫裡的山脈就是美麗有餘而氣勢單薄，它不像《關山行旅》那麼雄偉、蕭穆而氣勢磅礡，也比不上《匡廬圖》的莊嚴、崇高，當然更遠遠不及《谿山行旅圖》天尊地卑的迫人氣勢。

純粹從繪畫與視覺心理的角度看，《在山脈》的重重山脈已經兼具高遠與深遠的國畫構圖特質，但是在視覺上卻沒有北宋大山水的雄渾氣魄。因為它採用西畫的單點透視（近大遠小）、空氣透視（近景彩度高而遠景彩度低）和光線透視（陰影法），來表現物體的立體感和空間的深度，因此最高聳的遠山顯得色彩太淡而形體又太小，根本無法構成視覺心理上的震撼力；此外，山的造型雖然峻峭嶙峋，但

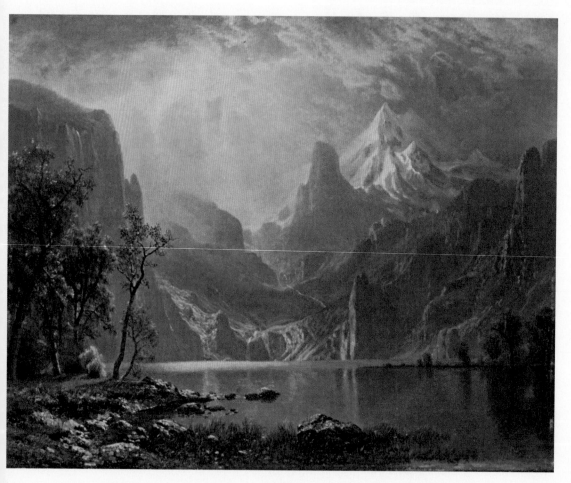

▲ 比奧斯塔，1868，《在山脈》，美國哈佛大學美術館藏品，33x40.6 公分

是沒有筆墨的皴擦就顯不出它的剛勁、堅凝與厚實。從這角度看，西畫的透視法，

成全了畫面客觀上的正確性，卻也同時犧牲了視覺心理上的震撼力與內在情感的表

達。

換個方式說：西畫是精準呈現眼睛所看見的外在物體，而北宋大山水是要精準

掌握畫家內心的情感或感動。西畫太專注於眼睛所看到的現象時，難免忽略了視覺

心理的潛在作用，以及內心實際上的感受，因而最後只能落得形似而掌握不到我們

內心的感動。

從這個比較，我們可以更清楚說：確實有「寫意」與「寫實」的差別，也確實

有外在的山水和「胸中丘壑」的差別。而五代大山水的興起，就是刻意要消除唐朝

青綠山水的浮泛情感，及金碧輝煌的浮華，全心全力追求莊嚴、崇高的情感世界；

並且為了在畫面上有效呈現內心的深刻感動，而寧願犧牲一切有礙於表現內在情感

的色彩和客觀的寫實——譬如《關山行旅》和《谿山行旅圖》都嚴重違背了「近大

遠小」的單點透視，才能使遠山看起來遠比近景更氣勢磅礴；它們也都明顯違背了

「近景清晰而色濃，遠景模糊而色淡」的空氣透視，才能夠用厚重的墨色讓遠山顯

得剛健、厚實而蕭穆、莊重。此外，五代與北宋的大山水都同時在一張畫裡採用仰

視、平視與輔視的多重視角，而不像西畫那樣只有統一的視角，這同樣也是為了在

觀畫者的視覺心理上塑造出凝重、蕭穆的壓迫感，和「天尊地卑」的內在情懷。

所以說五代水墨山水的興起，是為了全面積極追求內在感受與精神世界的表現，因而寧可犧牲外部世界的客觀視覺特徵。

更確切的說，五代所開創的國畫與西方寫實傳統的繪畫，有旨趣迥異的追求目標：前者追求內在情感的表現，而後者追求外部世界的客觀再現。此外，兩者各自為了不同的創作旨趣，發展出能為其最終旨趣服務的技巧、畫風與理論，因此沒有必要從西方寫實的觀點質疑國畫的多重視點，也沒必要質疑荊、關、范的大山水為何違背空氣透視。

事實上，當南宋不再追求崇高而肅穆的情感時，「近大遠小」與「近景色濃而清晰，遠景色淡而模糊」的客觀透視原理就流行了起來。宋徽宗的《溪山秋色圖》就是很好的例子：隨著地平線逐漸遠退，林木和山巒都變得愈來愈淡而小，而整張畫充滿細膩、優雅而小巧的情調，完全沒有任何肅穆、雄渾、磅礴、莊嚴或崇高的感覺。表面上看起來這是一張高九十七公分，寬五十三公分的山水畫，實際上格局和情感都像是小巧而精緻的花鳥畫。

此外，如果拿五代與北宋的大山水跟唐朝的山水做比較，就會更清楚看到：荊浩、關仝與范寬的山勢顯得特別雄偉、肅穆而氣勢磅礴，這一方面與高遠的手法和山巒的造型有關，同時也跟筆墨的皴染有密切的關係。

以李思訓的《江帆樓閣》為例，這幅高達一〇一公分的畫，右側有平遠的構

兩郭烟村白水環迷
纈紅葉間蒼山恍聞谷
口淸猨喉艮嶽秋光想
像間　御題

圖，左側有一座高聳的山巒，但是並沒有利用它的高寬比來營造高遠的意象，因此左側的山石只有堆砌的感覺，而無法表現出山巒的峻峭、崇高。此外，雖然《江帆樓閣》山石的造型與筆法遠比《唐人明皇幸蜀圖》更剛勁有力，但是因為沒有筆墨的皴染，所以顯不出厚實、雄偉的磅礡氣勢。而金碧輝煌的色彩雖然帶給畫面很華麗的感覺，卻絲毫顯不出莊嚴、肅穆與崇高；雖然畫的是遠離塵囂的自然景觀，但是卻充滿人間富貴榮華的感覺。

另一方面，唐朝佚名作者的《唐人明皇幸蜀圖》雖然沒有金碧輝煌的富貴榮華，但是青綠山水的著色，就是免不掉一種輕浮的美麗和飄飄渺渺的浪漫，不但沒有任何莊嚴、肅穆、崇高的情懷，甚至連深厚、篤實都談不上，情感淡薄如水。我們愈是認真拿《匡廬圖》、《關山行旅圖》的情感世界去跟《唐人明皇幸蜀圖》、《谿山行旅圖》的情感世界裡輕浮的美麗，飄渺的浪漫和富貴繁華都是荊浩、關仝與范寬不想要的，因為他們追求的是比現實世界的名利更崇高的情感與價值。

人如其畫，畫如其人。一個人在藝術作品裡追求什麼樣的情感，在真實的人生裡，他也最珍惜類似的情感；只不過莊嚴、肅穆、崇高而近乎神聖的情感，只存在於藝術創作裡，因此荊浩、關仝與范寬才選擇隱逸，離開功名利祿的世界，在大自然中尋求自己情感上的滿足，在藝術裡追求自我完成與自我實現。同樣的，高遠

的構圖和以墨代彩的皴法，是在繪畫中表現這些情感的必要手段，絕非無意識的偶然，或毫無目標的追求技法與風格的創新。

根據前面諸多面向的推敲與思索，我推測五代與北宋大山水的興起，並非為了逃避戰亂，消極尋找在現實世界失去的目標，而是在積極追求更高的生命丰采、情感的世界以及人格的風範；他們的目的也不僅僅只是為了開創新的畫風、技法或繪畫理論，而是為了滿足情感的需要──技法和理論只不過是為了達成這個目標的手段而已。荊浩和關仝開創了高遠構圖和筆墨皴擦的皴法，是為了這個目的；而李成在山水畫中，把平遠構圖和書法筆意發揮到淋漓盡致，也是為了呈現個人最深刻的情感世界。

李成的深邃懿美

李成畫作傑出，舉世皆嘆服，因此《宣和畫譜》說：「於時凡稱山水者，必以成為古今第一，至不名而曰李營丘焉。然雖畫家素喜譏評，號為善褒貶者無不斂衽以推之。」李成曾經師法過荊關，因此也有氣勢磅礡的高遠山水，宋劉道醇《聖朝名畫評》就說：「成之為畫，精通造化，筆盡意在。掃千里於咫尺，寫萬趣於指下。峰巒重疊，間露祠墅，此為最佳。至於林木稠薄，泉流深淺，如就真景。思清格老，古無其人。」今藏於美國納爾遜·艾京斯美術館（Nelson-Atkins Museum of Art）的

《晴巒蕭寺圖》畫作，高一一一・八公分，曾經被傳為李成真跡，但一直無定論，很有可能是後世的摹本或仿作。

《晴巒蕭寺圖》也是兼具高遠、平遠與深遠大山水，並且充分利用高遠構圖表現出山巒的巍峨崢嶸，遠景的主峰造型峻峭、堅毅而又不失秀美；筆墨皴擦技法純熟的營造出山石剛健、嶙峋的質感，益添山巒厚實、挺拔而昂然卓立之姿，但卻不像《關山行旅》那般沉重，也不會給人壓迫感；此外遠近山巒的輪廓線交替使用中鋒與側峰筆法，雖仍未及《谿山行旅圖》的劇力萬鈞，但是明顯比《匡廬圖》和《關山行旅》的輪廓線更剛勁、俐落、變化靈活而曲折有致。

畫中到處遍布的枯樹老藤筆力精純，還在《匡廬圖》和《關山行旅》之上。可惜老藤與枝葉的線條過分糾葛交纏，叢聚的樹木又枝幹過度紛雜交錯，使得林木叢集處線條過度無雜錯亂，干擾觀賞者的情緒，因而打亂背後山巒想要表現的穩健、雄偉與壯麗。這樣的缺點在《匡廬圖》、《關山行旅》和《谿山行旅圖》都沒有出現：它們多半以留白隔開林木與山巒，並且林木的布局比較不突兀。

總括起來，《晴巒蕭寺圖》有得有失，水準不齊，不像北宋初年盛譽一時的李成之作，反而像是後人的偽託或仿作。此外，這張畫很難與畫史相傳的李成畫風相印證，所以無法根據它去推測李成山水的可能神貌。

另一張傳為李成作品的是《寒林平野圖》，它吻合畫史上對李成畫風的描述。

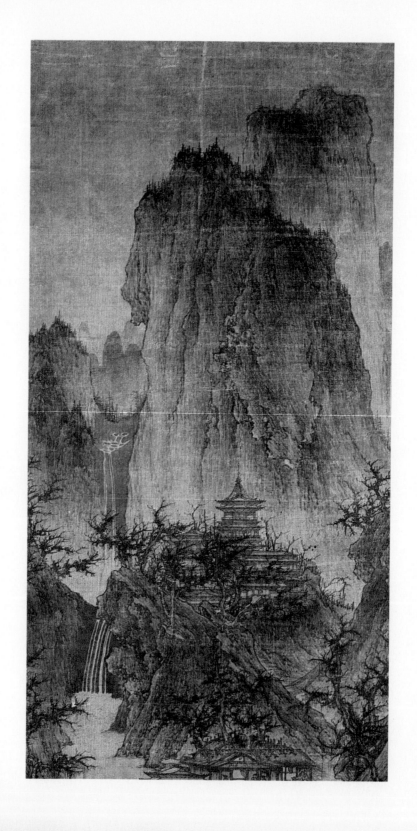

譬如郭若虛在《圖畫見聞志》說：「夫氣象蕭疏，烟林清曠，毫鋒穎脫，墨法精微者，營丘之製也。……煙林平遠之妙，始自營丘。畫松葉謂之攢針，筆不染淡，自有榮茂之色。」而《聖朝名畫評》則說：「耽於山水者，觀成所畫，然後知咫尺之間奪千里之趣，非神而何？……李成之筆，近視如千里之遠；范寬之筆，遠望不離坐外，皆所謂造乎神者也。」

《寒林平野圖》現藏國立故宮博物院，高一三七‧八公分，整幅畫只有兩株松樹和一株枯木，此外就是幾株零星小枯木和平遠的山水。這幅畫上有酷似宋徽宗瘦金體的題跋「李成寒林平野」，作品特色與畫史所載吻合，而且筆墨確有獨到之處，因而一向被推斷為李成的真跡。近年有人認為它的畫風近於明代而懷疑它是仿作，但是這無損於過去對它筆墨獨到之處的讚譽。

《寒林平野圖》的山坡構圖與線條都很簡潔，筆法相當有力，山坡坡面以淡墨輕染而不使用濃墨、乾墨皴擦，這個特色完全不像荊浩、關仝、范寬一脈相承的風格。但是這幅畫的精彩處在前景松樹的筆法，必須要用這樣單純的背景才有辦法襯托出松針的精彩；如果搭配荊、關、范的墨法皴擦，將會使得背景跟前景爭搶觀賞者的注意力，而且會像《晴巒蕭寺圖》那樣顯得筆墨過度繁複、蕪雜，反而是敗筆。

前景主要是兩株松樹和一株「蟹爪樹」，其中「蟹爪樹」之名來自於樹的枝幹皆弧形外翻，狀似蟹爪。兩株松樹高度都超過一公尺，幾乎跟畫的高度相齊而占滿

整幅畫。這是非常大膽的構圖，如果沒有精到的筆法，光是靠松幹、松枝和松針的線條重複占滿整幅畫，很容易讓人覺得單調而乏味，甚至到處敗筆。

這幅畫充分發揮毛筆柔軟而筆勢多變的特性，運用書法的筆意「寫」下山坡稜線，以活潑多變而充滿筆趣的書法線條勾勒樹幹，寫出強勁有力而富彈性的枝枒，以淡墨皴擦樹幹和樹皮，並以極細的中鋒線條寫出一叢叢的松針，使得整張畫的筆法變化豐富，時而秀麗、雅緻，時而遒勁、挺拔，充滿筆趣，絲毫不單調、乏味。

整幅畫筆法精純而無敗筆，即使松根與緩坡上的細小草木也是筆法講究，一絲不苟，卻又不流於匠氣、刻板。尤其松針疏落有致，筆法細膩而無墨染，引發人深邃而幽雅的情懷，遠勝於歷來松針茂密而且淡墨輕染的風格。雖然松樹的樹冠、側枝與蟹爪樹的枝幹槎枒交錯，以致部分構圖線條凌亂。但

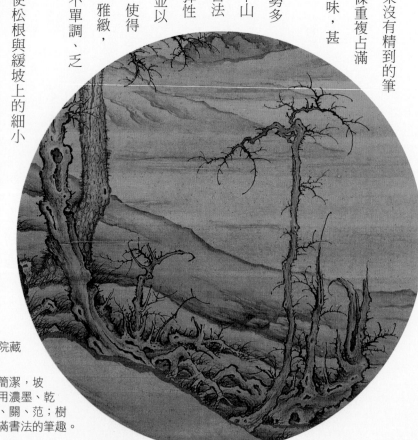

◀ 宋李成，《寒林平野圖》，國立故宮博物院藏品，137.8x69.2 公分

▶ 山坡構圖與線條都很簡潔，坡面以淡墨輕染而不使用濃墨、乾墨皴擦，風格迥異荊、關、范；樹幹線條活潑多變，充滿書法的筆趣。《寒林平野圖》局部

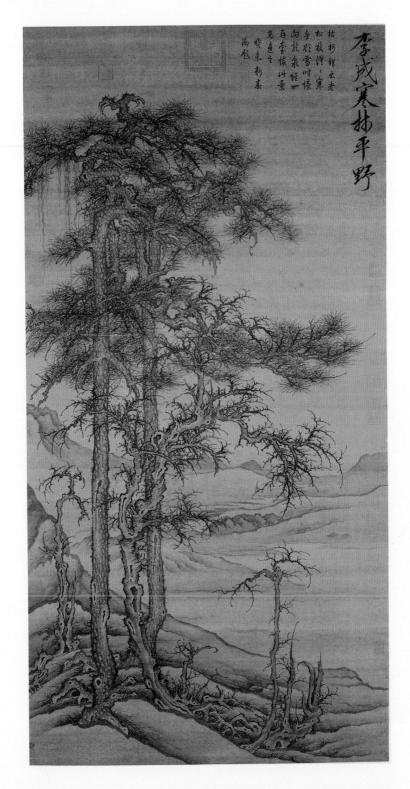

枯杳鋭出老
松枝浮々寒
軍於雪時候
陶龍象經一
再寺懷仦素
萬逸之
惢朱新春
尚題

李成寒林平野

是綜觀整幅畫，絲毫不帶花鳥畫的甜美，而是猶如深山幽谷般幽靜，確實不染人間俗氣，而且引人深思。

可惜的是，這張畫仍舊很有可能不是李成真跡：蟹爪樹可能是郭熙之後才有的畫風，松幹以橫向短筆點出細枝與苔點，可能是南宋以降的作風。但是《寒林平野圖》的山坡只染而無皴，坡腳只有秀草而不點苔，又不像元明清三代畫風。

不過，作者是誰屬於次要問題，作品好壞才是首要關鍵。細品《寒林平野圖》，貌似寫景、寫實，但是它的松針筆法，隱隱約約溢散著幽靜、深邃而葳美的氛圍，絕非單純的寫實繪畫所能及。這幅畫雖然因為枝幹槎枒交錯而使局部構圖線條凌亂，但確實足以讓我們感受到書法筆趣在國畫世界所能有的深刻意涵。本書後面章節將會進一步申論：書法線條的筆趣遠勝於西方的筆觸，可以比西方炭筆、畫筆、畫刀更敏銳表現內在情感的細膩、深邃和

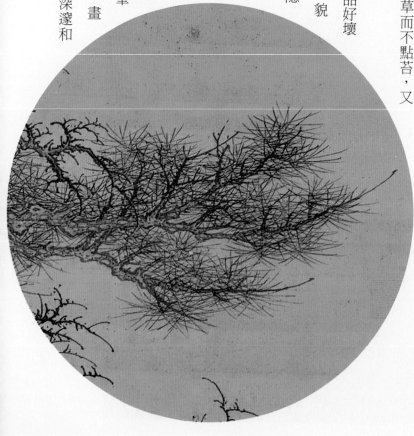

豐富多變，也比色塊的構圖更能夠直接呈現內在的情感世界。

李成的山水畫在宋初被公認為天下第一，其藝術成就應該不下於《谿山行旅圖》，我們卻無法從《寒林平野圖》、《晴巒蕭寺圖》或其他線索去推測李成藝術世界的可能樣貌，實在很可惜。不過綜觀前述畫作所提供的線索，與宋代畫論的敘述，我們應該可以很有把握的說，五代與北宋山水畫之所以用筆墨取代色彩，是因為荊、關、李、范與風從他們的人，所追求的情感世界遠比唐朝更深刻、崇高、犖美而莊嚴，那樣的情感世界，只能用書法筆意和墨色皴擦來呈現，而無法用色彩和寫實的具象來呈現。

這些人之所以會在繪畫世界裡追求這些深邃、犖美而崇高、莊嚴的情感，是因為他們對人生的期待，遠高於俗世的功名利祿，也確實有能力通過藝術創作的過程，來追求自我實現與自我完成，而不把藝術創作當作嬉遊、戲作，自以為是的表現才情，或者一時興起的浪漫情懷，與水過無痕的多愁善感──他們追求的是更持久、更深刻也更崇高的情感。

也唯有當藝術與人生最巔峰、極致的情感相結合時，藝術才能夠脫離「小道」的格局，值得人以畢生心力浸淫其間。唯有這樣，藝術創作才能夠從「奇技淫巧」的藝匠，昇華為全人格的「藝術家」，達到「作品、情感、人格」同抵成熟境界的可能。

松針疏落有致，筆法細膩而無墨染，引發人深邃而幽雅的情懷，遠勝於歷來松針茂密而且淡墨輕染的風格。
《寒林平野圖》局部 ▶

崇高之美

第五章

山水畫精神導源

　　前述關於國畫與山水畫精神內涵的探討，既有一部分畫作與畫史的依據，但也有一部分基於事實而有的揣測與想像。為了更確實、完整、深刻體會山水畫的精神內涵與起源，可以從兩個方向去擴張考察的線索，用以厚植我們揣測與推斷的基礎。首先，五代的山水畫雖然紹承唐朝的人物畫與青綠山水，但是它更紹承秦漢與魏晉的書法藝術，以及先秦孔子的音樂美學；當我們把孔子的音樂美學、書法的抽象藝術，與五代、北宋的山水畫一起拿來跟西畫作比較時，會更清楚對比出孔子學琴、書法藝術與山水畫之間，有種一脈相承的獨特精神內涵，及迥異於西方的中國古典美學，從而更有把握的推斷山水畫的精神內涵和起源。

前面四章中，我們已經從五代與北宋山水畫名作和摹本、仿作，去推測山水畫興起的原因。不過這些線索還不夠充實，如果要進一步釐清五代與北宋山水畫的起源，我們至少還可以有兩個參考的線索：

一、將國畫與西畫當作兩個獨立的藝術創作體系，去分析兩者間的異同，從而推測兩個藝術創作體系背後的精神內涵；

二、將中國和歐陸當作兩個完整的文化體，去分析兩者間與藝術創作有關的文化傳承，從而推測兩個藝術傳統在文化內涵上的異同。

當我們把這兩個線索的分析，與前面四章有關作品的分析，相互對照並彼此啟發時，將會有更確切而可靠的推斷。

書畫同源與筆墨的情感世界

假如我們把五代與北宋山水化的興起當作傳統國畫的起點，國畫傳統跟西畫的最大差別，一是筆墨取代了色彩，二是國畫一直沒有發展出西方繪畫的寫實能力，尤其欠缺精確表現空間與物體深度的寫實能力。但這兩者其實是一體的兩面，互為表裡：當國畫用筆墨取代色彩時，就是為了表現內在情感而忽略外在物體與空間的客觀性（寫實）。

假如我們可以對筆墨與色彩的特性有更深刻的了解，就可以對上述推斷更有信

心。

中國人跟毛筆的關係淵遠流長。傳說西元前三世紀，秦朝大將蒙恬發明了毛筆，但是一九五四年，卻在長沙的戰國中期楚墓中挖出了保存完好的毛筆，可見得蒙恬是毛筆的改良者，而非發明者。

如果把秦朝的小篆當作中國書法藝術的開始，從秦朝的小篆，歷經漢朝的隸書，到三國與魏晉時書法藝術已經相當成熟，篆、隸、楷、行、草五書兼備，鍾繇、魏夫人與王羲之等名家輩出，到了隋唐更是中國書法藝術的高峰。因此，在五代之前，中國早已嫻熟書法藝術長達數百年。在這期間，中國人慣於用毛筆表達情感，因而有「書如其人」之說。這個書法傳統不但為五代山水畫的抒情與抽象性格奠定了深厚的基礎，也為「書畫同源」奠下了深厚的基礎。

書法既是靜態的藝術，也是動態的藝術。當一幅書法作品完成之後，它靜態方面的美，表現在字體內個別筆畫之美，也表現在單一字體的結構之美，和整幅書法的布局。我們小時候學書法，通常從楷書開始，被老師要求練「永」字八法，每一筆都要藏峰，要如「錐畫

▲ 五代之前中國已嫻熟書法藝術長達數百年，這個書法傳統為五代山水畫的抒情與抽象性格奠定了深厚的基礎。
秦李斯，《嶧山刻石》局部

沙、屋漏痕」，而不可以露鋒芒，不可以有鼠尾、蜂腰、鶴膝等敗筆，這些都是最微觀的筆畫之美。

之後，我們會被要求把字體寫好，掌握各種字的字體結構，以便表現出每個字作為一個獨立個體的整體美感。接下來，我們會被要求注意到字與字之間「筆斷意不斷」的「行氣」，以及整篇一氣呵成的「章法氣勢」。因此，要「意在筆先」，猶如王羲之在〈題衛夫人筆陣圖後〉說的：「夫欲書者，先幹研墨，凝神靜思，預想字形大小，偃仰、平直、振動，令筋脈相連，意在筆前，然後作字。」書法的靜態美猶如一張畫，所以往往被稱為「字畫」，其實

往往整幅都是字而沒有畫。

但這只是靜態的美，書法還有它動態的美。

書法用筆的方法很多，通過提、頓、轉、折、駐、過、縱、留等運筆手法的變化，可以產生很多種不同的筆觸痕跡，這些痕跡既記錄下寫字的人運筆的節奏變化，也記錄下運筆者心神專注程度以及心情的變化。因為，當一個人寫字的時候，他的情緒通過肩、臂、腕、掌、指的微細動作變化而影響他的運筆和筆觸，猶如最精細的舞蹈動作；而欣賞書法的人則倒過來，一邊看著字，一邊默默揣摩著寫字的人運筆時肩、臂、肘、腕、掌、指的動作，從而感受到寫字的人當時的心情變化。

所以，當一個人太在乎筆畫工整與字體結構嚴謹時，他的心情會太緊繃，不自由，寫出來的字會工整嚴謹而了無趣味；當一個人的心情很活潑時，他的筆跡會隨著心緒而變化，抑揚頓挫，飛龍舞鳳，甚至在筆畫與字體結構上溢出常軌，但是整張畫卻充滿筆趣和豐富的情緒變化；當一個人寫起字來一時失神，就會在字體結構或筆法上出現很大的紕漏；當一個人寫起字來了無興致時，雖然他的筆畫與字體結構帶有機械化的工整、嚴謹，整幅字畫就是會沒精打采，了無生趣。這是書法的動態之美，可以直接而敏銳的傳達創作者當下的情感變化，在傳統的書法評論常常把它稱為「氣韻」、「精神」，我把這稱為書法的「筆意」或「筆趣」。

不懂如何運用毛筆的西方人看中國的字畫時，仍有機會看懂書法的靜態之美，

通過提、頓、轉、折、駐、過、縱、留等運筆手法的變化，可以記錄下寫字的人運筆的節奏變化，心神專注程度以及心情的變化。
唐馮承素，《蘭亭序》摹本（局部），北京故宮博物院藏品，24.5x69.9公分　▶

但是卻較難領略書法的動態之美。從書法的靜態之美來看，它是平面的藝術；

但是，從書法的動態之美來看，它也兼具舞蹈和音樂的特色。事實上，不僅舞蹈是通過肢體的運動來表達情感，音樂也是如此——小提琴演奏者就是通過肩、臂、腕、掌、指的動作來表達細膩的情感變化。因此，無怪乎草聖張旭是在觀賞公孫大娘舞劍時領悟出狂草的精神。

靜態的筆畫、字體與動態的筆趣三者，往往難以兼顧。歷代的書法評論比較重視筆意與筆趣，而字體結構次之，筆畫更次之。因此很多著名的作品到處有明顯的敗筆，也不乏失衡的字體結構，但逸趣橫生，令人喝采不已。連〈蘭亭集序〉也有很多的瑕疵，但瑕不掩瑜。

因為書法的筆跡可以反應一個人內在情感的變化，因此「書如其人」一說並非純屬附會：拘謹的人下筆時的筆觸，往往較拘謹而少情趣；鄭板橋的字畫、蘭竹就普遍表現出他不拘泥世故、不畏人言的率性與任性，不論是筆法、字體結構或下筆

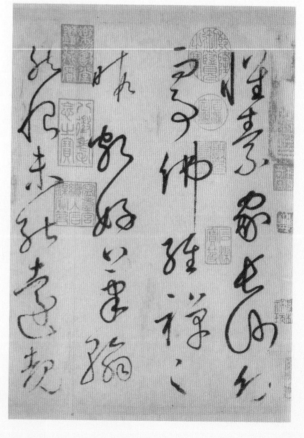

▶ 書法的動態之美兼具舞蹈和音樂的特色，都是通過肢體的運動來表達情感的細膩變化；書法筆跡可以反應內在情感的變化，故「書如其人」並非附會之詞。
唐懷素，《自敍帖》（局部）

◀ 鄭板橋，《難得糊塗》

的意趣都興味昂然，酣暢淋漓。不過，筆畫和字體結構都可以模仿，認真勤練的人甚至可以模仿名家書法的行氣、精神，因此要說書法能精確反應一個人的人格，也不必然。趙孟頫和董其昌就是字好而人品差的典型。

不過，從魏晉到五代之間的五百年間，中國文人在書法藝術的薰陶下，深體書法藝術的抽象性格，以及書法筆意跟內在情感的緊密聯繫，這個長遠的歷史必然會影響後來中國繪畫的發展。因此有「書畫同源」之說，甚至用「寫竹」取代「畫竹」一詞。

西晉可能可以被當作中國繪畫史的起點，因為謝赫在《古畫品論錄》稱讚西晉畫家衛協是：「古畫皆略，至協始精。」

唐代的繪畫雖然有相當程度是書法的延伸，但是沒有充分發揮書法線條與運筆的各種可能潛力，來表達創作者豐富、細膩而瞬間變化萬千的動態情感。根據唐朝張彥遠《歷代名畫記》記載，六朝三大家的筆法在顧愷之為「緊勁聯綿、循環超忽」，陸探微為「一筆畫」，兩者皆以中鋒筆法為主，為行草之衍緒。但是從今傳吳道子《八十七神仙圖卷》（可能是摹本而非真跡）看來，雖然這樣的線條比硬筆的線條更接近書法線條的趣味，但是無法充分發揮書法

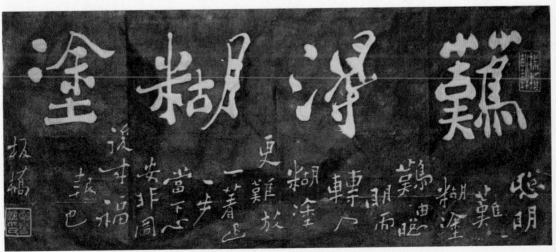

線條那種內在情感的凝聚力。

用色方面，張僧繇已用青綠著色，但是畫的重點仍在於用筆，而用色則僅限於丹、青、黃，彩度偏低而與墨色相融，直到李思訓父子才開始鮮豔而富麗的用色。如果我們從敦煌壁畫與隋唐畫跡來看，能保存書法筆意和豐富情感變化的作品用色都簡澹而正雅，一旦使用富麗的重色時，不但書法筆意全消，毛筆的線條退化成靜態的畫面構成要素，很難感受到創作者運筆時的情感（精神），而且眾色紛雜，流於俗麗。

因此張彥遠說：「草木敷榮，不待丹碌之采；雲雪飄颺，不待鉛粉而白；山不待空青而翠，鳳不待五色而綷。是故運墨而五色具，謂之得意。意在五色，則物象乖矣。」荊浩〈筆法記〉也說：

「張璪員外，樹石氣韻俱盛，筆墨積微，真思卓然，不貴五彩，曠古絕今，未之有也。」

所謂「墨分五色」、「不貴五彩」之說已傳誦千餘年，其原因應該不在於文人好故弄玄虛，矯揉造作；而是涉及技術上的困難，不得已權衡、抉擇的結果。尤其在近代國畫創新的各種實驗過程中，色彩與筆墨的衝突益加明顯難以共榮。因此我們必須嚴肅的去思考兩個問題：一、國畫的書法線條和西畫的硬筆線條性質上有什麼差別，為什麼西畫的線條不容易和色彩衝突，而國畫的線條卻幾乎必然會與濃彩衝突？二、五代與北宋山水用水墨取代顏色，是單純的技術問題，還是有更深刻的理由？

西畫的參照與對比

在西畫中最接近書法線條的繪畫元素應該是炭筆畫、畫刀和畫筆的「筆觸」，通過筆觸的柔和、粗曠、流暢來表達情感的溫柔、激越、舒坦。但是西方的炭筆、畫刀和畫筆，都遠比中國的毛筆在筆觸上更少變化，也更難敏銳傳遞情感的細微變化，所以一直無法發展出像中國這樣，以書法線條和書法筆觸所構成的動態的、平面的藝術，也因此西畫必然要走上以色彩為主的藝術創作道路。

顏色在西畫的地位有多重要，可以從蒙德里安（Piet C. Mondrian，一八七二—

人物畫以中鋒筆法為主，為行草之衍緒，未能充分發揮書法線條與運筆的各種可能潛力，來表達創作者豐富、細膩而瞬間變化萬千的動態情感。
唐吳道子，《八十七神仙圖卷》局部，北京徐悲鴻紀念館藏品，292x30 公分

一九四四）的代表作 Composition II in Red, Blue, and Yellow （《構成 II 紅藍黃》）為例，試想，如果把這張畫用黑白相機拍攝，並印刷成黑白的照片，它跟原畫會有多離譜的差距嗎？

相對之下，將中國的水墨畫用黑白相機拍攝，並印刷成黑白的照片，它的精神原貌還是可以保留七、八成。這個對比很清楚的告訴我們：西畫對色彩的倚賴已經到達不可或缺的程度。

在蒙德里安的這幅代表作裡，我們也可以清楚看到：黑色的線條性格上就是黑色的色面，它跟任何色面的性格，完全沒有「筆觸」的性格。

色彩的性質與書法或筆觸截然不同，它沒有辦法獨立傳達情感，而是通過畫面上其他色彩的對比，以及色塊形狀、位置所形成的整體性構圖來激發觀賞者的情緒，因此它完全是靜態的平面藝術。

在包浩斯（Baulraus）藝術學院這個抽象藝術的大本營裡，學生被要求分辨色彩適用的形狀（colors forms），這意味著色彩對觀賞者的刺激，同時取決於其形狀與大小，而非固定不變的。因此，與其說

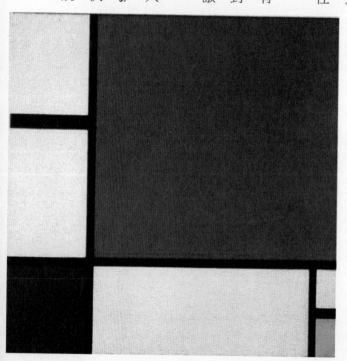

「顏色」是西畫的構成要素，不如說「色塊」才是西畫的構成要素。此外，一個色塊給觀賞的感受跟它周圍的色塊有關，會彼此影響。因此，色塊本身也不具有完整而獨立表現創作者情感的能力，而是跟其他所有構成要素共同影響觀賞者。因此，色塊並不適合動態的表現當下的內在情感。

所以西畫的創作遠比書法和國畫更迂迴、間接。書法要表達的情感往往在下筆的瞬間就直接流露在筆端，因而它的整體構圖強調的是「意在筆先」，下筆後就不再去塗改。西畫剛好相反，油畫之所以成為西方的主流創作媒材，就是因為它可以一再被反覆塗改。一個創作者第一瞬間認為最適合表現其情感的顏色，往往在作品快完成時顯得跟其他色塊格格不入，因而必須根據整張畫上所有色塊之間的相互關係，來決定要把原來的顏色改成什麼顏色。所以馬諦斯（Henri Matisse，一八六九─一九五四）也說過，為了色彩的和諧，如果一個起始為紅色的色塊最後被我畫成綠色，這根本沒什麼好奇怪的。就是因為色彩是通過對比來影響觀賞者的情緒，使得色彩彼此改變形狀、色調與情感，而色彩愈豐富，這種彼此交錯的對比關係就愈錯綜複雜。所以一幅畫從開始到完成，如果大部分色彩與形狀都變了樣也不是什麼奇怪的事。

就是因為色彩這種複雜對比性的特質，所以我們往往覺得：一幅完整的西畫，無論其情感內涵與深度如何，總是太充滿設計性、分析性，以致在繪畫過程中，創

作者的情感無法在畫面上直接呈現，一定要通過迂迴而繁複的算計，等到全畫完成

或近於完成時，情感才得以滿足。抽象繪畫尤其如此。

當色彩與色塊的彼此關係變得如此複雜時，畫家只能有兩種選擇：將形狀、線

條與構圖簡化，以便精確掌握色塊之間的關係，並保持作品與創作者內在情感之間

的聯繫，這就是抽象繪畫的選擇。另一個可能的選擇，是用外在客體對象的「寫實」

或「仿真」作為統合色彩、色塊與線條、構圖的最終原則，而弱化作品與創作者內

在情感的關係，這就是西方文藝復興以降，寫實傳統的選擇。西方文化一向重視對

外在世界的客觀分析，這個文化傳統跟西方寫實繪畫傳統不謀而合，也跟西方選擇

了以色彩為主的繪畫取向融洽無間。

但是，當清末民初畫家嘗試將鮮豔的色彩，引入富有書法筆趣的國畫時，卻一

再感受到色彩與書法線條之間的激烈衝突。從視覺心理的效果上看起來，國畫的筆

墨同時具有兩種可能的性質：它可以是一種凝聚著內在情感的書法線條，也同時可

以只是切割空間的元素（就像素描的線條）與色彩。如果我們把米羅（Joan Miró，

一八九三—一九八三）的作品拿來與用色較鮮豔的近代國畫相比時，便會發現：當

色彩簡樸而彩度低時，其所環繞或鄰界之筆墨便較接近書法的性格；反之，當色彩

豐富而彩度高時，其所環接或鄰界的線條便愈具有強烈的色彩性格，而成為空間的

切割元素（也就是變成素描的線條）或色塊。譬如在米羅的作品《歲月的誕生》（The

米羅，1968，《歲月的誕生》

birth of day）裡，圈住紅色色塊的黑色線條無論是用什麼樣的工具和筆觸畫出來，一旦在周圍有鮮紅和鮮黃的顏色圍繞，該線條就會很強烈顯出色塊和硬筆線條的性格，而不容易感受到筆觸的節奏與趣味。

而近代嘗試彩色書法或使用鮮豔色彩的國畫創新作品，也一再遭遇到這個很難克服的關鍵問題：書法線條需要我們很專注地品味，嘗試著從書法的筆跡去揣摩創作者運筆時，通過肩、臂、肘、腕、掌、指的動作所流露的情感變化；但是當色彩太鮮豔時，它會干擾我們，使觀賞者不容易專注，以致書法的線條變得像浮在紙面上的硬筆筆觸，很難再傳遞書法線條動態的情感與意趣了。

如果明知有這個難以克服的困難，卻硬要把筆墨線條與鮮豔的色彩，近距離並置在同一個面上，其後果常常顯得髒亂，或具有不協調的強烈刺激。這是因為鮮豔的顏色已經使筆墨的書法性和情感的凝聚力完全消失，而作品卻仍攀附著國畫的格式，無法從西畫觀點去妥善處理對比性色彩的調和，及分析性空間構成的結構。因

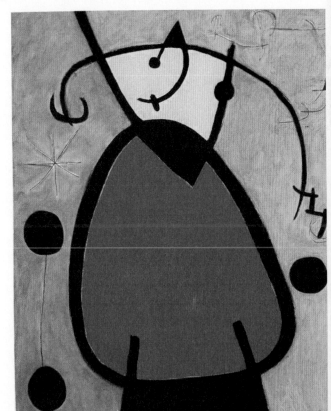

此，無論是吳昌碩、任伯年、徐悲鴻、劉海栗、吳冠中等人的作品中，若不是把鮮豔的顏色安排在遠離書法線條的位置，就是把色彩的彩度與明度一起降下來，使顏色不要太鮮豔。

這種明顯的經驗與事實，讓我們很有理由揣測，這個色彩與書法線條的衝突，在唐代金碧輝煌的山水畫裡也遭遇過。初唐的繪畫仍是以寫生風格的線條為主，問題是用線條鉤勒完人物、器物、屋宇、花卉、林木的輪廓之後，畫家必須去處理輪廓線內物體的空白部分，若只有輪廓線單調的鋪滿整張畫面，會顯得相當乏味。

最簡單的選擇就是像唐朝周昉的《簪花仕女圖》或《揮扇仕女圖》那樣，用單色填彩，或者發展成顏色略有深淺變化的雙勾填彩。但是，如果要保留毛筆勾勒時的筆觸與情感，用色就不能太鮮豔，而以含蓄、典雅為尚。這就限制了創作者能使用的顏色和發揮的空間，創作者的表現主要還是在構圖和輪廓的勾勒，而以設色與填彩為輔。因此它所能表現的情感十分有限，後來變成是以花鳥寫生為主的流派。

假如創作者想要表現更雄渾、磅礴的氣勢，或者突破花鳥畫與人物寫生的格局，而從事大山水的創作，很難避免的，必須以更豐富的色彩填入畫面，或者另尋其他的發展途徑。

青綠山水中書法線條跟金碧輝煌的顏色衝突得非常厲害。《唐人明皇幸蜀圖》裡筆法衰弱無力，有如鉛筆或鋼筆的硬筆線條，沒有任何內在情感的凝聚力；而其

色彩也止於浮薄的美麗情調，表現不出較深刻的情感內涵。《唐人明皇幸蜀圖》的筆法軟弱，或許是因為摹本作者筆力太差；但是李思訓的《江帆樓閣》中，線條也都在複雜的構圖與金碧輝煌中，盡失凝聚內在情感的力量，變成很難感受到筆端情感的線條，其書法的性格盡失而接近於硬筆線條，這就不是作者運筆能力太差所致了。至於佚名唐人的《雪景圖》，線條更已經弱到簡直看不見了。由此可見，書法線條跟青綠山水的難以相容絕非偶然。

面對這種書法線條與色彩之間的衝突，一個習慣於以書法線條直接表達內在情感的畫家，可以有幾種典型的選擇：一、重回魏、晉書法的世界；二、放棄所有線條的書法性，走上純粹色彩與分析性構圖的途徑；三、以墨取代色彩而形成筆墨統合的結構。從歷史事實看來，荊浩、關仝、李成和范寬走的是最後一條路。

〈筆法記〉非常簡潔、扼要的記錄下荊浩最關鍵性的核心理念，但是過於言簡意賅。對於荊浩等人的抉擇，我們有沒有可能試以今日的觀點賦予一些較合理的闡述呢？其中最關鍵的問題是：荊浩為什麼不放棄繪畫，而直接重回魏晉書法的世界呢？

從歷史的文物看起來，愈是遠古的時代，人們情感的樣態與表達方式便愈純樸、簡要而含蓄；時代愈晚，人們的情感與表達便會因歷史的傳承與累積，必然趨向於細膩、複雜，而要求清晰與明確。此外，人類厭倦所有形式的重複，一旦一種

創作或表達方式所能呈現的可能性被「窮盡」之後，後人必然會去尋找、開創新的創作形式，而無法滿足於重複前人的形式與內涵。

中國文學史就很清楚呈現出這樣的發展軌跡：《詩經》文風與情感表現都簡樸無華，漢賦反其道而尚駢麗，充分開發了跟《詩經》截然不同的文學表現領域；魏晉古詩再返《詩經》的樸實風格，但是句法的對偶與押韻遠比《詩經》工整、情感表達上也更精確細緻，以反覆推敲取代《詩經》的即興風格，也反映了魏晉詩人豐富的歷史累積，以及他們對於大自然和人生的深入感受與省思。這種充分文明化與城市化之後的自然詩歌，與《詩經》時期城鄉不分的樸實無華，有著相似的外貌和迥異的內涵。到了唐詩，對仗與押韻的發展達到極致，用絕句和律詩所能表現的情感也達到極致，所以宋朝改為長短句，配以音樂，以便表達更豐富多元的情感。唐宋的散文也同時興起，用以表現絕句和律詩所難以呈現的情感和思想。

與此相似，要五代的創作者重回已達巔峰的書法世界是很困難的。每一種創作形式可以有的潛在創新空間是有限的，書法歷經近千年的發展與演變，要再有重大的突破是很困難的。此外，每一種藝術表現形式所能呈現的情感特質也有其限制，要用書法表現五代大山水的磅礴情感是很困難的。在這樣的情況下，就算荊浩對書法的世界有所眷戀，也勢必要另外尋求一個再造過的新方式，來表現他複雜的情感，並冀望能既不失去書法線條所能凝聚的內在情感，復足以呈現他在內在精神世感，

界所感受到的莊嚴、崇高之情。

從以上這些三角度來看，我們可以說，五代與北宋山水確實是對於書法美學的傳承與突破。所謂的傳承，一方面是繼承書法那種表現上的抽象性格，以及純屬抒情，與外在對象無關的創作美學；另一方面則是繼承書法線條那種凝聚內在情感的筆觸，以及通過筆觸直接表達情感的取徑，而放棄用色彩的結構與對比間接表現情感。所謂的突破，就是通過筆墨皴擦（國畫界稱之為「皴法」）來突破書法筆觸的表達極限，以更複雜、嚴謹而且更深刻的筆墨結構，呈現過去書法所無法表現的磅礴、蕭穆、莊嚴與崇高之情。

這個筆墨取代色彩的過程，也同時是以內在情感取代外在對象，因而埋下了以後國畫界寫意重於寫生的傳統。這個從書法延承到國畫的精神傳統不是源自守舊，或者無力突破，而是一種抉擇。這個精神上的抉擇，甚至可以上溯到孔子，乃至於商周青銅與上古彩陶，它是中原文化一脈相承而迥異於兩河流域與歐洲文化的獨特精神內涵。

孔子操琴的精神傳承

《史記‧孔子世家》中有一段關於孔子學鼓琴於師襄子的敘述，最能闡明中國書畫獨有的美學觀念與方法。孔子跟一位叫師襄子的人學琴，師襄子教他一首琴曲

之後，他整整十天都在演練這一曲，而不肯學新的琴曲。師襄子鼓勵他說：「你已經學會這曲子了，學新的吧。」孔子說：「我只是學會這曲譜而已，還沒有掌握到演奏這曲子的要領。」

又過了一段時間，師襄子又鼓勵孔子：「你已經把這曲子演奏得很好了，我們來學新的曲子吧。」孔子說：「我還不知道這個曲子的作者想要表現什麼樣的情感。」又再過了一段時間，師襄子再鼓勵孔子：「你已經掌握到這曲子的情感了，來學新的吧。」孔子回答他：「我還是不知道這個曲子的作者是一個怎樣的人。」

又過了一段時間，孔子臉上流露出祥和、莊敬而深思的表情，既安適自在又似乎有著高遠的懷抱。然後，孔子終於說出來：「我知道這曲子是誰作的了。這個人的心裡似乎陰鬱而哀傷，但是又堅決、昂揚而沒有屈服、喪志，他的心溫柔得就像是在俯瞰著惹人疼惜的羔羊，他的胸懷是要統一天下，讓黎民百姓脫離悲慘困苦的境遇。除了文王之外，誰還能有這麼偉大的情操呢！」師襄子聽了心服口服，不敢再自居於老師的位置，趕快起來對孔子拜服說：「這曲子確實是從文王流傳下來的《文王操》。」

孔子鼓琴便知曲為文王操，可見得周朝的音樂水準，可能真的足以把高度的精神內涵用音樂精準表達出來，所以孔子才可以根據曲子便知道作曲者的為人。關於周朝這種音樂成就的高度，另一個證據就是《史記·吳太伯世家》中季札觀周樂的

紀錄。季札是春秋時代吳王壽夢最小的兒子（第四子），吳王壽夢因為他賢名遠播，想要傳位給他，季札毅然推辭未受。後來季札出使魯國，他請魯國人為他演奏周樂。於是魯國人以融合音樂、舞蹈和歌詠的傳統方式為他演出《詩經》，先是反應周朝創立初年之民風的〈周南〉和〈召南〉，反應周朝成立之後封邑諸國民風的〈邶風〉、〈鄘風〉、〈衛風〉等各國的國風，以至於〈大雅〉與〈小雅〉，季子都能從音樂、舞蹈與歌謠中辨識出這些藝術表現的情感內涵與特質，從而知道它們是哪一國的國風，或者小雅與大雅。後來演出描述舜人格特質的〈荊韶〉（即〈大韶〉）時，季札很感動的說：「觀止矣！若有他樂，吾不敢觀。」這個故事又是在述說音樂、舞蹈與歌謠如何可以表達人最深刻的情感，乃至於人格特質。

《史記》的記載讓我們可以看到，中國早在秦漢或更早的時代，便把藝術當作超乎「賞心悅目」的娛樂，以及取悅自己和人群的工具。孔子學琴，他的目的不在於粗淺悅耳的曲子、一時興起而轉瞬即逝的愉悅，或者自抬身價的情調，更不是止於技術的精妙。對孔子而言，樂曲的外在形式是緊扣著內在的情感，乃至於創作者的志趣與人格的。因此，如果用心去領會，就可以超越音樂的表層，深入領略創作者的人格與旨趣。因此，他一旦隱約覺察到師襄子教他的樂曲有值得深究之處，就堅持不懈的想要去體會隱藏在樂曲裡的深刻精神內涵，而一再婉拒師襄子的勸進。

如果我們把孔子與季札對待音樂的態度，與書法的特質銜接起來看，就可以看

到這兩種藝術傳統，都不是為了要表現外在世界的美麗，而是為了要表現內在的情感或精神世界。這跟文藝復興開始的西方繪畫藝術的寫實目標大相逕庭，不僅藝術表現的目標不一樣，其實連表現的手法都迥異其趣。

中國的書法與水墨畫重視的是，通過肩、臂、腕、掌、指的身體動作來直接傳達細膩的情感變化，因此她的藝術表現是抒情的；而西方的繪畫靠的是色彩的對比與結構，是間接的、分析的。甚至連中西音樂也都具有這樣的特徵，以致中西藝術表現方式的差異像是必然而非偶然。

根據西方的音樂史，文藝復興巔峰時期發展出複音音樂，講究多聲部之間旋律與旋律的對位關係——音樂所要表現的情感不是靠單一聲部來表現，而是靠各聲部不同旋律的相對變化來呈現其情感。因此，演奏者不僅要注意到自己這個聲部的表現，還要兼顧到他跟其他聲部之間的關係，猶如西方繪畫中單一色彩沒有固定不變的情感，要靠畫面上所有顏色間的「對位」關係來決定所有色彩共同表現出來的情感。對比之下，中國音樂一直沒有發展出對位法的複音音樂，以獨奏為主，其他器樂的參與只不過是齊奏或伴奏，談不上嚴格的合聲或對位。因此即使各種文化體系的音樂，都有接近舞蹈與書法的抒情性格，但是西方的音樂就是遠比中國音樂更具有分析性，在情感的表達上也比中國的音樂更間接。

如果我們認真考慮中國音樂與書法的傳統的特質，以及文藝復興以降的西方音

樂、繪畫表現，就會有較充分的證據與信心說：中國藝術的傳統，是以內在的情感

和精神世界的呈現，作為其藝術的內涵，而表現手法上相對較直接的、抒情的；西方

藝術較重視外在世界的客觀掌握，表現手法上相對較間接、重分析。

在這樣的傳承下，當一個五代的畫家必須在色彩與水墨之間作抉擇時，亟於表

現內在情感與精神的畫家，選擇了以墨代彩來延伸、擴充書法藝術的表現，這應該

是絲毫都不會讓人感到意外吧。

也因為五代山水畫跟它所承襲的中國藝術傳統，都是以表現內在情感與精神世

界為鵠的，所以郭若虛在《圖畫見聞志》裡就主張：只有人品高的畫家才會有非凡

卓絕的情感與氣韻，並以此成就「神之又神」的作品。他說：

　　竊觀自古奇迹，多是軒冕才賢，巖穴上士。依仁遊藝，探賾鉤深，高雅之情，

　　一寄於畫。人品既已高矣，氣韻不得不高；氣韻既已高矣，生動不得不

　　至。

　　所謂神之又神，而能精焉。

最後他甚至乾脆主張謝赫「六法」中「氣韻生動」不可學，只有其他五法可學。

五代的這個抉擇，也從此開啟了後世水墨畫「寫胸中丘壑」的寫意傳統，發展

出北方「斧劈皴」與南方「披麻皴」兩大山水表現流派，並開啟了中國獨特的花鳥

寫意畫。

崇高之美

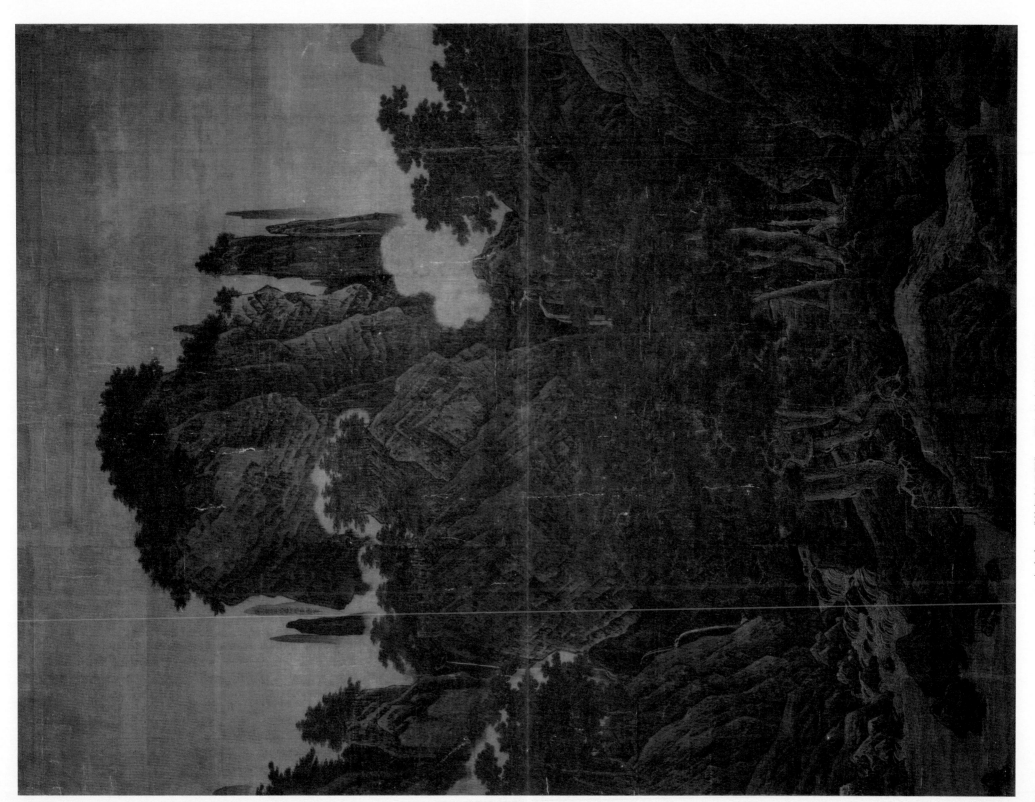

▲ 宋李唐，《萬壑松風圖》，國立故宮博物院藏品，188.7×139.8 公分

第六章

大自然與可居可遊的山水

　　五代與北宋初年所開創的巨碑式山水，雖然崇高、偉大，但是不久後就逐漸後繼無人，難以傳承。北宋中期的郭熙已經開始放棄莊嚴、肅穆、崇高的情感世界，轉而強調「可遊可居」的浪漫情懷，使得藝術從「生死與之」的嚴肅創作，變成輕鬆、怡悅的生活情調和消遣，「致遠恐泥」。另一方面，儘管北宋晚期的李唐仍努力繼承范寬肅穆、莊嚴的山水畫風，他還是無法企及五代與北宋初年的雄渾磅礡，而不得不放棄對高遠的強調，開創了格局較侷限的「近景山水」。范寬、郭熙和李唐的作品，反映了北宋三個階段畫風的轉變，也反映著北宋繪畫在精神、情感與美學訴求的轉變。這個轉折關係著中國山水畫從「崇高之美」的追求降而為「悅目浪漫之美」，也代表著國畫精神傳承上的丕變。確實掌握這個關鍵性的轉折之後，將有助於我們較深刻地評價南宋與元、明、清的山水畫作品與美學。

范寬《谿山行旅圖》、郭熙《早春圖》和李唐的《萬壑松風圖》被譽為「故宮鎮館三寶」，因為它們是北宋畫作中可信度較高的三幅真跡，傳世近千年的古畫本就彌足珍貴，而這三位畫家在北宋又都各居關鍵性的地位。

中國畫論傳統上把水墨山水分為兩大流派：「斧劈皴」與「披麻皴」，其分類的依據是作者墨色皴擦方法（「皴法」）的差異。

荊、關、李和范寬以短筆觸皴擦出形如刀鑿斧劈的山巒巨岩，因此這種筆墨皴擦的方法被稱為「斧劈皴」；元代最著名的四大畫家（黃公望、吳鎮、倪瓚、王蒙）則以舒緩而柔和的細長線條來表現山的紋理，其線條交錯有若披散的麻線，因此被稱為「披麻皴」。「斧劈皴」系列的畫作，通常在乾墨皴擦之後不會再用溼墨或水暈染，因此筆觸清晰而畫面乾爽、淨潔、散發堅毅剛強的精神；「披麻皴」系列的畫作通常在乾墨皴擦之後會再用溼墨或水暈染，因此筆觸柔和而墨色圓潤且層次豐富，表現的是江南水鄉的浪漫與嫵媚。

但是這兩大流派的差異不僅表現在筆墨與皴法，也表現在山巒的造型與構圖的特色：使用「斧劈皴」的山水畫，往往山巖峻峭、剛健、雄偉、甚至氣勢雄渾、磅礴，讓人精神高亢昂揚；使用「披麻皴」的山水畫，通常畫的是坡緩而山圓的丘

斧劈皴筆觸清晰而畫面乾爽、淨潔，散發堅毅剛強的精神。《匡廬圖》局部

披麻皴筆觸柔和而墨色圓潤且層次豐富，表現水鄉的浪漫與嫵媚。《富春山居圖》局部

陵或叢林茂林，景色秀麗而煙霧瀰漫，讓人精神鬆弛、舒緩。表面上是形式風格的差異，背後其實是兩種截然不同的情感世界與美學的取向。

范寬是個隱士，和荊浩、關仝、李成一樣，是五代、北宋大山水的開創者，而《谿山行旅圖》應該是現存中國山水畫中成就最高的作品。北宋中期的郭熙畫風迥異於荊浩、關仝與范寬，他強調「可遊可居」的怡悅和輕鬆、浪漫的情懷，連墨法的皴擦方式也迥異於荊、關與范寬，號稱「卷雲皴」，線條柔和，且在皴擦之後會繼以溼墨渲染，因而性格上較接近「披麻皴」；此外他的繪畫理論也對後世有相當深的影響。至於李唐，他是北宋晚期最出色的宮廷畫家（俗稱「院派」），也是范寬山水畫風的重要繼承者；但是他放棄了對高遠的強調，而開創了所謂「近景山水」，對南宋的繪畫有深遠的影響。

范寬、李唐和郭熙的畫不僅反映了宋朝三個階段的畫風轉變，其實更反映著作品背後情感世界與美學精神的轉變。

可居可遊的遐想世界

《早春圖》是郭熙最重要的代表作，高一五八‧三公分，構圖融合了郭熙提出來的高遠、平遠和深遠，因此就尺度與構圖而言都算是大山水。但是它絲毫不會帶給觀賞者任何壓迫感，也沒有任何荊、關、范作品中的蕭穆、剛健、雄偉、磅礴的氣勢，更絲毫沒有任何莊嚴、崇高的神情，畫面呈現的是嫵媚動人的曉春景色，以及輕鬆愉悅的神情。這些特質跟它的山形、結構、皴法都有緊密的關連。

從畫名來看，這幅畫應該是要畫出北方崇山峻嶺間，冰雪初化的早春景象。它採用類似「十」字型的構圖，重點在中軸以及貫串左右的中景；前景是江河水岸中的數顆巨岩，岩上的巨松銜接中景與遠景的S型山脈，而這S型山脈在中間被雲霧切斷，並在中景左側以平遠構圖展開千里平疇，中景右側則布以山巖、瀑布水澗和觀宇、茅屋。遠景的山勢高聳卻稱不上巍峨，因為它們的山形並不壯觀、雄偉；若說主軸上S型山脈「奇巧」倒比較合適，因為這麼扭曲的山脈，很少在山水畫裡出現，而且這樣扭曲的造型，使得山脈很難有穩重的感覺，因此更別提雄偉與氣勢。

尤其是中景與前景的左側巨岩貌似洋蔥、包子，甚至連站穩都困難，使得整張畫的結構非常不穩定，嚴重違背宋朝山水的常態。

更離奇的是，從雲霧以上的遠景還頗有初春的嫵媚，雲霧以下的中景和近景巨巖，卻因濃墨暈染不當與筆法的凌亂而顯得很髒。一張畫就這樣從雲霧處切開來，

◀ 宋郭熙，《早春圖》，國立故宮博物院藏品，158.3x108.1 公分

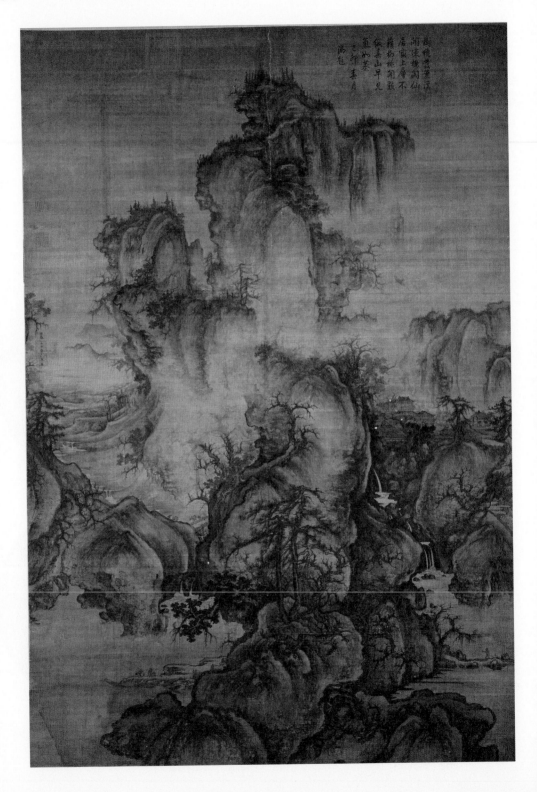

遠景的畫品質遠高於中景和近景，簡直就像是兩個水準差異懸殊的畫家聯手創作的！由於整張畫不合理處太多，當代的徐小虎教授就質疑：《早春圖》很可能是在過去一千年來，多次重新裱褙後墨色漸淡，後代趁重新裱褙之際將褪掉的墨色重新補上，卻用拙劣的筆法堆疊在郭熙的原作之上，因此該畫的現況是原畫與後來的補畫重疊在一起，而毀了這幅畫。此說有其依據，並非空穴來風。

在《圖畫見聞志》中，師法李成的畫家都被形容為「破墨潤媚」或「筆墨秀潤」，可見李成的煙林平遠中很可能有溼墨暈染，而郭熙則承繼了這樣的筆意。因此，郭熙的皴法應該是先用乾墨皴擦，之後再以溼墨渲染。此外，郭熙非常重視雲氣，他在《林泉高致》曾說「山無煙雲如春無花草」、「山無雲則不秀，無水則不媚」，因此，他若採用溼墨暈染來表現水氣是很可以理解的。問題是《早春圖》中景與前景的皴法與暈染技法拙劣，一點都不像出自「李郭」並稱的重要畫家之手，我們如果拿郭熙的其他畫作來比較，便可見端倪。

▼ 右上：中景和近景巨巖濃墨暈染不當，筆法凌亂，顯得很髒。
《早春圖》局部

▶ 右下：同上

▼ 左上：窠石造型嶙峋而穩重，墨色層次分明而筆法毫不紊亂。
宋郭熙，《樹色平遠圖》（局部），美國紐約大都會博物館藏品，32.4x104.8 公分

◀ 左下：窠石造型渾圓而穩重，墨色層次井然，筆法毫不紊亂。
宋郭熙，《窠石平遠圖》（局部），北京故宮博物院藏品，120.8x167.7 公分

今藏美國紐約大都會博物館的《樹色平遠圖》，和今藏北京故宮的《窠石平遠圖》都相傳是郭熙的真跡，即使不是原作，也是師法郭熙的作品。

仔細觀察《樹色平遠圖》的窠石和土坡，墨色層次分明而筆法毫不紊亂，窠石造型嶙峋而穩重，溫潤中不失石質堅硬的感覺。再看《窠石平遠圖》中的窠石，最大的一塊雖然造型渾圓，但照樣穩重而墨色層次井然，筆法與墨色都絲毫不紊亂。相較之下，《早春圖》前景與中景裡的窠石筆墨與造型都拙劣不堪，甚至還不如師法郭熙的宋人《岷山晴雪》。

此外，《早春圖》中景和前景的特徵也不符合郭熙自己對早春的特徵描述。他在《林泉高致》中曾說「真山水之雲氣四時不同，春融，夏蓊鬱」，「春山煙雲連綿人欣欣，夏山嘉木繁陰人坦坦」，「春山淡冶而如笑，夏山蒼翠而如滴」，意思

都是說春天的雲氣淡，朦朧的輕籠大地而跟四周景物相融，顯得婉約而嫵媚，讓人看了欣喜；夏天雲霧濃重，樹木葉茂而綠意深濃欲滴，讓人涼爽而舒坦。從這些描述來看，《早春圖》的遠景淡冶嫵媚，有如春山，但是中景和前景的墨色卻太溼濃，像是夏山。況且李成「惜墨如金」，《樹色平遠圖》和《窠石平遠圖》也少用濃墨，但《早春圖》卻是遠景墨淡，而前景與中景（尤其中軸）絲毫不惜使用濃墨。從以上這些跡象看起來，前景與中景的墨色未免太濃，筆法卻是粗糙、雜亂。徐小虎所言顯然不是妄言。

如果參考《樹色平遠圖》、《窠石平遠圖》和宋人《岷山晴雪》的筆法、用墨與窠石土坡的造型來推敲，在《早春圖》的原本面貌中，山巖巨石的形狀應該比現況更嶙峋而穩重，整張畫的墨色應該遠比現況更輕淡、溫潤而嫵媚。《宣和畫譜》說郭熙的畫「峰巒秀起，雲煙變滅」，所以《早春圖》基本上仍是崇山峻巒的大山水，只不過在視野開闊、山勢雄偉的山水裡，以嫵媚、秀麗、潤澤取代了荊、關、范的峻峭、剛毅、雄渾磅礴、莊嚴、肅穆；它用輕鬆愉悅的浪漫情感取代了崇高、肅穆之情，因而讓觀賞者更加感到親切與無負擔，但也同時失去精神上的高亢與昂然。

郭熙和荊、關、范的這個畫風差異並非偶然，也不僅只是反映地理環境之別，而是個人情感與美學上的抉擇，它深刻的根植於一個人對人生的價值觀，以及對於

繪畫的冀望。

荊浩與范寬在繪畫裡追求的是莊嚴、肅穆、崇高的情感,這樣的情感雖然有可能因為外在景物的觸發而興起,但是這份情感已經內在化為畫家的人格內涵和精神,成為他心目中的最高價值,與人生的終極意義,而他創作時的企圖是在呈現這份內在的情感與精神空間,而非外在的景物;但郭熙在繪畫中追求的是賞心悅目的景色,和輕鬆愉悅的浪漫情懷,他想畫的乃是那個可以引起浪漫情感的外在景物,無關乎個人人格或內在精神,對人生和藝術也沒有超乎俗世價值的崇高嚮往。

郭熙可能是中國畫史上提出山水畫要「可居可遊」的第一人,他在《林泉高致》裡說:「世之篤論,謂山水有可行者,有可望者,有可遊者,有可居者。畫凡至此,皆入妙品。」但是「可行可望,不如可居可遊之為得」,因為可以步行、遠望的地方,十之六七不值得遊,更不值得居。

這個「可居可遊」的山水,注重的是外在的景色,而非內在的情感或精神。所以《林泉高致》重視寫實,把它們當作繪畫的重要法則。「學畫花者,以一株花置深坑中,臨其上而瞰之,則花之四面得矣。學畫竹者,取一枝竹,因月夜照其影於素壁之上,則竹之真形出矣。」他希望山水畫要讓看的人有如親臨其境:「看此畫令人生此意,如真在此山中,此畫之景外意也。」、「看此畫令人起此心,如將真

即其處，此畫之意外妙也。」這樣的繪畫跟西方的客觀寫實主義仍有一些差別，因此姑且稱之為「浪漫風格的寫實主義」，或簡稱「浪漫寫實」。

郭熙繪畫目的是要將山水勝境帶到觀賞者的家中，讓觀賞者可以不出門就遠離塵囂與現實的韁鎖，享受林泉幽壑之美。寫實是易懂的，浪漫的情感是討人喜歡的，因此這樣的繪畫風格是一般人易解且樂於風從的。

反之，荊、關、范所要呈現的內在精神，是常人陌生而不容易了解的，而其精神高度又是創作者所難以企及的。因此南宋以後，郭熙主張的浪漫寫實逐漸變成中國繪畫的主流，愈來愈少人能辨識荊、關、范那種罕見的精神高度，也使得華人圈逐漸淡忘了中國藝術史上最崇高、可貴的精神遺產。

於此，我們有必要認真分辨郭熙的浪漫情感，和荊、關、范的精神追求有何歧異，以及該如何去評量這兩種藝術取向的真正價值和意義。

超乎「美」的「崇高之美」

大自然所能帶給人的感受和情懷是有高低層次的，但是中國人不習慣用分析性的概念釐清這些層次，使得後人有機會把美感經驗和藝術表現的層次混淆，任意顛倒是非與高低。尤其面對荊、關、范那種莊嚴、肅穆而崇高的情懷，以及郭熙所追求的浪漫情感，往往訴諸一己的好惡，而不肯嚴於層次高低的評鑑。不得已，我們

只好借鏡西方文學與哲學中相關的美學觀念，來協助我們重新建立清晰而嚴格的分辨。

西方的文學與哲學把大自然所能帶給人的感動，分為兩個主要層次：「賞心悅目之美」（the beautiful），以及「崇高之美」（the sublime）。十八世紀的三位英國作家在阿爾卑斯山，感受到大自然雄偉、肅穆、莊嚴、令人敬畏的「崇高之美」，並且強烈感受到，它截然不同於一般人在大自然裡所感受到的「賞心悅目之美」，也不同於文學裡一向追求的浪漫情感。在賞心悅目之美或浪漫情感裡，人所感受到的是純屬「正面」的愉悅與放鬆，沒有任何「負面」的感受，但是它的情感高度接近日常生活，而沒有昇華。反之，在大自然的「崇高之美」裡，剛開始人會有喘不過來的壓迫感（肅穆、敬畏，甚至恐懼），久之卻轉變成一種正面的提升力量，讓人感受到心靈的提升與情感的昇華。於是他們開始討論「賞心悅目之美」與「崇高之美」的差別，而歐陸哲學界也參與了這一場討論。

英國湖畔詩人華茲華斯（William Wordsworth，一七七〇—一八五〇）在代表作〈亭潭寺〉（Lines Composed A Few Miles Above Tintern Abbey）和〈頌詩：童年回憶的永恒啟示〉（Ode: Intimations of Immortality from Recollections of Early Childhood）裡，他描述了大自然如何使他解脫肉體的重負，使得整個世界都在一種莊嚴而神聖的情懷裡被照亮，而變得輕盈；在大自然裡，他經常聽到人性深處靜

謐而憂傷的樂曲，用溫柔恬靜的力量撫平他的痛苦和不安，用昇華的思緒帶給他盈

滿的喜悅。最後他終於體悟到：莊嚴、崇高的情懷一直都遍在於大自然與人類心靈

深處，它浸漫於天人交融的夕陽餘暉、浩瀚的海洋、清新的空氣、蔚藍的天空和人

心深處；打從童年時他就已經在純潔的心靈裡感受到這種莊嚴、崇高的情感，以及

他和那個神祕世界不可分的關係；人雖然會因為長大後的思慮而失去童年的純真，

與來自大自然毫無隔閡的感動，但是那份感動將一輩子藏在記憶的深處，等待著被

重新發現與一再重溫。

華茲華斯也在他的著作中進一步指出，「賞心悅目之美」的浪漫情感在大自然

中唾手可得，但是它給人的感動也較淺、較易消逝；崇高之美雖然會在開始時以其

肅穆與可畏帶給人沉重的壓力，但是當你逐漸融入這種情之後，就會漸漸跟這種偉

大的情懷融為一體，而獲得踏踏實實的安慰、支持和鼓舞，因而在精神與情感上獲

得昇華，不再介意現實世界中的得失與傷害——因為你有了更值得珍惜與追求的世

界。因此他鼓勵英國人：不需要排斥那種肅穆而又令人敬畏的感受，試著融入它，

慢慢去感受它帶給你的深刻安慰，以及通過它而獲得心靈的昇華。

在華茲華斯的引導下，英國人學會去感受大自然裡莊嚴、崇高、神祕而接近神

聖的情感，使得「崇高之美」變成英國浪漫文學的巔峰，以及文學、藝術所追求的

最高目標。這也使得大自然逐漸取代西方傳統的上帝，成為許多人心靈的聖殿。

康德（Immanuel Kant，一七二四—一八〇四）則進一步指出，美感判斷不是任意的、獨斷的，任何一個人只要有能力體驗到相同的美感經驗，他們都會做出相同的美感判斷。在《判斷力批判》（Kritik der Urteilskraft）這本重要的美學著作裡，他指出人類都具有普遍通同的感受能力（common sense），所以美感判斷也可以跳脫任意性與獨斷，而具有人與人之間「普遍可溝通」（universal communicability）的特質。

此外，他特地指出「崇高之美」不同於一般的美感經驗。尤其是跟力量有關的崇高之美（dynamic sublime），它來自於一種令人敬畏的壓倒性力量，讓我們在它面前感到卑微、渺小，甚至害怕。但是，那種令人敬畏的力量並非來自於我們所面對的對象，而是因為覺察到那份力量超越理性與個人的有限性，因而產生「卑微、渺小」的自覺。這就像是面對范寬的畫，或者雄偉的阿爾卑斯山，你感到渺小與敬畏，但是你很清楚它們不會傷害你，不會垮下來壓在你身上。不過，伴隨著那種卑微、渺小、敬畏的感覺，我們同時被那雄偉可敬的力量感動與感召，而體驗到一種超乎普通美感經驗，更高層次的愉悅，同時也激起隱藏在我們靈魂深處的力量，讓我們體認到自己內在的崇高，因此有能力不再在乎過去所關切的財富、身體的健康，或壽命等俗世的價值，甚至清楚感受到自己是宇宙萬物中最具有靈性、最莊嚴而崇高的生命。

「賞心悅目之美」與「崇高之美」的最大差異，就在於前者不涉及心靈與自我的提升，在享受過浪漫之美以後，你還是依然故我，頂多在記憶裡留下模糊的美好回憶。「崇高之美」則是一種持久的轉化與改變，當你經歷過心靈與生命的提升之後，你會逐漸認識到自己情感中的莊嚴與崇高，以及心靈最深處的精神世界，並且從這精神世界持續獲得自我提升的力量，並因而輕視現實與俗世的誘惑。

也就是說，「崇高之美」並非寓居於外在景物之中，而是潛藏在我們心靈深處；當我們的心靈夠成熟、深刻時，就有能力辨識它，並且克服對它的陌生與恐懼，使得原本沉重的壓力轉變成內在的精神力量。當范寬企圖呈現「崇高之美」時，他的摹本並非外在的景色，而是內在的情感或精神，所以他才會說：「吾與其師諸物者，未若師諸心。」因此可以說，《谿山行旅圖》所呈現的是范寬內在的精神性空間，而非寫實；這才是「寫胸中丘壑」的原意。

可惜，郭熙並不認得「崇高之美」，因而不想要生命與心靈的提升，只想要通過山水畫來享受林泉幽壑之美，並且兼得現實的繁華；因此他認為隱居是沒必要的，捨棄現實是可惜的，只要在廳堂中掛一幅山水畫就夠了。但荊浩、關仝、范寬所追求的是更高層次的精神世界，意圖藉著藝術創作而獲得心靈的昇華，與生命意義的充滿。因此他們寧可捨棄俗世的一切，隱居山林以全其志。

五代與北宋初年的山水畫之所以偉大，就因為他們在追求的是人類心靈最極致

的表現，以及人生和生命的最高意義。范寬成功的在《谿山行旅圖》中呈現了這樣的精神高度，這是在人類文化史上罕有人能及的。而且荊浩、關仝和李成的原作很可能也達到這樣的成就，這是中國藝術史上足堪驕傲且不該或忘的。

高山仰止，景行行止

郭熙所標示的藝術風格與情感的轉折，並非個人的特質或個人的問題，而是反映著整個時代精神的轉變。無論是從宋朝的畫論或流傳至今的作品來看，斧劈皴系列那種大山水的構圖和堅毅的情感，都曾是北宋時期最多人師法的，但是《谿山行旅圖》中那種雄渾磅礴的氣勢，以及蕭穆、莊嚴、崇高的感情，卻似乎在范寬之後就無以為繼。勉強算得上例外的，或許就只有李唐的《萬壑松風圖》，和元朝倪瓚的《容膝齋圖》。

在中西畫史上，偉大的情感常難以找到傳人，這似乎是歷史的常態，而非例外。達文西（Leonardo da Vinci，一四五二─一五一九）標示著文藝復興的巔峰，但是米開朗基羅（Michelangelo Buonarroti，一四七五─一五六四）已經沒有像他那樣對人性的深刻刻畫了，到了拉斐爾（Raphael，一四八三─一五二○）則只剩討人喜愛的甜美，而很難看到刻畫人性的痕跡。直到一百多年後的林布蘭（Rembrandt van Rijn，一六○六─一六六九）才再度達到深刻的人性刻畫。或許，把藝術當作

個人一生終極性追求，並且能洞穿心靈深處的人性底蘊或深刻情感的人，本來就是百年難逢。

《萬壑松風圖》完成於一一二四年，兩年後金兵南下，一一二七年擄走最有書畫天分的皇帝徽宗和他兒子欽宗，北宋亡國，史稱「靖康之變」，之後宋朝就南遷。所以這是一幅南北宋之交的作品。

這幅淺設色的絹本畫高一八八·七公分，是相當大尺寸的畫，但是卻把五代與北宋常用的三遠構圖壓縮在一起：深遠與平遠構圖被壓縮後，空間不再遼闊；高遠構圖被壓縮後，空間不再高聳；五代與北宋常見的浩瀚空間不見了，所有的景物都擠在近景，也開啟了南宋「近景山水」的風潮。

這幅畫若要說有「平遠」，那也僅止於暗示——前景左側溪流暗示著溪水的源頭，前景右側山徑暗示著出入的甬道；要說深遠，幾乎已經完全放棄了，只有左側題款的山峰和他的左鄰，聊備一格的矗立在那裡。至於高遠，頂多勉強說松樹之後有一層山巖，跨過雲霧之後又有一層更高的山巖，如此而已。但是這些山巖雖有堅毅難摧的質地，卻沒有磅礴、雄渾、崇高的氣勢，連雄偉之勢都只能勉強算有。據說這張畫的松葉原本是青綠設色，後面的山巖則是赭石設色，這樣將使松樹與山巖之間的層次較清楚，但是並不會使松樹與山巖之間的深度被拉開。

有些研究者將《萬壑松風圖》拿來跟范寬的《谿山行旅圖》比較，希望說明這

宋李唐，《萬壑松風圖》

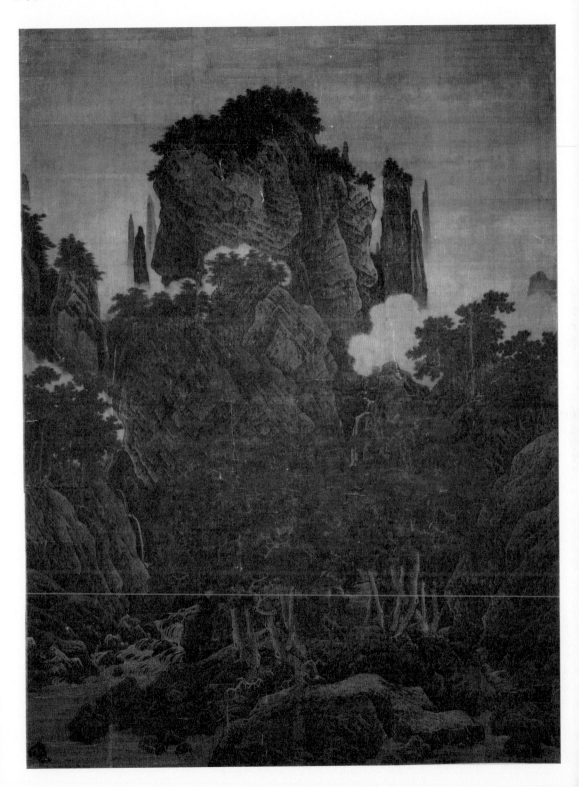

一幅畫是繞過郭熙《早春圖》渲染與嫵媚的風格，而再度上溯范寬。《萬壑松風圖》的確在很多方面遠遜於《谿山行旅圖》，但是它也確實遠比《早春圖》更能承襲五代北宋大山水的精神風貌。

《谿山行旅圖》利用遠景巨巒與中景山巖樹林間的霧氣，就很有效呈現出遠景和中景之間的空間深度，這是《萬壑松風圖》的雲氣所無法達成的；至於《谿山行旅圖》中，巨巒所具有的那種「天尊地卑」的迫人氣勢，和從峰頂密林汩汩不絕流布而下的磅礡雄渾之氣，更是《萬壑松風圖》所沒有的。但是，反過來說，《萬壑松風圖》的山巖與岩面雖然有青綠設色，卻先使用中鋒與側鋒的筆法搭配濃淡的乾墨皴擦出岩面，尖銳嶙峋有如刀鑿斧劈，雖然沒有范寬雨點皴的磅礡雄渾，但是卻顯得更加銳利而質堅難入。《萬壑松風圖》不僅皴法跟范寬有相通之處，精神上也有三分神似。從整體構圖來看，這張圖絕非止於浮泛的賞心悅目或輕佻的浪漫情感，雖然它還談不

上莊嚴、崇高，但卻也通過山巖的造型和皴法而充分流露出堅毅、莊重而肅穆的情感。

也就是說，雖然李唐沒有能力企及五代北宋，那種氣魄雄渾而恢弘開闊的精神空間與情感，但他也不像郭熙那樣止於追求賞心悅目、可居可遊的浪漫情懷，而是還執著於一種堅毅不屈的情感和精神，並且盡一己之力，嘗試著掌握五代與北宋最值得被景仰的精神空間與情感，猶如《史記》所云：「高山仰止，景行行止。」雖不能至，心嚮往之。如果我們拿《萬壑松風圖》跟《秋林飛瀑》做比較，會更凸顯出《萬壑松風圖》的難得之處。

《秋林飛瀑》被登錄在范寬名下，它應該是台北故宮既有典藏中最接近《萬壑松風圖》的。這幅畫高一八一公分，也是大尺寸的山水畫，並且把三遠構圖緊緊壓縮在一起，表現出典型的近景山水。但是這幅畫的構圖與《萬壑松風圖》頗有雷同之處，兩張畫都是一排林木站在最醒目的位置，與樹林下的嶙峋石堆構成前景，林後山巒疊起以顯其峭拔之勢。但是《秋林飛瀑》的樹林，從左至右橫貫整個畫面，與林後山巖聳立的氣勢無法相互呼應，整張畫的氣勢因此中斷而耗弱。反之，《萬壑松風圖》的松葉筆法細密而緊緻，間以枝幹強勁有力的線條，雖然不比山巖堅毅、剛健，卻有著另一種濃重、厚實的力量；此外，松林上下與兩側的山巖，以堅實的岩面將松林簇擁於畫面正中

山巖與岩面用中鋒與側鋒的筆法搭配濃淡的乾墨皴擦，使得岩面尖銳嶙峋有如刀鑿斧劈，且質堅難入。
《萬壑松風圖》局部 ▶

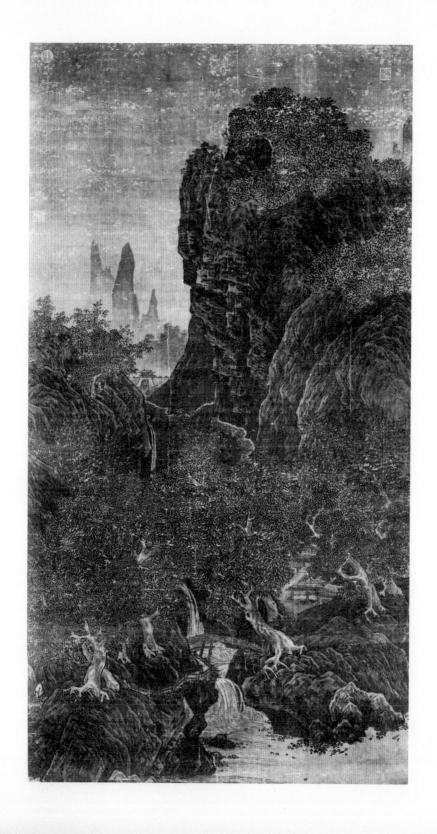

央，剛健、莊重之氣充滿整幅畫，使得松林顯得有突破單調之功，毫無軟弱之處。

其次，不論山石的皴法，或者樹葉與流水的筆法，《秋林飛瀑》都遠遠不如《萬壑松風圖》堅毅而有力。仔細觀察《萬壑松風圖》的皴法，實際上有好幾種不同的中鋒與側鋒筆法，來顯示不同的岩面變化，同時也使用不同的岩面紋理，使得整張畫雖然統一在剛健、堅毅而銳利的筆墨中，但是不流於單調、刻板，充滿變化和筆趣。反之，《秋林飛瀑》的皴法變化較少，筆法略顯凌亂、刻板，無法充分顯示剛健、堅毅、銳利的筆勢和墨趣，以致徒有斧劈皴之形，而未能充分顯其精神。愈是認真比較《秋林飛瀑》和《萬壑松風圖》，愈會發現《萬壑松風圖》構圖的緊湊是《秋林飛瀑》所遠遠不及的。即使是溪流，也是用緻密的線條勾勒激流的強勁，而不是柔弱的潺潺流水；即使松針都顯得緊緻而結實，密不透氣。反之，《秋林飛瀑》處處示弱，處處是縫隙。

實際上，不論是登錄在李唐名下的《江山小景》、《清溪漁隱》，或師法李唐的蕭照《山腰樓觀》，它們的構圖、山石的皴法，或樹葉與流水的筆法都遠遠不如《萬壑松風圖》。

重新綜覽《萬壑松風圖》，現在可以很清楚看出來：這幅畫的緊湊構圖與剛健、堅毅而銳利的筆墨，有其從頭貫徹到底的創作意圖，而非偶然之作。李唐甚至刻意摒棄用留白來呈現空間的遼闊，連偶有的雲霧都讓它顯得厚實而濃重，看不見雲霧

宋范寬，《秋林飛瀑》，國立故宮博物院藏品，181x99.5 公分 ▶

之後景物的絲毫痕跡。這一切的最終意圖無非是要顯示一個堅毅、剛健而厚重的情景，以便呈現創作者作畫過程中，絲毫不曾鬆懈過的專注與執著。這顯然已經不是一幅寫外在景物的畫，而是在呈現創作者內在的決心、情感與精神。

實際上，《萬壑松風圖》幾乎就是《早春圖》的強烈對比：一個追求堅毅、剛健而厚重的精神世界，一個追求嫵媚而賞心悅目的美景；一個筆法堅毅而銳利，一個墨色秀媚而潤澤；一個構圖緊緻而意志堅決，一個朦朧婉約而鬆弛閒散。兩幅畫，兩樣情懷，兩種不同的生命旨趣。

你愈是認真去分辨這兩張畫，愈是會清楚感受到：李唐與郭熙都不屬於荊浩和范寬那種百年罕見的藝術巨人，所以他們之間的差異並非取決於天賦，而是取決於對待繪畫與人生的態度。李唐很認真在追求個人稟賦的極致表現，因而在作品中充分流露出堅毅、剛健的精神，並因此超越了外在的寫景，在畫面上呈現出一種徹底內在化的精神性空間。《萬壑松風圖》之所以感動人，就因為它呈現了這樣一種堅毅與執著的精神，這樣的作品當然就不是「可居可遊」的浪漫寫實風格所能比擬的。

▲　構圖鬆散，毫無《萬壑松風圖》堅毅、剛健而厚重的精神。
　　宋李唐，《江山小景》（局部）

▲　大斧劈皴筆法粗疏，顯不出堅毅、剛健而厚重的精神，反而更近於披麻皴系的濕潤與柔媚。
　　宋李唐，《清溪漁隱》（局部）

崇高之美

　　近代國畫史喜歡把國畫分為南宗與北宗，其中南宗是以線條柔和、用墨溼潤的「披麻皴」為其特徵，北宗的「斧劈皴」則是線條堅毅剛強、山岩肌理粗礪堅硬。此外，當代還盛行用「南方多土山，北方多石山」的地理特徵說來解釋「披麻皴」與「斧劈皴」背後深刻的差異。其實，這兩種畫風適合表現不同的精神面貌與情感特質，深究其情感與精神內涵的差異，將可以發現他們背後具有兩套不同的人生價值取向與美學觀。元朝黃公望的《富春山居圖》與倪瓚的《容膝齋圖》恰是元朝「披麻皴」與「斧劈皴」的登峰造極之作，如果我們深入探討這兩件作品，就有機會看見「披麻皴」與「斧劈皴」背後的情感訴求與人格差異，以及元明清山水畫風轉變的深刻意義。

當荊浩、關仝、李成和范寬在中國北方開創水墨的大山水時代時，據說同屬五代時期的董源和僧人巨然，也在南方開創了風格迥異的「披麻皴」系列水墨山水畫。

由於荊、關、李、范是北方人，而「斧劈皴」又被看成是北方山水畫的典型，被後世稱為「北宗」；而董源和巨然是南方人，也偏好「披麻皴」，後來元朝四大家黃公望、吳鎮、倪瓚和王蒙剛好都是南方畫家，「斧劈皴」又較流行於北方與北宋，因此「披麻皴」系列的山水畫也被當作是南方山水的典型，被後世稱為「南宗」。

因此這一系列的山水畫也被當作是南方山水的典型，被後世稱為「南宗」。

明朝董其昌首倡「南北宗」之說，他在《畫禪室隨筆》裡說：「禪家有南北二宗，唐時始分；畫之南北二宗，亦唐時分也，但其人非南北耳。」他將設色畫的流派都歸為北宗，而將斧劈皴系與披麻皴系的水墨畫家通通歸為南宗，有崇揚水墨山水而貶抑設色山水的意思。

到了清朝中晚期，「南北宗」轉而被拿來當作是黨同伐異的工具，清朝的李修易在他的《小蓬萊閣畫鑑》中說：「近世論畫，必嚴宗派，如黃（公望）、王（蒙）、倪（瓚）、吳（鎮）知為南宗，而於奇峰絕壁即定為北宗，且斥為異端。」

到了傅抱石的《中國繪畫發展史綱》，乾脆把南北宗的特點理解成：在朝的、貴族的繪畫即北宗，畫風是設色、客觀、製作繁難而缺少個性；南宗則是在野的、平民的文人畫，特色是水墨渲染、主觀、揮灑容易而有自我表現。這樣的分類已經把階級、出身跟作品特質混為一談，除了黨同伐異之外看不出個道理來。

民初以後，南北宗的爭議仍在，卻多了一個「南方多土山，北方多石山」的地理特徵說，將兩大畫派複雜的因素歸諉為最簡單而膚淺的「實寫生活周遭景致」，更加模糊掉「斧劈皴」與「披麻皴」背後深刻的情感差異與美學思想。

為了避免無謂的意識形態之爭，這一章先遴選「斧劈皴」系與「披麻皴」系山水畫的代表性畫作，分析它們的最重要成就，再進一步探問：南北宗是否在追求不一樣的藝術表現目標？

披麻皴的情感世界

傳統上把董源和巨然師生當成「披麻皴」的創始者，但是這樣的論述有可能違背史實，是出自後人黨爭時的偽託。

在宋朝的畫論《五代名畫補遺》和《聖朝名畫評》裡，董源和巨然地位並不高。米芾可能是宋朝評論中唯一的例外，但是米芾性好標新立異，他的畫論不必然反映他內心真實的想法。此外，在《宋朝名畫評》、《圖畫見聞志》和《宣和畫譜》的記載中，成名畫家多半承襲關仝和范寬的風格，後世所熟悉的披麻皴在宋朝似乎不怎麼風行。

董源與巨然地位的急遽攀升，有可能始於元朝。湯垕的《畫鑑》說：「唐畫山水至宋始備，如元（董源）又在諸公之上。」而黃公望則曾說過：「作山水者，必

以董為師法，如吟詩之學杜也。」問題是，假如董巨的作品直到元代才受重視，他

們的作品有幾幅能夠歷經宋朝三百年的中原板蕩而倖存於元朝？元朝的湯垕與明

末的董其昌如何能確知他們所看到的董、巨作品是真跡？

今傳為董源作品的《洞天山堂》和《龍宿郊民圖》都被疑為元代作品，而被傳

為巨然的《蕭翼賺蘭亭圖》和《層巖叢樹圖》則被懷疑是宋代的畫。因此，今傳董

源和巨然的作品，都有可能是後世偽託或模仿之作。緣此，以下的討論只單純把它

們當作披麻皴系列的作品，不討論作品真偽，只討論其繪畫特色與成就。

青綠設色的《洞天山堂》高一八三‧二公分，應該是現存披麻皴系作品中，氣

勢最雄偉、蒼鬱的。很多研究者認為它跟元朝高克恭的《雲橫秀嶺》有類似之處，

但是仔細比較就會發現，《洞天山堂》遠勝於《雲橫秀嶺》。兩幅畫的遠景和前景

都被整片雲海隔離，但是《洞天山堂》的山勢顯得遠比《雲橫秀嶺》更峻拔、高聳，

山巒的造型也明顯較雄偉、渾厚。《洞天山堂》的遠景主要是由兩大主峰構成，造

型都是近乎左右對稱，以長條弧線勾勒出一層高過一層的山脈，並且搭配著左右交

錯的披麻皴系線條，營造出疊疊山石，質感堅硬、緊湊、厚重，因而顯得莊重、雄

偉、渾厚；反觀《雲橫秀嶺》的山峰造型，扭曲而顯得有點造作，披麻皴系線條長

而近於平行，使得山勢一點都不緊湊，反而過度鬆弛而無精打采，陡峭的山形沒有

支撐的力量，反而顯得軟弱乏力。

◀ 五代南唐董源，《洞天山堂》，國立故宮博物院藏品，183.2x121.2 公分

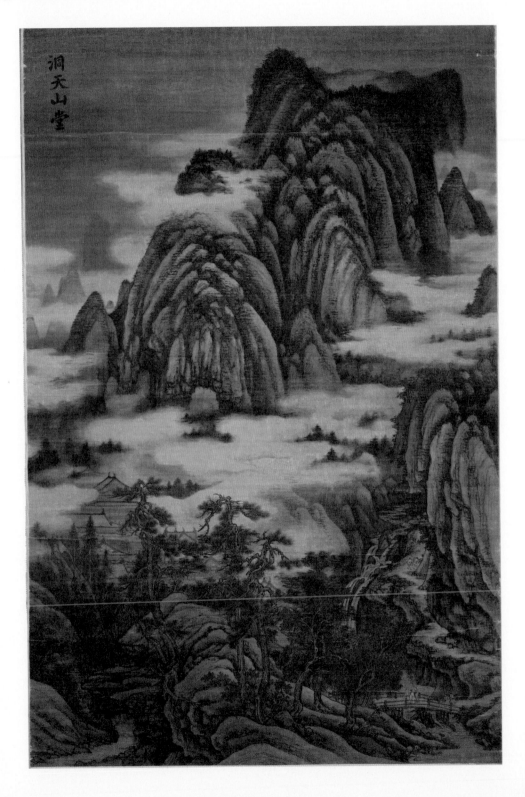

其次，《雲橫秀嶺》的雲氣底下是平遠構圖，空間顯得寬闊，但雲氣卻顯得很低，加上中間主峰造型瘦弱，兩側群峰更顯得羸弱，因此這些山峰雖然高出雲端，視覺心理上卻鮮少給人高聳的感覺。相較之下，《洞天山堂》的雲海位於俯視的角度下，雲中四處隱約露出山峰、林梢，雲氣下則是深山峻嶺中的樓觀林澗，顯示雲海位於崇山峻嶺之上；兩座主峰不但在崇山峻嶺之上，且位於仰視位置，因而顯得遠高於雲海之下的崇山峻嶺。此外，在披麻皴的交錯線條營造下，《洞天山堂》的兩座主峰顯出一峰高過一峰的氣勢，又再度加強了右方主峰高聳峻拔的感受；搭配上莊重、雄偉的山巒造型，更顯出兩座山巒的雄偉氣勢。

兩張圖比較下來，《雲橫秀嶺》的氣勢贏弱而略顯造作，《洞天山堂》則氣勢雄偉，遠遠凌駕於《雲橫秀嶺》之上。即使只看兩圖的雲海，《洞天山堂》的雲海濃淡有致而近乎自然，濃處不見雲下景物，淡處雲下山林若隱若顯；《雲橫秀嶺》的雲海以淡墨勾勒而線條僵硬、造作，感覺也非常生硬。

《洞天山堂》前景中，林木與山巖造型扭曲，線條彼此交錯，在視覺上造成紊亂的感覺，景物的造形與位置經營也顯得無雜而凌亂，似乎作者只有能力妥善處理中景和遠景較單純的結構，沒有能力處理前景這麼複雜的結構，十分可惜。不過，《雲橫秀嶺》並沒有表現得更好，它的前景單純而不會凌亂，但卻單純到流於單調、刻板。

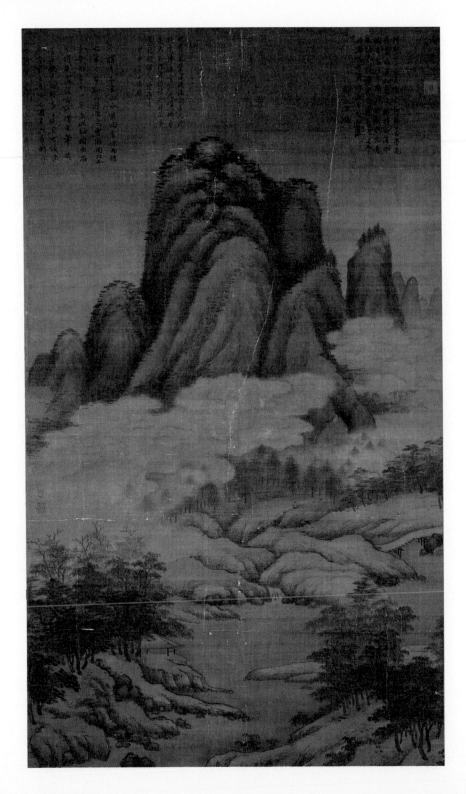

總體而言，《洞天山堂》的雲海與遠景山巒，表現出披麻皴系作品罕有的莊重、雄偉和渾厚，但是前景的處理頗多敗筆，整體表現明顯不如李唐的《萬壑松風圖》。

此外，《洞天山堂》的雲霧繚繞很容易觸發人神仙思想的聯想，無怪乎這幅畫被創作者或後人題名為富有道教意味的「洞天山堂」，寓指道教大、小洞天與七十二福地的仙山。所以，這幅畫雖不像是在描述郭熙「可居可遊」之境，卻還是不脫描繪仙山逸境的寫實企圖，因而前景的畫面，花太多心思在營造想像中洞天福地該有的景物，而無法專注經營內在感受與畫面視覺效果間的一致性，這大概也是前景會顯得蕪雜而凌亂的根本原因。

一張好畫最起碼的要求，是構圖在視覺上要具有好的統合性和協調性，它不是齊一或單調，而是不同要素間和諧無間的形成一個相融的整體，在豐富的多樣性中不會顯得雜亂，反而相得益彰，互相啟發出豐富活潑的意趣。就此而言，《蕭翼賺蘭亭圖》和黃公望的《富春山居圖》是比《洞天山堂》更成功。

《蕭翼賺蘭亭圖》高一四四‧一公分，也算是還不小的畫，構圖上也較接近宋代的平遠與高遠。這幅畫的前景是開闊的水面和水岸的緩坡，中景是茂密的樹林和山居的房舍，遠景是山巒。但是這幅畫用了超過一半的畫幅，在表現水面與山谷的平遠，用不到一半的畫幅在表現遠山的深遠，因此不會覺得山勢高聳偉岸；此外，山峰形狀雖然陡峭，但是披麻皴的筆法柔細，使得山勢毫無剛健、雄偉之氣；堆疊

五代南唐巨然，《蕭翼賺蘭亭圖》，國立故宮博物院藏品，144.1x59.6 公分

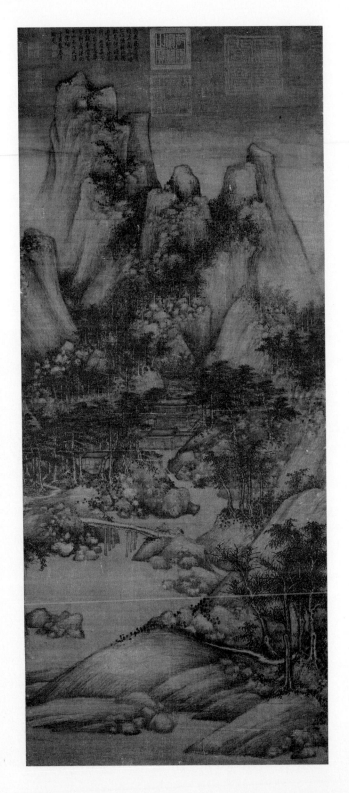

如圓型巨石的「礬頭」零星散落在
坡腳、山坡和山頭，化解了山勢的
峻峭，搭配著從谷底、坡腳一路直
上峰頂而綿延不斷的茂林，進一步
緩和了山坡的陡峭感，樹葉和苔點
的濃墨與細碎的筆法為畫面增添了
細緻、優雅的浪漫情調，完全沒有
北宋剛健、肅穆、雄偉、渾厚之氣，
更沒有莊嚴、崇高的痕跡。這種細
緻、優雅的浪漫情調，通過樹林的
布局和苔點的筆法延伸到中景，然
後接上前景開闊的水面和水岸，形
成一種既開闊、舒朗，又優雅、細緻、幽深的浪漫情調。這個氣氛的營造，又跟畫
中墨色深淺的靈活運用和布局有高度的關係。

《蕭翼賺蘭亭圖》、《谿山行旅圖》和《萬壑松風圖》都是淺設色的畫，但
是前者墨色深淺的安排卻迥異於後兩者。在《谿山行旅圖》裡，墨色的濃淡主要是
用來凸顯峰頂樹叢雄渾磅礡的神祕力量，以及表現主峰的厚實、剛健；《萬壑松

風圖》裡，墨色濃淡主要是用來凸顯山巖的堅毅剛強，它們都有強烈的精神性和內

在情感，不會讓你聯想起美麗的色彩變化，或景色的浪漫情調。

但是，在《蕭翼賺蘭亭圖》裡，土坡、山石與山峰都是用深淺不一的淡墨和極細長的披麻皴法，勾寫出溫柔輕軟的情調，然後以較濃一點的墨色勾寫灌木與樹幹，最後以濃墨點苔和勾寫樹葉，使得墨色的深淺與乾溼變成一種極富節奏感的變化，巧妙的散布在畫面上，撩撥出一種等效於顏色變化的美麗與浪漫情懷。這種具有抽象性格的浪漫情調，以全新的方式詮釋了唐朝以來所謂的「墨分五色」，並且從此成為元明清用墨的準繩。

墨分五色的說法最早出於唐朝張彥遠的《歷代名畫記》，他說：「運墨而五色具，謂之得意。意在五色，則物象乖矣。」但他的用意是要畫家忘記物體原來的顏色，去掌握物象的精神，而不是真的要用墨的深淺，製造出五彩繽紛的效果，或者浪漫情懷。但是在《蕭翼賺蘭亭圖》和傳為巨然的作品出現之後，元明清畫家幾乎都會在淡墨的披麻皴上點苔，並且善用墨色乾溼、深淺的變化，來營造富有節奏變化的浪漫氣氛，「墨分五色」從此被廣泛的理解為墨色深淺與乾溼的分類，譬如「焦、濃、淡、乾、溼」或者「焦、濃、重、淡、清」。因此，假如《蕭翼賺蘭亭圖》、《層巖叢樹圖》、《秋山圖》、《秋山問道圖》等確屬宋代畫家手筆，這些作品確實開啟了元明清披麻皴系作品，點苔、以墨色勾勒、暈染浪漫情調的傳統，也開啟

披麻皴筆法柔細，搭配樹葉和苔點的濃墨與細碎
的筆法，為畫面增添了細緻、優雅的浪漫情調。
《蕭翼賺蘭亭圖》局部

了江南瀅潤秀美，與北宋巨障山水鼎足而立的聲勢。

從此以後，北宋大山水的嚴肅構圖，徹底被轉化為江南輕鬆愉悅的嬉遊情懷，整個遠景的山巒群峰變成是「可居可遊」的浪漫空間，而與范寬的「崇高之美」或李唐的堅毅、執著毫不相干，甚至比郭熙的《早春圖》更顯得平易近人而可親，絲毫不會有任何壓迫感；其筆調、情懷的細膩、優雅甚至不是北方大漢郭熙所能想見。但是北宋磅礡、雄渾、崇高、莊嚴的情感也從此進入歷史，再也不復見。

因此，北方斧劈皴與南方披麻皴的分庭抗禮，不是代表著南北地理的差異，而是反映著中國南北文化傳統的差異、藝術追求目標的差異，以及美學與情感內涵的差異。

南北宗的美學與抉擇

民初以來有許多人以「南方多土山，北方多石山」，解釋這兩種皴法的發展背景，但是若把這種風格的差異，輕易歸諉於地理特質的因素，未免把複雜的藝術創作問題過度簡化為「模仿自然」這個單一因素，既忽略了許多重要的歷史線索，更嚴重漠視了這兩種風格在情感與藝術美學上的重大差異。

擔任過故宮副院長的李霖燦在《山水畫皴法苔點之研究》一書中說：「北方多石山，南方多土山，石山用斧劈易於表現，反之土山則披麻容易奏功。」他甚至更

進一步，將苔點與皴法的關係也歸類到「地理說」：南宗是以披麻皴法為主，愛用苔點；北宗小斧劈是北方山石的皴法，氣候乾燥所以用乾墨、渴墨而不點苔。

這個說法乍看成理，細究卻不盡然有理。其實黃土高原到處是土山，江南著名的黃山、廬山、天台山、天柱山等通通都是石山；況且只要坡緩而林茂的地方，就根本分不清楚石山與土山的差異。其次，披麻皴也可以畫出《洞天山堂》那樣的石山紋理，《蕭翼賺蘭亭圖》之中，陡峭的山勢也可以用披麻皴畫出土山的紋理，而沈周的《廬山高》明明畫的是石山，卻用披麻皴和牛毛皴，因而顯不出山勢的雄偉、剛健，反而因為構圖造型的扭曲堆疊而顯得堆砌、蕪雜。

因此皴法與山的質地沒有必然的關係，跟畫家所在的地理位置更沒有必然的關係。北方的畫家可以遊江南，畫江南溼潤秀麗的山水；南方的畫家可以北遊，看到雄偉而氣勢迫人的山勢，刻畫險峻峭拔的山峰。披麻皴與點苔確實擅長表現秀麗、溼潤的江南風情，斧劈皴確實適合表現山巖峻拔、高聳而雄強之勢，但是皴法的選擇，是用以表現畫家偏愛的畫風與感情，而不是他的出身或居家所在。

清朝宋犖在《論畫絕句》中說：明清畫家崇尚南宗，是因為喜歡披麻皴系的秀潤，畏懼斧劈皴系的雄奇。李修易在《小蓬萊閣畫鑒》也附和說：斧劈皴系難畫，一畫不好就會遭物議；披麻皴系用墨由淡而濃一層一層皴染，不滿意時容易在事後補救，對創作者而言，難度較低。王季遷也說披麻皴的筆法輕鬆容易，手腕很隨意，

所以「有更多的自由」，而且披麻皴系的山「都是圓的山，從筆墨觀點來看，這種山比畫有稜角的山更使人感覺舒服。此外，構圖也比較容易發展開來。」

技法難易雖有可能對天分較低的畫家構成難題，但是不會對技法成熟的畫家造成妨礙。因此，關於皴法與派系的選擇，情感的偏好與美學的觀念，才是決定性的關鍵。一個畫家如果用繪畫追求生命中最極致的感動，他就會選擇適合自己目標的技法和風格，而不會計較技法的難易；一個畫家若把繪畫當可有可無的消遣，他就會追求輕鬆而容易表現的畫風和情感，甚至討好一般人的畫風。黃公望與倪雲林就是兩個很好的對比。

黃公望是元朝人，當過小吏，旋即無辜捲入牢獄之災，出獄後看破仕途，加入全真教，成為道士，在江浙一帶賣卜。八十歲開始畫《富春山居圖》，畫的是他遊居富春江一帶的山川風物，有空就畫幾筆，後來又把畫擱下去雲遊，因此近四年才完成。這幅畫曾被吳洪裕當陪葬品燒，還好被他姪子搶救出來，但已斷成兩截，今藏台北故宮的占全畫十四分之十二，畫高三十三公分，長六三六．九公分，被稱為「無用師卷」，另一截屬於「無用師卷」右側，長約全畫的十四分之一，被稱為「剩山圖」，至於最右側卷首的十四分之一已經燒掉了。要了解卷首的原本完整樣貌，現在只能看被稱為「子明卷」的摹本（今藏台北故宮）。

現今傳世的披麻皴系作品中，《富春山居圖》很可能是筆墨技法最精純，筆趣、

墨色變化最豐富的代表作，因此也有人將它譽為「畫中蘭亭」。要欣賞它，可以先

從右側往左側大略看整幅畫構圖的變化，然後再一段一段仔細看皴法與樹石的筆墨

變化。

根據「子明卷」，這張畫最右邊被燒掉的部分，始於巨石與林木的江岸，然後

是江面與遠山，其特色與「無用師卷」接近；再往左移便接上「剩山圖」的主峰，

「剩山圖」的左側就接上「無用師卷」的最右側。從這張圖的最右邊往左慢慢移動

視線，出現在畫裡的主要景物依序大致上是：較遠的群巒（即「剩山圖」）、短跨

距的近景江岸（「無用師卷」）的最右側）、跨幅甚長而逐漸遠去的群巒、跨幅甚長

的近景江岸，跨幅短而迫近前景的群峰，然後在「無用師卷」的最左側結束。

當你的視線從右至左慢慢移動時，遠景山巒除有高低起伏的變化之外，還時而

趨近時而退縮，近景也是時而消失時而復現，僅僅這個「群巒、江岸、群巒、江岸、

峰巒」的節奏變化就饒富趣味。而群巒與江岸的跨幅長度也是刻意安排過，使得群

巒最精彩也最長的部分，剛好接近畫幅的中央。近景江岸最精采、最長的部分，則

緊接在精采的群巒之後──最右邊的群巒與近景江岸，有如一個前奏的「序曲」，

引導觀眾初嘗這幅畫的滋味；接著畫幅中間的遠景群巒，與近景江岸盡情開展，呈

現出這幅畫最豐富、精采的變化和情趣；最後以迫近的遠景群峰和背後更遠的峰巒

收尾。這樣的節奏，非常像西方古典音樂的奏鳴曲式：先由「呈示部」介紹兩個主

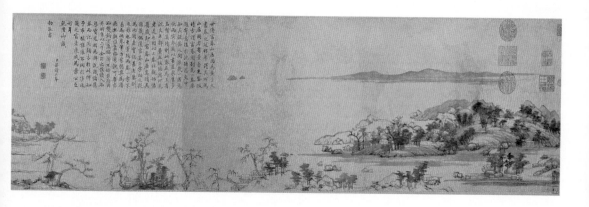

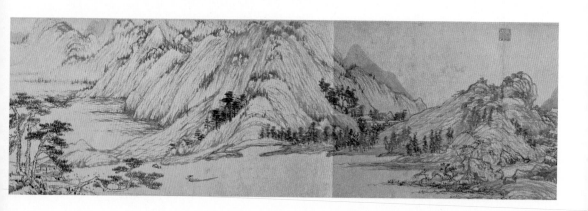

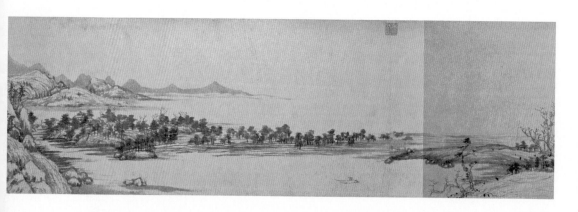

▲ 元黃公望，《富春山居圖》，國立故宮博物院藏品，33x636.9 公分
（自右至左跨頁閱讀）

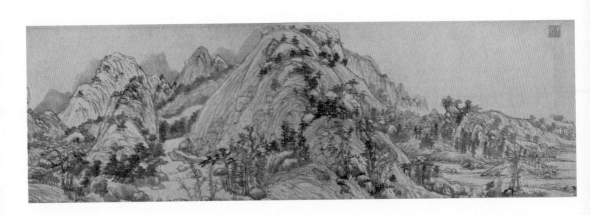

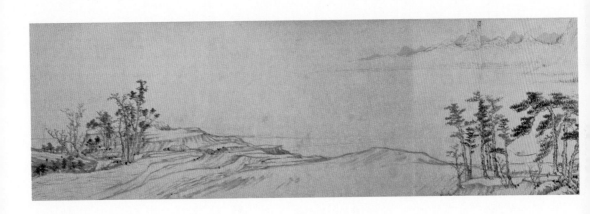

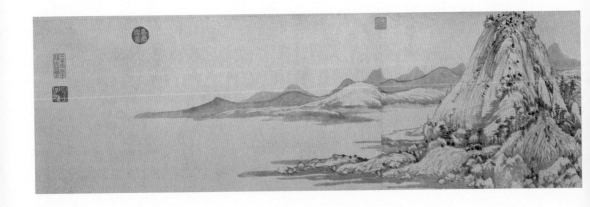

題，然後在「發展部」盡情發揮，最後在「再現部」收尾而結束。

仔細的逐段看畫，墨色乾溼、濃淡變化豐富，形成畫面上更細膩的節奏；山石皴多於染而用墨時深時淺，再以苔點點破披麻皴法單調而平行的線條，使得山巒坡石富有精神；闊葉木以點墨的筆法形成濃淡的韻律，針葉木則細筆勾勒，筆法勁道。

尤其中間那群山巒，眾峰簇擁而形貌各異，山勢高低起伏，且或近或遠，形成非常複雜的結構，與豐富的韻律變化，讓人目不暇給；加上山巒之間林木形狀與墨色的變化，使得構圖更添複雜度與趣味。但是山巒與林木的造型、筆法皆精煉而自然，充滿趣而毫無造作之處。由右至左，山勢幾經起伏後逐漸退向遠景，這時江岸出現四株松柏和數株小葉喬木，姿態秀美怡然，筆法俐落；接著江岸漸向江面凸出，乾墨淡寫的江岸坡石，和靠近左端溼墨皴染的土坡相映成趣，間以各色林木的筆法與墨色變化，形成淡雅、自得而毫無矯情之色。

將《富春山居圖》與《早春圖》相比，《早春圖》有高遠、深遠與平遠的壯美與開闊，《富春山居圖》有橫幅卷軸一景過盡又一景的趣味，和江岸群峰豐富的變化；前者是深山峻嶺、人跡罕至的大山水，後者是富春江畔、朝夕為伴的美景；前者罕見，後者朝夕為伴，但同屬可居可遊之境。但若撇開外在形貌的差異，兩者追求的美學目標與情感內涵，其實具有高度的一致性。《早春圖》江岸、巨巖、峻嶺、

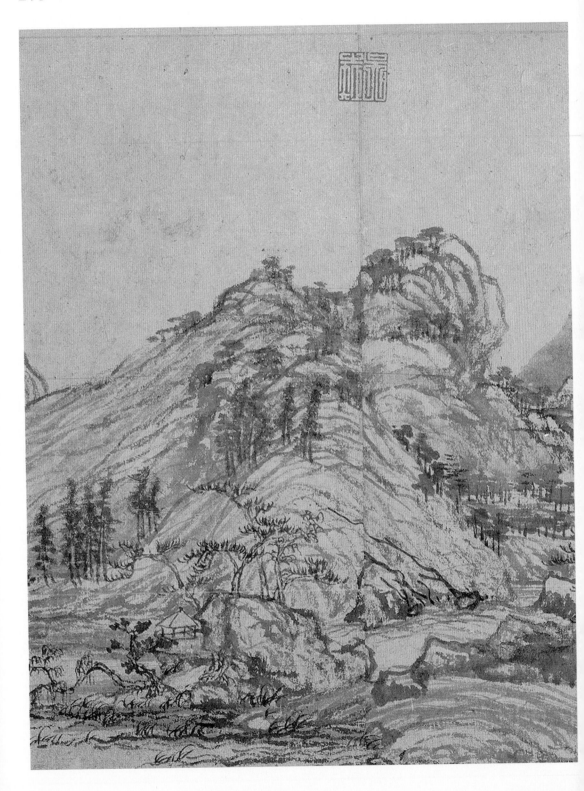

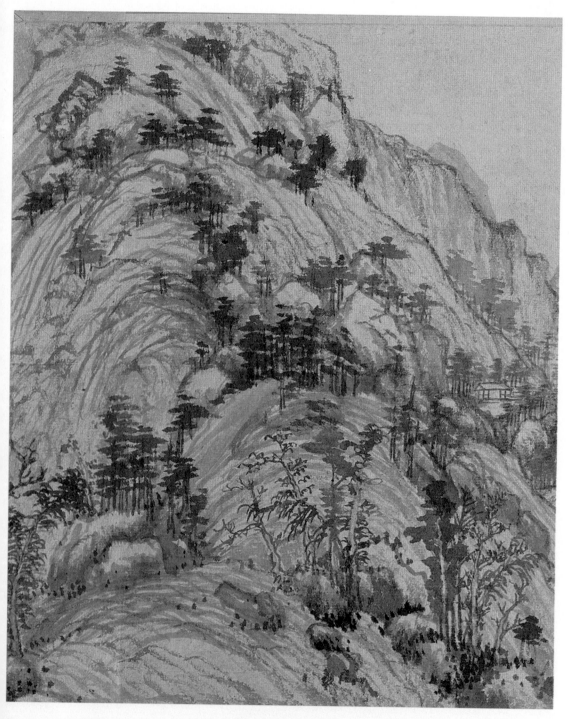

▲ 山石皴多於染而用墨時深時淺，再以苔點點破披麻皴法單調而平行的線條，使得山巒坡石富有精神。
《富春山居圖》局部

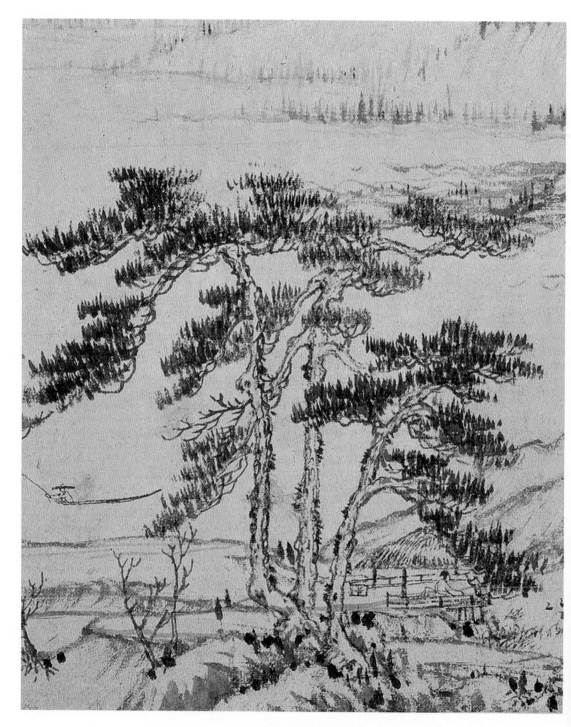

▲ 江岸四株松柏和數株小葉喬木，姿態秀美怡然，筆法俐落。
《富春山居圖》局部

溪澗與平遠的河谷，景物變化無窮；《富春山居圖》構圖、筆法、墨色變化豐富，形成動人的意趣。但兩者都在追求溼潤筆墨，圓滑皴法線條的溫柔、秀美及「賞心悅目」，全然無關「崇高之美」或李唐的堅毅剛強。若論藝術成就，一為北方浪漫情感之冠，一為南方浪漫情感之首，難分軒輊。

若就構圖、筆法與墨色的純熟、精煉而言，《富春山居圖》明顯比《早春圖》更成熟而老到，因此《富春山居圖》大可與《早春圖》爭奪「故宮三寶」之位。此外，若論寫意與寫實之辨，《早春圖》仍未脫寫景之痕跡，而《富春山居圖》則純屬黃公望個人浪漫情感的展現，幾乎純然屬於「寫胸中丘壑」，因此它的藝術與美學層次其實高過《早春圖》。

因此，讓我票選的話，我會取《富春山居圖》而捨《早春圖》。至於倪雲林，他在我心目中的藝術成就又高過黃公望的《富春山居圖》和郭熙的《早春圖》。這個評價跟許多研究、鑑賞者的意見略有相左，下一節將仔細說明。

寫意山水與情感的抉擇

倪瓚是元四大家之一，自稱倪迂，字元鎮，號雲林。他曾在《雲林論畫》中說過：「僕之所謂畫者，不過逸筆草草，不求形似，聊以自娛耳！」也曾在自畫的墨竹中題記：「以中每愛余畫竹，余之竹聊以寫胸中逸氣耳！豈復較其似與非。」

這兩段話後來常被拿來當作「文人畫」與「寫意山水」的思想精華，但是引述的人卻往往不去深究倪瓚的原意和畫作的精神。

倪瓚會被當作「寫意山水」的代表人物之一，是因為他的山水畫構圖與筆墨都極盡簡略、樸拙而淡雅，但畫意卻深刻而盎然，充分表現出「簡勝於繁」的藝術特徵。他之所以會被當作文人畫代表人物之一，則有許多因素。倪瓚家族本是江南著名富豪，書畫收藏豐富，他也自幼聰穎且過目不忘，長大後兼善詩文與書畫，著有《雲林詩集》和《清閟閣集》，是個學養兼備的士人。但他孤僻高傲，既無心於仕途也不從流俗，雖富有卻雅愛佛道，中年後散盡家財，泛舟歸隱五湖。他不但內心高潔，日常生活的潔癖更多到聲名遠播，因而被公認為人品高逸，世所罕見。董其昌就曾說他：「元季四大家，獨倪雲林品格尤超。」

至於繪畫上的成就，董其昌曾在《畫禪室隨筆》，將黃公望標舉為元四大家之首，但也同時稱倪瓚足以抗衡黃公望，甚至「其韻致超絕，當在子久（黃公望）山樵（王蒙）之上。」因此，倪雲林可說在學養、人品與藝術成就上皆符合歷代「文人畫」的代表。

《容膝齋圖》應該是倪雲林最具代表性的作品，完成於七十二歲。這幅畫高七十四‧七公分，不算大。構圖非常簡單：近景江岸邊有一堆岩石、五株林木，和一座象徵他住所「容膝齋」的簡略涼亭；遠景是對面江岸的山丘，此外就是江中一

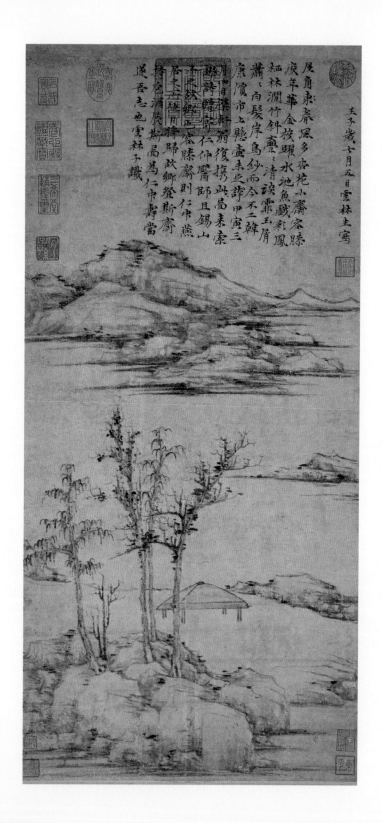

塊凸起的石塊。倪雲林山石的皴法號稱「折帶皴」，筆法像被折過的腰帶，山石與林木幾乎都是淡淡的乾墨皴擦，或中鋒書寫而成，濃墨點苔與樹葉，用量極少、極簡，卻都有畫龍點睛之效，讓整幅畫跳脫淡雅墨色的單調而精神盎然。很多人形容這幅畫的景象「荒涼」，那是因為沒有靜下心來慢慢玩味，所以畫的味道就出不來。

要欣賞倪雲林的畫，最好是親自臨摹過一次，甚至用炭筆試著學他勾勒樹幹、山石，就會立即感受到倪雲林的筆法多一分則媚巧，少一分則呆板無趣；他的苔點也同樣精妙：去了苔點，整幅畫會變得有點單調，但若苔點太多，卻又顯得有些媚態。可見得倪迂下筆的拿捏精準，沒有絲毫多餘的媚態或巧飾，就像他外在的潔癖一樣，在情感上也容不得絲毫俗氣，更沒有無謂或誇大的浪漫情調。只要你臨過倪瓚的畫，就會知道他所說的「不求形似」是真的，「逸筆草草」與「聊以自娛」則是謙詞而非事實。

黃公望曾在《寫山水訣》裡提到：「作畫大要，去邪甜俗賴四個字。」《富春山居圖》確實遠比《早春圖》更樸實淡雅，而少邪（扭曲而不自然的林木與山巒造型）與甜（媚態討巧），但是仍有秀媚之態。《容膝齋圖》則遠遠更勝於《富春山居圖》，絲毫不帶邪甜甜俗賴。

《容膝齋圖》一點都不「賞心悅目」，但是你心裡若能安靜下來，就會被它深深吸引。仔細沿著五株林木的幹、枝，體會倪迂運筆時的情緒變化，會在心裡感到

元倪瓚，《容膝齋圖》 ▶

活潑而專注的筆趣；再凝神看著遠景山丘介乎皴與染的筆墨，會讓人覺得心裡慢慢浮現一種淡漠、安靜、怡然而專注之情；橫筆點的苔為這淡漠而寧靜的情懷，帶來一點激盪和活潑的情趣，但卻不至於激動或破壞專注的凝神；這份情感自足、自得而自適，一點也不華麗、誇飾，既無意以媚態討好誰，也不驕矜自恃而看不起誰；這樣的情懷在自尊與自重中，涵蘊著一種人的莊重與尊嚴。

《富春山居圖》所要呈現的感情像浪漫音樂，時而柔媚得讓人陶醉，時而筆墨千變萬化，叫人讚嘆、激賞。總之，你的情緒會被黃公望帶著起伏，而無法凝神、專注看到自己心靈裡深層的情感。但是《容膝齋圖》卻引導你去慢慢發現潛在於自己內心深處那份坦然、自足而自尊自重的情懷。因此，雖然後人常把倪瓚歸為披麻皴系的畫家，他卻在《獅子林圖》中題字自許：「此卷深得荊關遺意，非王蒙諸人所夢見也。」

年輕時，倪瓚曾以黃公望為師，但是後來他所追求的藝術目標，是荊浩關仝那種莊嚴、崇高的內在精神世界，而非泛泛的浪漫情感。倪瓚晚年畫風以不設色、不畫人物而著名。據說有人曾問他何不畫人物，他回答說：「天地間安有人在？」天地間不是沒有人，而是元朝之後，已經沒有人在追求超乎浪漫情感的崇高精神。他曾寫過一首散曲《折桂令》，諷刺權位功名轉眼空，還不如滿桌圖書與大自然所能帶給人的充實和滿足：

草莽莽秦漢陵闕。世代興亡，卻便似月影圓缺。山人家堆案圖書，當窗松桂，滿地薇蕨。侯門深何須刺謁，白雲自可怡悅。到如今世事難說。天地間不見

一個英雄，不見一個豪傑。

最後一句清楚告訴我們，倪瓚追求的大自然不是止於「賞心悅目」，而是能讓人的精神得到昇華的世界。

回顧唐朝到元代的山水畫發展，我們可以看到好幾種典型的繪畫風格，和美學上的追求目標。唐代的青綠山水以寫實為主，郭熙追求的是可以引發人浪漫情感的「賞心悅目之美」，他的目標是重現那個「賞心悅目之美」的外在景物；歷經董源與巨然對披麻皴法與浪漫情感的發展，在黃公望的《富春山居圖》，終於徹底消除對外在景物的寫實企圖，而變成純屬「賞心悅目之美」的內在感受，或者人被大自然景物撩撥出來的浪漫情懷；到了李唐的《萬壑松風圖》與倪瓚的《容膝齋圖》，他們要呈現的是個人的人格特質，以及對於「人」的價值的堅持或體認；范寬的《谿山行旅圖》則呈現出人類心靈最深處的蕭穆、崇高、莊嚴、近乎神聖的感情。這個演變的譜系，從外在景物的描繪開始，漸次內化為畫家的內在人格和精神世界，每一步的內化都伴隨著心靈深度和高度的提升。

這個層次的變化很清楚的讓我們看到：藝術之所以偉大，不是因為膚淺、浮泛，乃至於濫情的「美」，而是來自於畫家內心深處偉大的情感；這份偉大的情感是畫家花了一輩子去認真探索、追求而後有的，絕非輕鬆陶醉於「賞心悅目之美」就可以得到的；這份情感之所以「深刻」，就因為執著的探問「有沒有比這種情感更值得追求與獻身的人生（或藝術創作）目標」，然後才能一層又一層突破情感的表象，一層又一層進入心靈深處。

偉大的藝術與偉大的情感是同時完成的，在這艱困的追索過程中，唯有那些懂得割捨次要目標，並堅持到底的人才能成功。我們在倪雲林的畫裡，看到極簡的構圖和筆墨，那是因為他在繪畫之外有一個「去蕪存菁」的情感抉擇過程；很多明清畫家發現倪迂的畫很難臨摹，那是因為他們的心裡有太多的無雜情緒與顧慮。不只倪雲林的畫如此，范寬《谿山行旅圖》和李唐的《萬壑松風圖》裡，也同樣看不到任何沒必要的枝節。我們甚至可以用這個當作判準，去評斷荊浩《匡廬圖》、關仝《關山行旅》及李成《寒林平野圖》，哪些部分可能是臨摹、仿作者「畫蛇添足」之作，而不屬於原畫。

從這樣的角度再回顧披麻皴與斧劈皴的差別，我們就可以看到兩者的差異不在地理因素，也不僅僅只是畫風的偏好，而在於美學目標、創作態度與人生宗旨的根本差異。斧劈皴是一種充滿抉擇，並且精神專注的筆法，要畫得好必須要有嚴肅而

專注的創作精神，不可以把創作當成消遣、炫耀、自娛或可有可無的活動，而必須全心與之，全神與之。也是憑著這樣的精神與態度，斧劈皴才會在荊浩、關仝、范寬、李唐和倪雲林的筆下，達到一種極高的精神表現和藝術成就。

這樣的精神高度是中國繪畫藝術與精神文化上的瑰寶，但絕非一般附庸風雅者所能及；也因此他們的作品向來寂寞，卻又藉著各代最精通繪畫藝術者之口，相傳不墜。

崇高之美

第八章　花鳥畫的流變與創新

　　很多人感慨，唐宋以降的山水畫一代不如一代，這樣的批評有如實之處，也有不周延之處。山水畫的氣魄與格局一代不如一代，這是事實；然而這是大時代的變遷趨勢，個人難以抗拒。另一方面，山水畫的氣魄、格局與精神日益卑下的過程中，花鳥畫的創新與成熟度卻逐漸取代山水，而在元明之際達到前所未有的高峰；此外，花鳥畫裡筆法的精煉、純熟也往往有過於五代與北宋的山水。因此，要了解國畫完整的成就與精神演變，花鳥畫是一個不能輕忽的研究項目。此外，如果深入了解山水畫與花鳥畫的起伏興衰，有機會體認到：不同的時代各有其歷史的包袱，也各有其迥異的創作空間與條件，若以一成不變的標準要求不同時代的畫家，難免失之偏頗。

致力於開創山水畫新境的黃賓虹曾很感慨的說：「唐畫如麴，宋畫如酒，元畫如醇。元畫以下，漸如酒之加水。時代愈近，加水愈多，近日之畫已有水無酒，故淡而無味。」這一段話雖然引起過許多人的共鳴，但是仔細斟酌起來，問題也還不少。

如果用這段話批評歷代山水畫，應該是高估了唐朝的山水畫；如果用這話來批評花鳥畫，又未免低估了明清兩代花鳥畫的成就。較公允的評價很可能是：唐代繪畫藝術的代表是人物畫，山水畫在五代與宋元發揮到極致，而明清兩代最主要的成就在於花鳥畫的創新。不過，因為山水畫的氣魄與格局遠遠大於花鳥畫，所以儘管花鳥畫更貼近一般人的情感與生活世界而學習者眾，但是它在國畫中的地位卻一直是小妾、偏房而難以扶正，在歷代畫論中也較常被忽略。

如果跨越不同的繪畫範疇，從作品所表現的格局、氣魄與情感的深厚來論高低，五代與北宋初年氣勢雄渾的大山水，勝過南宋與元代披麻皴系的浪漫情懷；南宋與元代披麻皴系的浪漫情懷，在格局上又勝過明清的花鳥畫。但是如果拿明清的花鳥畫來跟宋元花鳥比，明清並不遜色；再以明清的花鳥畫來跟明清的山水畫比較，其實花鳥遠比山水更有新意。

因此，我們不能低估了明清在花鳥畫創新上的努力與成就，以及花鳥畫在國畫裡的地位。

◀ 五代後蜀黃筌，《寫生珍禽圖》，北京故宮博物院藏品，41.5x70.8 公分

花鳥畫的寫意與寫實

花鳥畫從五代開始就被分為兩大派別：黃筌的畫風，以墨筆細線勾勒輪廓之後填入重彩，因此盡失書法筆意，但因為「旨趣濃豔」而被稱為「黃家富貴」，甚得皇室與富貴人家的歡心；徐熙的畫，直接以墨筆寫枝葉藥萼，只在必要的關鍵處敷以顏彩，因此以墨為主的風格，與黃筌的富貴豔麗恰成對比，有「徐熙野逸」之說。從這個畫史相承的說法來看，黃筌的畫是在工筆寫實的基礎上，敷以豔麗的設色來討好觀眾，而徐熙的畫風較接近後代寫意風格的水墨花鳥，因此黃筌與徐熙也經常被分別當作工筆花鳥與寫意花鳥的創始者。

五代另外有兩張相當特別的畫，《秋林群鹿》和《丹楓呦鹿》都是非常出色的作品，設色典雅而筆法細緻。不過這兩幅畫可能是出自遼或契丹的外族，與中原繪畫沒有明顯的傳承關係，因此

不在本書討論之列。

　黃筌的真跡已經難尋，譬如舊傳為黃筌所作的《蘋婆山鳥》，就被懷疑是南宋的作品；唯一較可信的作品，是現藏於北京故宮博物院的《寫生珍禽圖》，可惜這只是一張寫生圖，而非完整作品。他兒子黃居寀的《山鷓棘雀圖》，原本應該有機會讓我們一窺「黃家富貴」的梗概，不過這幅畫的設色並沒有想像中的濃豔、富麗，除了鳥喙和部分翎毛顏色較豔麗之外，整體設色相當淳樸而寫實。《寫生珍禽圖》和《山鷓棘雀圖》都有非常精確的寫生能力，《山鷓棘雀圖》則在布局與構圖裡營造出嫻靜的氣息，並且以雀鳥生動的姿態引出活潑的氣息。整體而言，這是一張富有裝飾性風格的畫，與其說它是一張具有獨立創作意旨的藝術品，不如說是為了營造宮廷室內氣氛的擺飾。

　至於徐熙的畫風，沈括在《夢溪筆談》說是「以墨筆為之，殊草草，略施丹粉而已，神氣迥出，別有生動之意。」徐鉉則說：「落墨為格，雜彩副之，蹟與色不相隱映。」而李薦《德隅齋畫品》說他畫的竹「根幹節葉皆用濃墨粗筆，其間櫛比，略以青綠點拂，而其梢蕭然有拂雲之氣。」根據這些記載，徐熙的畫應該是水墨為主，只在關鍵的地方設色，並且避免讓顏色干犯原本筆墨的韻味。因此《宣和畫譜》讚揚他：「骨氣風神，為古今之絕筆。」郭若虛在《圖畫見聞志》也說，徐熙的畫把構圖與布局當作創作的重點，不刻意於寫生、寫實。可惜他的作品畢竟是宮中掛

宋黃居寀，《山鷓棘雀圖》，國立故宮博物院藏品，97x53.6 公分 ▶

設裝飾用的，被稱為「鋪殿花」與「裝堂花」，因而應該仍舊是介於創作與裝置之

間，尚未成為獨立的藝術作品。台北故宮典藏的《玉堂富貴圖》是雙勾填彩，不像

畫史傳聞的「沒骨漬染、輕淡野逸」，反而比較像是裝飾性的「鋪殿花」與「裝堂

花」。因此，要從今傳的作品去揣摩所謂「徐熙野逸」的風格已經很困難了。

黃筌與徐熙之後，宋代畫院的花鳥作品是以工筆寫生為基礎，進一步講究「詩

中有畫，畫中有詩」的情趣，藉以突破單調刻板的寫實。因此畫院考試的試題多取

自古人詩句，如「踏花歸去馬蹄香」和「蝴蝶夢中家萬里」。但是在工筆寫生的大

前提下，院派畫家能有的創作空間不大。北宋較著名的是崔白《雙喜圖》，描繪兩

隻喜鵲凌空鳴叫，驅趕野兔的情景，雙勾填彩的部分設色淡雅，枝幹與坡石則運筆

粗放，以簡淡野逸取代了黃家富貴的裝飾風格。南宋較著名的是李迪《風雨歸牧》，

描繪強勁雨下的歸牧，用人物和蘆葦、柳葉的姿態暗示風雨，而不直接寫雨，是

宋朝畫院典型的手法，但是工筆畫就的柳葉叢濃淡疏密有致，散發出濃郁的浪漫情

感。不過這樣的突破仍比不上畫院外的墨竹、墨梅和墨蘭。譬如北宋文同的墨竹和

南宋楊無咎的墨梅就是其中代表，尤其文同的墨竹更是後人傳頌千年的頂尖花鳥佳

作。

墨竹、墨梅與墨蘭作為獨立的藝術創作品，其實是很大膽而不討喜的…它不設

色，也沒有山川溪谷之勝的聯想，已經超乎「賞心悅目之美」的日常生活經驗，一

一般人很難理解該如何去欣賞它；即使從創作的角度想，整幅畫就只有數株蘭竹，頂多坡石相伴，很容易顯得單調乏味，或者枝繁葉亂而失章法，因此完全要靠構圖與布局的巧思和筆墨的感情，創造出可以被欣賞的內容。這樣的作品雖仍不離寫生的基礎，但是它的創作意圖離單純的寫生或寫實極其遙遠，更像是回復到書法抽象與抒情的性格去了。

譬如今天館藏於台北故宮博物院的文同《墨竹》，高一三一・六公分，這麼大一幅畫，卻只有一枝S型的竹竿，兩邊側出的枝葉占滿畫面，此外了無旁物。然而這幅墨竹卻可以靠竹葉的姿態、形狀、布局與筆法的變化、墨色的深淺，成功營造出韻味盎然的畫面；其中的細枝則帶動較細膩的情感，使得整張畫有大格局的氣魄，也有細膩的情趣，粗細兼得，很耐賞玩。細看布局，枝繁葉茂而不亂，竹葉短長、肥瘦、濃淡的布局巧妙而嚴謹，畫葉時中鋒與側鋒交互為用，筆法流暢、灑脫，竹葉或者秀麗茂美，或者溫婉含蓄，但絕無任性、造作或遲滯不決之處，細枝的筆法細膩、利索而堅毅，使得整幅畫秀麗而不媚，也不流於柔弱。

日本二玄社介紹這幅畫時，形容它「滿幅筆力雄渾，予人氣勢磅礡之感」。若將這幅畫與范寬等人巨碑式的大山水相比，當然談不上「筆力雄渾、氣勢磅礡」，但若將它與其他花鳥畫相比，二玄社的形容確實沒有過當。

看著這一幅畫，構圖與布局宏偉，筆力時而雄渾，時而端莊，時而娟秀、溫柔、

婉約，文同究竟是怎樣的為人，為何能兼容如此多樣的情懷與情趣？

文同字與可，蘇軾說文同畫竹，先在心裡構想出一整幅完整的墨竹，之後疾筆直書而瞬間完成，有如兔子躍奔或隼鳥撲搏獵物那般神速；反之，一般人畫竹是一節一節的畫，一葉一葉的寫，想到哪裡畫到哪裡，因而沒有文同墨竹的整體布局與氣韻。根據蘇軾的《墨君堂記》形容文同：「端靜而文，明哲而忠。」人品學養俱佳，因此仰慕他的人，結交前都會先認真涵養自己的人品、心性和學養，生怕不配跟文同交往；文同跟竹子一樣，得志時盡興發揮才情，毫無驕氣，不得志時困窘羸弱也絕不屈辱，與人群聚時不會朋黨營私、排擠他人，堅守信念，遭孤立時也毫不畏懼；所以蘇軾讚嘆文同盡得竹子的性與情。以蘇軾自視之高，對文同如此敬重，甚至自稱「從表弟」，可想見文同之人品決非泛泛。

　　與文同的《墨竹》相比，黃筌與徐熙的作品一樣必須講求構圖、布局、設色與筆法，宋朝院派的花鳥畫一樣必須講求「畫中有詩」的意境。但是，當一個畫家仍被寫實或其他與藝術創作無關的目標拘束時，他可以有的發揮空間就比較狹窄。因此作品從寫實轉向寫意，幾乎是藝術發展的一種必然，尤其在成熟而傑出的藝術品中，寫意的成分一定超過寫實。西畫亦然：達文西晚年作品的重點，不在於透視與解剖學上的寫實，而是人物內心的衝突、懷疑與恬適自足的情感、精神，他的偉大在於後者，而非寫實的功力；林布蘭晚年作品的重點，也是在描繪人物內心對宗教

宋文同，《墨竹》，國立故宮博物院藏品，131.6x105.4 公分 ▶

的懷疑，對命運的拮抗與順服，以及他所感受到的人性尊嚴，因而使得他著名的「劇

場光照」，脫離早期對空間深度的寫實性格，變成是在照亮人物內心的神聖感或人

性的光輝；塞尚（Paul Cézanne，一八三九—一九〇六）晚年的風景畫也超乎單純

的寫實，想要穿透大自然的表象，呈現更深刻而神祕的感動。

其實，「寫實」只不過是視覺藝術最初級的創作目標，只有那些還沒掌握到寫

生或寫實技巧的人，才會以此為最重要的目標。一旦掌握到寫生與寫實的能力，可

以自由選擇繪畫的題材時，畫家選擇場景或對象的理由，通常是為了呈現作者對那

場景或對象的感情，而不是那個對象所具有的客觀性質。同樣的，真正可以感動觀

賞者的作品，也通常都是因為作品在觀賞者心裡

所撩撥起來的情感，而不是作品所呈現的客觀寫

實。

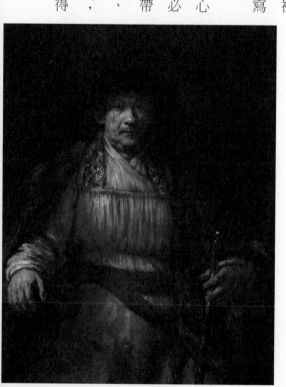

但是，要通過作品去讓觀眾感受到畫家內心

的情感並不容易。要達成這樣的目標，創作者必

須同時扮演欣賞者的角色，專注的去感受畫面帶

給欣賞者內心的各種感受，以便適切調整構圖、

布局、設色和筆墨，直到從欣賞者角度去感受時，

內心被撩撥起來的各種情愫可以和諧共融，相得

益彰，並且忠實呈現創作者的內在情感。當創作者認真這麼做的時候，畫面就會逐漸從描述外部世界的「寫實」轉化為描述內在情感的「寫意」，現象性的空間也會被轉化為情感性的空間，或者內在心靈的精神空間。此外，為了讓觀賞者能集中精神去感受創作者所企圖呈現的情感，一張畫除了要講究構圖、布局、設色、筆墨上的創意，更需要注意作品本身內部的統合性和協調性，這樣的目標經常跟「忠於外部景物」的寫實目標衝突。所謂的「統合性」和「協調性」，它不是繪畫元素的齊一或單調，而是不同要素和諧無間的形成一個相融的整體，在豐富的多樣性中不顯得雜亂，反而相得益彰，互相啟發出豐富活潑的意趣。因此，即使是強調寫實的繪畫，也會刻意略去對象的許多細節，以便讓觀賞者可以集中注意力，去感受跟創作意圖有關的特質。

從這角度看，國畫從唐朝的寫實，逐漸往宋朝以後的寫意發展，幾乎是中國繪畫藝術的必然發展；猶如西畫從希臘與早期文藝復興的寫實，逐漸往印象派、抽象繪畫、野獸派等偏重主觀情感的畫風發展，這也幾乎是西方繪畫藝術必然的發展趨勢。由此看來，中國的寫意花鳥就有如西方的印象派與抽象畫，而鄭板橋與八大山人的寫意花鳥就有如西方的後期印象派與野獸派。

花鳥畫的創新與突破

山水畫格局大、結構複雜，很難做到每一筆墨都精到，因而皴法偏重的是整體氣魄的營造，較不講究單一筆畫的細節；花鳥畫因為格局小，可以做到每一筆劃都講究，因而比山水畫更注重筆法。在這樣的背景下，「書畫同源」一詞在花鳥畫裡有了新的含意，而「寫竹」之說則取代「畫竹」一詞。

唐朝張彥遠首倡「書畫同源」之說，他的立意跟明清「篆隸入畫」頗不相同。

在《歷代名畫記》中，他提出「骨氣、形似，皆本於立意而歸乎用筆，故工畫者多善書」，第二卷〈顧陸張吳用筆〉則用顧愷之、陸探微、張僧繇、吳道子的筆法為例，舉證「書、畫用筆同法」。這樣的主張只是泛泛的提醒，擅長畫畫的人必須擅長使用毛筆，卻沒有去談到書法跟繪畫更深刻的連結。

五代與宋朝山水畫興起後，皴法、暈染、點苔開拓了許多以前書法中未見的筆法，這使得山水畫的表現空間因而擴大，但也使得畫與書法的關係相對鬆散。元朝水墨花鳥興起，書法筆意再度受到高度重視，趙孟頫自題《秀石疏林圖卷》時就強調：「石如飛白木如籀，寫竹還於八法通，若也有人能會此，方知書畫本來同。」花鳥畫變成是跨越過山水畫而再度上溯到書法世界，以不同於山水畫的方式開創出另一種書法的新生命。

的確，文同的竹竿筆法神似永字八法的橫筆（勒）、提筆（策）與直豎（努），

而竹葉的筆法通於永字的撇（掠）與捺（磔），而且多用中鋒與藏筆，運筆時非常像是在寫楷書或行書，但又比行楷更自由，而且在竹竿與竹葉的構圖、布局上更是可以任意發揮，不受文章與字體結構的拘束，寫起來更快意而酣暢淋漓。因此元代以來墨竹名家輩出，元代就有吳鎮、高克恭、柯九思、管道昇、李衎等，都有相當出色的墨竹作品。

理論上，墨梅、墨蘭與松菊也都可以發揮比傳統書法更自由的筆法、構圖與布局，可以各有佳作，因此王冕、吳鎮等人也都有不錯的墨梅作品。但是歷代四君子中還是以墨竹的佳作最多，印象最讓人深刻，因為它最能任由作者發揮創意與個性。尤其搭配坡石、蘭草，再配合墨色濃淡之後，可以在畫面上產生相當豐富的筆墨情趣，清初石濤與王原祁合作的蘭竹圖就是典型的例子。

石濤原名朱若極，是明朝靖江王之子，明亡後出家，法號元濟與道濟，又自稱苦瓜和尚。現藏於故宮的《元濟王原祁合作蘭竹》由石濤畫蘭竹而王原祁補坡石，畫高一三四・二公分，尺寸大如山水畫，構圖、布局與筆法尤勝於兩人的山水畫。這幅畫的主角是四株墨竹，兩新兩舊，以濃淡寓意遠近，意在墨色變化的情趣，並以新竹與舊竹各自表現不同的竹葉形狀與筆法。

把這幅畫跟文同的墨竹並比，文同的墨竹裡有許多長長的葉片是用中鋒長撇，細枝筆法猶如楷隸般有清楚而堅決的頓筆與藏鋒，表現出堂堂正正的氣概；石濤的

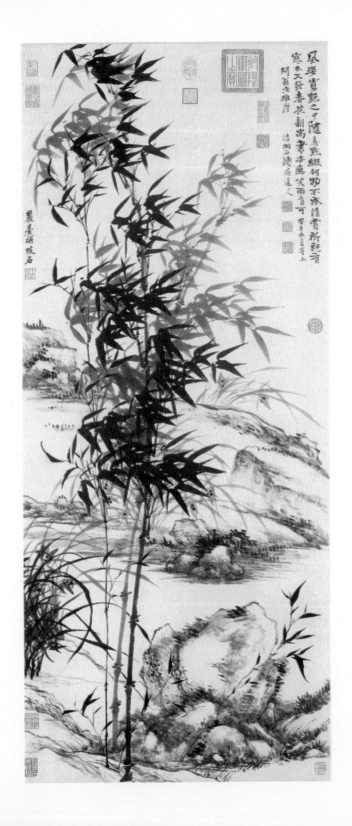

竹葉筆法比文同更偏側鋒也更秀媚，尤其新竹的葉子更是狹長纖細而柔媚，細枝筆法猶如行草，沒有頓筆也不藏鋒，進一步增添新枝與新葉的嫵媚。文同的墨色變化不多，全靠竹葉與細枝的筆法和布局，表現雄厚的氣勢；石濤的墨色變化豐富，新竹與舊竹姿態各異，並且利用風吹竹葉之勢，讓竿頂竹葉的形狀與姿態有別於較低層的竹葉，使得整幅畫裡，竹葉在柔媚中充滿各種變化與意趣。此外，蘭葉也以深淺墨色帶進更加纖長、溫婉而柔媚的筆法，進一步增添整張畫的嫵媚動人。

王原祁的坡石先用乾墨勾寫皴擦出輪廓與紋理、向背，再以多層次的深淺墨色重複皴擦、暈染出厚實的肌理，最後以濃墨點苔並勾勒石塊稜角點醒精神。這種多層次的「積墨法」屬於王原祁首創，可以讓坡石的墨色與筆法層次豐富耐看。但是若用在大山水裡，卻沒有能力掌握整體畫面的結構、布局與精神，就往往會因注意力過分集中於細節，而失之繁瑣與堆砌，這正是王原祁山水畫的致命傷。

王原祁號稱清初四王，以淺絳山水受寵於皇帝，並以反覆皴擦暈染的「積墨法」影響後世數百年。他的筆墨刻意模仿黃公望與倪雲林，但是皴法遠不如黃公望流暢，苔點布局往往流於刻板，學倪雲林處則未得其樸拙凝練，卻顯得乏味無神，只能以積墨法的豐富層次補其不足。

當積墨法被運用在格局較小的坡石時，王原祁有能力充分掌握與經營，這時候就會顯現出積墨法溫潤、豐厚的優點。但是當它被用在大山水的結構時，格局

清元濟、王原祁，《清元濟王原祁合作蘭竹》，國立故宮博物院藏品，134.2x57.7 公分 ▶

往往超過王原祁所能掌握與經營，這時候王原祁經常因小失大，將注意力集中在細節，而在構圖與布局上流於瑣碎、蕪雜、堆砌，甚至有時候連筆墨積累都顯得滯膩不暢。尤其是他晚年的作品中，筆墨經營較粗疏乏力時，淺絳山水的設色表現甚至壓過筆墨，以致美國學者李雪曼（Sherman Lee，一九一八—二〇〇八）說他的《仿倪瓚山水》：「小心翼翼而近乎辛苦的設色方式，與其說是水墨畫上的淺絳設色，不如說是水彩畫技法，跟塞尚的水彩畫鮮少差別，只不過塞尚的畫用色較廣泛而已。」這種「筆墨太弱，以致設色壓過筆墨而像是水彩技法」的弱點，在他最晚年的作品《南山積翠圖》裡益加明顯。

認真說起來，王原祁的筆墨、情感與氣魄僅止於表現小格局的坡石，而不足以表現大山水，因此他的大山水只能在形式上勉強而刻意的求創新，卻沒有相應的氣魄與情感內涵，使得作品空

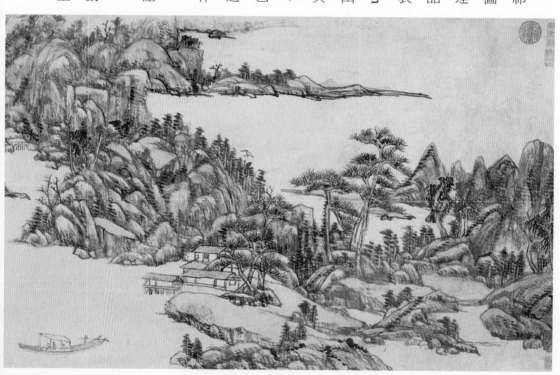

洞、造作。石守謙在〈石濤、王原祁合作蘭竹圖的問題〉中說，王原祁原本因聲名遠高於石濤而不屑於配合作畫。其實，若論藝術創作的實力，石濤的蘭竹遠勝於王原祁的山水，而小格局的坡石才是王原祁真正有能力表現的。

歷代蘭竹名家中，清朝鄭板橋的作品獨樹一幟，他不但在蘭竹的筆法上屢有創新，連書法也自創「六分半書」，甚至進一步將水墨蘭竹與作品上的題詩相搭配，開展出「詩、書、畫」三絕同體的創作表現，成為後來文人畫家競相模仿的對象。

漢代隸書又被稱為「八分書」，鄭板橋的筆法以漢隸為本，雜以楷、行、草，因此自稱「六分半書」，以示不同於「八分書」。他在〈四子書真跡序〉中自謂：「板橋既無涪翁（黃庭堅）之勁拔，又鄙松雪（趙孟頫）之滑熟，徒矜奇異，創為真（楷）隸相參之法，而雜以行草。」為了去掉圓滑純熟的嫵媚，他刻意凸顯頓筆與轉折處，使筆劃顯得樸拙、瘦硬；為了破除傳統隸楷方塊字的工整與刻板，他的字體時而扁平時而狹長，隨字體特性與興致而變化，以致縱向勉強成行，橫向不成列，有時甚至字體故意有大有小，但是通篇布局卻疏密錯落、揖讓相諧而不錯亂，亦書亦畫，遠比刻板的隸楷更富有筆趣。因此他的字帖布局被稱為「亂石鋪街」，亂中嚴整有序。

鄭板橋的蘭竹跟六分半書相映成趣，都是刻意在傳統秩序之外另尋新的筆法與秩序，猶如他在《蘭竹石圖》上的題字自況：「要有掀天揭地之文，震電驚雷之字，

筆墨羸弱，與其說是淺絳水墨，不如說是水彩技法，卻又不如水彩設色豐富。
清王原祁，《南山積翠圖》（局部），廣西壯族自治區博物館藏品，44x338.5 公分 ▶

江上愁心千疊山，浮空積翠如雲煙。山耶雲耶遠莫知，煙空雲散山依然。但見兩崖蒼蒼暗絕谷，中有百道飛來泉。縈林絡石隱復見，下赴谷口為奔川。川平山開林麓斷，小橋野店依山前。行人稍度喬木外，漁舟一葉江吞天。使君何從得此本，點綴毫末分清妍。不知人間何處有此境，徑欲往置二頃田。君不見武昌樊口幽絕處，東坡先生留五年。風搖江天漠漠，暮雲卷雨山娟娟。丹楓翻鴉伴水宿，長松落雪驚醉眠。桃花流水在人世，武陵豈必皆神仙。江山清空我塵土，雖有去路尋無緣。還君此畫三嘆息，山中故人應有招我歸來篇。

東坡居士題煙江疊嶂圖詩　板橋鄭燮

乾隆丙子夏五月　枋橋先生榮書并附罟即中　某家藏　王臞

何苦崇禧後喜寫寧之燮板

呵神罵鬼之談，無古無今之畫，固不在尋常蹊徑中也。」

鄭板橋說竹子的特性與精神是瘦勁孤高，豪邁凌雲，他的墨竹也跟石濤一樣濃淡相映、老竿新簧相間，但是他的竹葉瘦長而堅挺，因此了無石濤的嫵媚、甜美；他運筆寫竹葉時側鋒多而中鋒少，筆力蒼勁銳利，但少了文同的雄渾與端莊，也沒有文同的秀麗、婉約。這樣的筆法跟他的六分半書相映成趣。與他「亂石鋪街」的字一樣，他的墨竹布局也是險中求勝，竹葉的分布很不均勻，疏的地方很稀疏，密的地方很繁密，但是卻像《清代學者像傳》說的：「多不亂，少不疏，脫盡時習，秀勁絕倫。」

清代桂馥在《丁亥燼遺錄》中稱：「古代畫墨竹稱文與可為聖……繼起者惟鄭板橋。」綜觀元明清三代墨竹作品，桂馥之言應該不算過譽。文同的墨竹兼融雄渾、端莊與秀麗、婉約的多種情懷和筆趣，確實難有人能勝過他的兼容並蓄；鄭板橋的墨竹從不改瘦勁挺拔之姿，但下筆帶著盛情，絕不板滯，布局多變而新意不絕，脫盡時習而不

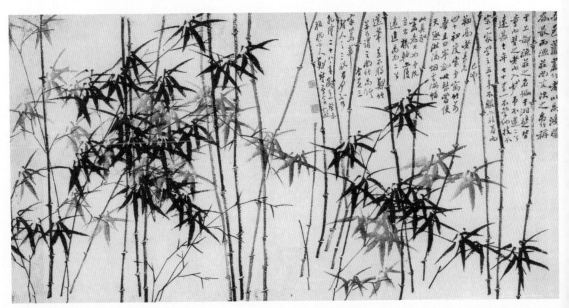

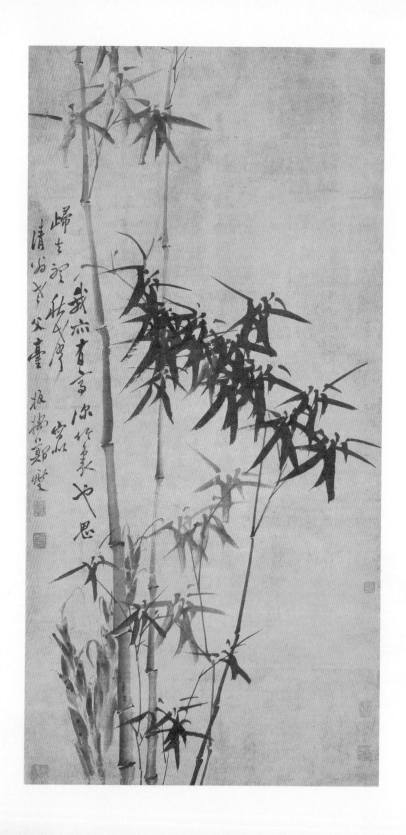

流於矯情，出於法度而怪險得宜，除文同之外確實也很難想到有誰能出其右。

張彥遠的「書畫同源」原本只是一種粗疏的概論，重點在指出書法與繪畫的筆法有通同之處，但是鄭板橋把書法與繪畫的關係帶到「詩書畫三絕同體」的全新境界，使得書法與繪畫，不止在運筆的方法上通同，更進而一起出現在同一幅畫裡，彼此相映成趣，達到文學與視覺藝術的高度統合。鄭板橋三絕同體的藝術表現，是先找到詩、書、畫三者內在精神與情感上的一致性，然後在視覺上表現出高度統整的筆墨與布局。可惜的是，許多後人不解此意，只是在形式上生硬的把詩、書、畫拼貼在同一畫面，達不到鄭板橋作品裡內在精神、情感與外在筆墨、布局的相互呼應，因此也沒有相映成趣的效果，有時還反而顯得造作。

鄭板橋字如其人，畫如其人。他戮力求新、求變、不與流俗妥協，他狂狷而近乎目中無人，絲毫不在意時人對他的看法；然而狂與怪的背後卻藏著真摯可貴的情感，以及對於個人志節的堅持，因而留下許多高風亮節、視民如傷的感人故事。

減筆畫與潑墨的興起

繪畫技法與風格的創新，有時候單純只是要有別於前人，而在形式或技法上創新，這樣的創作意圖太膚淺，很難產出可以感動觀賞者的作品，甚至很容易與作者本人真正關切的情感或議題脫節，以致最終連作者自己都不知道要在畫面上追求什

清鄭板橋，《墨竹》，國立故宮博物院藏品，137x69.5 公分 ▶

麼。這種創作取向往往難以為繼，即使勉強撐持，或一再變更畫風，「無病呻吟」的作品還是很難感動觀賞者。但是，當創新的動機是因為前人的繪畫技法與風格，不足以抒發胸中塊壘時，就有機會以個人獨特的際遇、感懷、性格或情感抒發為書畫，而感動觀賞者。梁楷的減筆畫、徐渭與八大山人粗曠的「大寫意」畫風就是「中有塊壘，不吐不快」的典型。

南宋梁楷最有名的作品應該是《潑墨仙人》和《李白行吟圖》，都是以寥寥數筆就掌握住人物的神情與特性，衣服的部分則草草寫就而不講究細節，因此被稱為「減筆畫」。梁楷在宋朝是以工筆人物畫著名，後來他卻以減筆畫而留名畫史。要欣賞梁楷的《李白行吟圖》，最簡單的辦法是Google「李白行吟圖」並選擇「圖片」，就會看到很多近代的作品。其中張大千曾經畫過好幾幅類似的減筆畫，但是他和劉海栗都畫不出梁楷那種飄逸的神情與丰采；其他更晚近的畫家如黃均、劉凌滄、蔣兆和、劉福芳等人的寫意畫，也都畫不出梁楷的神情與丰采。

日本人雅愛減筆畫，認為它有禪意，所以梁楷大部分的作品都被收藏在日本。

有趣的是，日本師法梁楷「減筆畫」，追求「禪風」的藝術創作，這個創作取向後來影響了西方的建築思想和平面藝術，包浩斯設計學院的校長凡德羅（Ludwig Mies van der Rohe，一八八六—一九六九）以「少就是多」的精神，倡導二十世紀初的現代主義建築，並廣泛影響了許多設計的領域；最後並且通過蒙德里安（Piet

◀ 宋梁楷，《李白行吟圖》，日本東京國立博物館藏品，81.2x30.4 公分

C. Mondrian，一八七二─一九四四）等包浩斯的畫家，間接影響了美國一九六〇年代的極限藝術（minimal art）。

有趣的是，受到「減筆畫」影響的中國水墨畫，都強調在最少的繪畫元素裡，表現創作者的內在情感或思想，極限藝術卻反對抽象表象主義（abstract expressionism）的主觀性，強調以精簡的幾何形態，表現純然客觀的作品風格。在這裡，我們再度看見客觀精神在西方文化裡的根深柢固，以及國畫對個人內在情感與思想的強調。

減筆畫和「大寫意」常採用類似潑墨的技法，以飽含溼墨的毛筆大筆勾寫，同時帶著暈染。為了控制溼墨暈散的效果，下筆要快；但是下筆快而溼墨暈染效果又無法精確控制，使得造型無法細膩、講究，只能精簡扼要、逸逸草草。對於一向強調書法筆意的中國畫家而言，大多很難接受這種無法精確控制的技法，因此減筆畫、潑墨和「大寫意」都要到清朝才真正興盛起來。其中八大山人的大寫意花鳥畫尤其著名。

八大山人最吸引人的作品應該是他的禽鳥。無論是單獨一隻或者成對，都似乎帶著類似於人的感情，因此會讓人有很豐富的感受和聯想。他的孤禽或者立在一無旁物的空白畫紙上，而益顯得孤單寂寞，甚至孤苦伶仃；或者站在枝頭、石上，同樣讓人感到蒼涼、空疏、寂寥而孤單；它們的神情或者瞪眼凝視，或者宛若俯視、

沉思，總會讓人不禁關切的暗忖：這禽鳥到底是怎樣的心情？無怪乎許多評論者都忍不住從八大山人悲憤的身世去揣想他的孤禽圖。

當他畫出雙禽併立於墨荷下的水岸石頭上，或者墨荷旁、柳樹梢時，水岸小景與柳樹摒除了空疏、寂寥的氛圍，雙禽相伴也破除了孤苦伶仃的蒼涼、寂寞，但是這一對禽鳥還是像在鄭重的討論什麼事，或者各有所思，總帶著屬於人類性情或畫家內心的投射，一點都不像恩愛的鴛鴦，或無憂無慮的單純禽鳥，因此，他的畫總是引人遐想。加上他的墨荷、石頭、柳樹、苔點等，筆法都簡率而墨色圓潤，因此觀賞起來不但富有筆墨的韻律與豐富的直接感受，還引人遐想。

尤其是他常在整張畫上留下孤禽、雙禽或一隻魚兒，讓剩下的畫面完全留白，使得留白的空間也感染了蒼涼、空疏、寂寥的情緒。在國畫史上，從沒有人敢這麼大膽的大片留白，也從來沒有哪一件作品，留白的空間這麼富有暗示內心的能力。

八大山人的禽鳥、筆墨與留白，無一不流露豐富、濃烈的內在情感，讓我們清楚看到國畫中的留白，屬於內心的精神性空間，而不是視覺性的外在空間。相對的，西方的畫面不留白，因為他們畫的是外在的空間，即使速寫裡會留下空白，但是因為西方的速寫太少流露作者的內在情感，因此速寫的空白處只是空白，而與內心的精神性空間毫無瓜葛。西方的速寫在技法上跟「減筆畫」有異曲同工之妙，但精神上卻迥異，我們可以從畢卡索（Pablo Picasso，一八八一—一九七三）和馬諦斯的

清八大山人，《蓮花雙鳥圖》▶

作品得到充分的印證。

畢卡索的《狗》表現出他素描的功力與「一筆畫」的巧思，《鴿子》用簡單的幾筆畫，就掌握住鴿子的姿態與它所象徵的和平。但是這兩件作品中，都感受不到作者的感情或人格特質，而且都像戲作而非嚴肅的創作。

馬諦斯有很多速寫，創作的態度比畢卡索認真，是在探索線條本身的趣味和美感。譬如他的《天鵝》（Le Cygne），一方面是想用最簡單的線條捕捉天鵝高雅優美的姿態，另一方面是在探索硬筆線條本身的美感價值。馬諦斯的硬筆速寫跟他的剪紙藝術，依循著同一個嚴肅的策略在發展：硬筆線條是一種最不具有表現力的繪畫元素，因為它完全沒有筆觸；剪紙藝術的構成元素，是毫無筆觸與色調變化的單一色彩，和硬邊的邊緣所構成的線條，兩者都是表現能力最貧乏的視覺藝術基本元素。因此，假如能夠掌握住剪紙藝術或硬筆速寫，就能掌握住視覺藝術最根本的要素，與視覺藝術的祕密。

馬諦斯這一系列作品，甚至可以命名為「純粹色塊與純粹線條之美感價值的基礎研究」，這種從最基本的元素開始研究的精神，貫串了西方的哲學史和科學史，因此馬諦斯也可以說是西方「視覺藝術基礎研究」的代表性人物，而其客觀精神與旨趣，剛好跟國畫減筆畫所追求的人物內心精神相反，西方重視的是客體的物或者純粹的造型元素，中國重視的是畫面的精神性與內在情感。

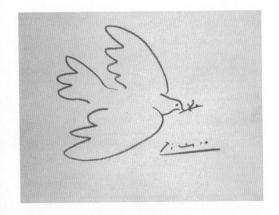

馬諦斯的速寫與剪紙藝術脫盡物象的束縛，與主觀情感的糾纏，從最單純的色塊與硬邊線條出發，探索著視覺藝術最根本、最基礎的美感經驗與原理，因此代表著西方美術史追求精確表現的極致。從這個角度看，寫意花鳥畫與減筆畫代表著內在情感與精神世界最精確、簡約表現的極致。

▶ 上：畢卡索，《狗》

▶ 中：畢卡索，《鴿子》

◀ 下：馬諦斯，《藍色裸女》

崇高之美

第九章

文人畫與美術革命的論爭

　　清末以來西風東漸，康熙接見英國使者時仍以上國自居，到了清末已經不敵西方的船堅砲利；張之洞固守傳統的核心而倡議「中學為體，西學為用」，到五四時「全盤西化」已經是主流。在這個中西文化交衝之際，中國文化有何該留，西方文化有何該取，困擾著中國無數的文人與精英，也幾乎就是一場中國文化存亡之論戰。清末康有為與陳獨秀發起的國畫論戰，正是反映著整體文化論戰的縮影。西畫派想要引入西方寫實技法進行「美術革命」，陳衡恪則發表了〈文人畫之價值〉，捍衛傳統國畫的意義和價值。面對這一場未曾歇止的論戰與文化衝突，我們有必要回顧，從上古陶器以來中西文化、藝術與美學的差異，才能直探中西文化、繪畫與美學的核心，徹底釐清國畫的價值與取捨。

「文人畫」的概念至少可以追溯到蘇軾，但是首先提出「文人畫」這個詞的，應該是清末民初的陳衡恪。陳衡恪自幼習畫，擅長詩文、書法、國畫、篆刻，清末留日歸國後，歷任北京各大學中國畫教授，並曾師從吳昌碩。康有為與陳獨秀在民初激烈抨擊文人畫傳統，並要求引入西方寫實技法進行美術革命，陳衡恪發表了〈文人畫之價值〉一文來捍衛傳統國畫的意義和價值。這場論戰開啟了後來一系列激烈的中西繪畫論戰，與國畫的意義和存廢，對後來兩岸美術的發展影響深遠而意義重大。

康有為首先在一九一七年的《萬木草堂藏畫目》序文中主張作畫要形神兼備，他並指責元四大家以後的文人愈來愈不專精，也愈來愈失去寫實的能力，作品都只能刻板的模擬清初四王、四僧的作品，毫無創作能力。陳獨秀在一九一八年發表〈美術革命〉一文，也批評「學士派鄙薄院畫，專重寫意，不尚肖物」，以及清初四王倡導的「臨、摹、仿」等手段，導致清末民初的國畫家完全喪失了創造力。而康有為和陳獨秀下的處方一樣：先恢復寫實的能力，以便擺脫對前人的抄襲與倚賴，才有機會進一步恢復創作的能力。

陳衡恪則強調藝術最重要的是感情，而非外貌的形似：「蓋藝術之為物，以人感人，以精神相應者也。有此感想，有此精神，然後能感人而能自感也。」為了有

足以感人之情，他主張畫家需具備四個要件：人品、學問、才情，和思想。因此，他提出「何謂文人畫？即畫中帶有文人之性質，含有文人之趣味，不在畫中考究藝術上之工夫，必須於畫外看出許多文人之感想，此之所謂文人畫。」他指出印象派、立體派、未來派、表現派等都不重視客體寫實，而專注於主觀情感，並以此來為文人畫的傳統辯護。

康有為和陳獨秀把寫實的能力當做擺脫抄襲古人的第一步，目的是為了恢復創新的能力；而陳衡恪提出了「文人畫」的明確界說，同時把人品、學問、才情，和思想當做藝術創作的核心內涵。這些論爭的背後，有一個更根本的核心問題：藝術的本質是什麼？藝術的核心要件是什麼？藝術的最終目標是什麼？這三個問題有沒有古今中外皆適用的答案？還是因文化體系與時代變遷而異？

在國畫論戰的脈絡裡，這些問題可以被具體化為：一、歷代畫論都由文人主導，畫匠幾乎無從置喙，但是這些畫論與他們所推崇的畫作到底在追求什麼，跟西畫有何異同？二、所謂的「文人畫」，只是文人畫家自抬身價與黨同伐異的無聊伎倆？還是背後真的藏有值得珍惜、重視的價值？三、在中西文化交衝下，千年來的國畫蘊藏了哪些重要的遺產？在未來水墨畫的發展上又該如何取捨？

這些問題的答案，也間接影響我們看待中西文化衝突的態度，以及對中國傳統文化的認識與省思，值得我們認真探討。

文人畫到底是什麼？

「文人畫」的主張，有時候被理解為對「士大夫」這個階級與身分的捍衛，因而衍生為生活優渥的業餘畫家對職業畫師的鄙斥；有時候它被理解為，用「士大夫」的學養鄙夷畫工畫匠的「胸無點墨」，因而強調畫跟詩、書法的結合；有時候被理解為「逸逸草草」與「形似」的風格之堅持，乍看似乎人言人殊。

為了解決表面上的紛爭，石守謙在《從風格到畫意——反思中國美術史》裡有一章專門討論「中國文人畫究竟是什麼」。他綜觀歷代畫論與作品後，認為所謂的「文人畫」，是各個朝代觀念中理想化的藝術形態，而非意指某種確實存在過的繪畫風格，而且在實踐上也不見得可以完全落實。各個朝代之所以要提出「文人畫」的理想，是為了對抗當時的流行浪潮，以避免繪畫藝術的淪喪。因此，石守謙仔細分析每一個朝代的繪畫流派與畫論，逐一點出當時所要對抗的潮流，指出歷代關於「文人畫」的共通精神就是「反俗」的前衛精神。

譬如，他認為張彥遠關心的是，如何在安史之亂的情境下恢復繪畫承載「道統」的使命，他的訴求與繪畫風格無具體關聯。蘇軾與他身邊的士大夫則是強調人格與知識涵養，以避免墮入宋朝畫院裡畫工俗匠的風格，但是他們並未將訴求具體化為跟創作有關的原則。元朝一方面強調以書入畫，一方面強調抒情性和亡國的悲涼，才開始具體化與風格有關的特徵。文徵明等人則刻意對抗繪畫的職業化與功能性，

強調業餘的和疏淡的風格。最後由董其昌在風格上明確規範南宗的風格為正宗，終於從風格上確立了「文人畫」的原則。

石守謙一直稟承著藝術史學家的治學傳統，特別重視可以被客觀檢證的「風格」，因此他最推崇董其昌「創造出身分與風格合一的新關係」。問題是，他的整個論述還是沒有回答，民初以來關於國畫革新的兩個最關鍵問題：一、「文人畫」中的雅俗之爭到底要捍衛什麼？是抽象而難以言宣的「道統」？文人的知識與學養，或「畫中有詩，詩中有畫」的「文人氣質」？通過「業餘」的身分而表現出來的「藝術的純粹性與非實用性」？還是董其昌定義下的特定繪畫風格？有何絕不可捨棄的核心精神或特質？假如「文人畫」只是對抗流俗的「前衛精神」，與西方的藝術傳統相對照，「文人畫」有何特色？有何值得珍惜的價值？有何絕不可捨棄的核心精神或特質？假如「文人畫」只不過是對抗流俗的「前衛精神」，

國畫要如何改革其實都無所謂，只要夠「前衛」就好？

用董其昌的「南宗」來定義「文人畫」與國畫的「正宗」，等於是對荊浩、關仝、范寬等人開創的巨碑式大山水「明褒暗貶」。董其昌表面上雖然把「荊關、郭熙、董巨」並列為南宗，實際上褒貶的重點，卻在於元四大家「皆以董巨起家成名」，猶如禪宗南傳後只有臨濟宗有能力「紹隆祖法」。董其昌雖然也在《畫禪室隨筆》中盛讚荊浩與范寬，但是從他所仿的范寬《谿山行旅圖》來看，他就是刻意要消除荊關、范寬的雄渾氣魄與崇高之美，追求輕鬆愜意的浪漫之美，因此他在〈畫旨〉

中也認定「李唐非吾曹當學」。此外，董其昌對山水畫的理解仍舊停留在現象層面，未曾深化至內在的情感世界與精神層面，因此他在〈畫旨〉中說「董源寫江南山」，而「黃子久寫海虞山」，以及「不行萬里路，不讀萬卷書，欲作畫祖，其可得乎？」這樣的論調，顯然是不懂荊浩的「華實之辨」，以及荊關、范寬「不行萬里路」而隱居在固定居所的用心。

董其昌被譽為「集大成者」，實因明末清初胸襟、氣度與見識都已遠不如宋元，而且董其昌的宗派之論，又可以被明清文人拿來當派系鬥爭的口實，並非董其昌真的有特出之處。董其昌的著作裡到處都是矛盾之言，正因為他所說的往往不是出自真心，因而我們也不該採信他的論述。

董其昌處於明朝文人的吳派與畫院浙派的鬥爭裡，卻圓滑的抬舉荊關與范寬，貶抑他們的模仿者，藉此自抬身價，又避免得罪院派，這只不過是他長袖善舞、言不由衷的典型伎倆之一。他年少時好參禪，進了官場後又好為官；他處身於明末朝廷的激烈黨爭，屢次以退隱避禍，卻又能靠朝中朋友復官後屢次晉升，官至禮部尚書，並於退休時獲賜太子太保，位極人臣而不曾賈禍。董其昌還常向人借名畫法帖，再以贗品歸還。晚年時他縱子橫行鄉里，又貪戀美色，驅子搶奪別人的使女與家產，凌辱生員致死，並毒打寡婦引起公憤；松江府的生員和民眾上萬人一起放火焚燒了董宅，史稱「民抄董宦」。因此，很多人都把董其昌看成「文人無行」的典型，和

「書如其人，畫如其人」的最大諷刺。處於二十一世紀的今天，我們必須跳脫明清派系之爭的陷阱，才有辦法看清楚「文人畫」在國畫傳統中值得被認真看待的部分，並藉此釐清國畫與西畫相較下的意義與價值。

其實，陳衡恪〈文人畫之價值〉一文的本意，在分辨繪畫的本與末，以及藝術該追求的內涵。民初與唐宋關於國畫的爭辯重點，都是想要分辨六法的先後次序與藝術的核心價值，而不是階級、黨派、形式風格或專業與業餘的爭辯。因此歷代畫史沒人在乎范寬的出身是否文人或貴族，鄭板橋賣畫為生也不妨礙後世對他的推崇，詩書入畫根本不是唐宋與元明文人繪畫的要件，「書畫同源」也只是在闡述原本就已存在的一個簡單事實。

譬如張彥遠在《歷代名畫記・論畫六法》中說：「自古善畫者，莫非衣冠貴冑，逸士高人，振妙一時，傳芳千祀，非閭閻鄙賤之所能為也。」他強調的是「逸士高人」的情感與胸懷，他應該很清楚：衣冠貴冑不必然是逸士高人，逸士高人也不必然是衣冠貴冑。因此，「衣冠貴冑」和「閭閻鄙賤」都只是粗略概括的措詞，不能刻板的解讀成對職業或階級的歧視。同樣的，郭若虛在《圖畫見聞志》中，強調氣韻生動「必在生知」，無法從形式上模仿、勤練而學成，但他強調的是畫家的人格、情感、胸蘊，而不是出身、階級、知識或專業與業餘之別。

最早用「士人畫」一詞的是蘇軾，他在〈又跋漢傑畫山〉說：「觀士人畫如閱

天下馬，取其意氣所到。乃若畫工，往往只取鞭策、皮毛、槽櫪、芻秣，無一點俊發，看數尺許便倦。」他要捍衛的是比「形似」更要緊的意氣，或六法中的「氣韻生動」，而非階級立場；他想藉此區辨「工藝」和「藝術」，並界定藝術的首要內涵。郭若虛講得很明白：

藝術絕不可或缺的核心內涵就是氣韻生動，若失去氣韻則「雖竭巧思，止同眾工之事。雖曰畫，而非畫。」因此他才會強調氣韻背後的人品與情感：「竊觀自古奇跡，多是軒冕才賢，巖穴上士。依仁遊藝，探賾鉤深，高雅之情，一寄於畫。人品既已高矣，氣韻不得不高；氣韻既已高矣，生動不得不至。」

藝術的終極目的是什麼？這是每一個時代都無法迴避的問題。郭若虛講得很明白：

因此，我們可以毫不含糊的說：歷代「文人畫」的核心價值在於作品的情感內涵；而歷代所以會關心創作者的人格與胸蘊，是為了涵養出值得費盡心血去呈現的偉大情感，絕不是為了出身、階級、知識或專業與業餘之別，甚至連畫中是否有詩也不要緊。也就是說，歷代評鑑一件國畫作品的優劣時，唯有呈現內在情感與精神世界的氣韻生動是首要考量；而骨法用筆、應物象形、隨類賦彩、經營位置與傳移模寫等技巧與形式，則是達成這個藝術創作目標的必備要件與工具。缺了其他五法，就沒有能力以視覺的方式呈現內在情感與精神世界；但缺了內在情感與精神性，將作品的情感內涵和精神性，放在遠高於一切形式風格與技巧之上，這樣的藝界後，一切的技巧與形式上的功夫皆屬枉然。

術評鑑準繩確實反映了國畫與中國文化，一脈相承的核心價值與傳統美學，這也正是國畫和西方美術最大的差異所在──西方即使會在藝術評鑑時考慮到作品的情感特質，也鮮少去評鑑情感內涵的高低，偏偏中國人就是會在藝術評鑑時去考慮作品情感的高低；在西方，只要形式與風格有重大的創新，即使情感內涵之善可陳，照樣可以在藝術史上留名，在中國，偏偏不接受沒有情感內涵的創新風格。

卡拉瓦喬（Michelangelo Merisi da Caravaggio，一五七一─一六一〇）開發出光影透視，並將傳統宗教信仰俗世化，因此在西方藝術史上占有顯著的地位，但他在中國也許不會受到藝術評論的推崇或讚許；畢卡索的風格一再變異而鮮少流露真情，他在傳統中國也不見得能獲得很高的評價，甚至可能會遭到「奇技淫巧」的批評；而情感極端壓抑的極限藝術在中國就很難被接受。西方人可以欣賞純形式之美，但是漢賦卻被批評為駢麗而內容空洞。

這樣的傳統在中國有長遠的歷史，它既造成了中國文化的偉大，也造成了中國文化的僵滯與無力創新，因而才會在明初以來，引發無數的爭議與衝突，難以化解。

人性與情感的美學

陳衡恪說：「蓋藝術之為物，以人感人，以精神相應者也。有此感想，有此精神，然後能感人而能自感也。」這個陳述在中國文化史的脈絡裡確實被當作「理所

當然」，但是在西方卻不必然。

西方一直有想要了解客觀世界、並進一步加以掌握、控制的企圖，這種文化性格在文藝復興之後尤其強烈。所以，掌握物體形貌、比例與解剖學特性的「寫生」能力，原本是各古文明都有的繪畫要素，卻只有文藝復興時代發展出精確呈現客觀世界的三種透視法：用「近大遠小」、「所有平行線交於畫面中的一點」來表現空間深度的「單點透視」，用色彩鮮明度來表現遠近的「空氣透視」（近的色彩較鮮明而清晰，遠的色彩較淡而模糊，又稱「色彩透視」），以及用光線與陰影來表現立體感的「光影透視」。

希臘陶器，希臘赫拉克里恩（Heraklion）考古博物館藏品，高 11 公分，直徑 21 公分 ▲

希臘陶器，希臘赫拉克里恩考古博物館藏品，高 32 公分，直徑 17 公分 ▲

甚至早自五千年前的彩陶，東西藝術的核心關切就是不同的。中國新石器時代的彩陶絕大部分都是幾何化的純抽象造形，但它們的美感性質卻迥異於西方早期曾有的抽象造形，其中最具特色的當屬馬家窯（西元前三〇〇〇—二六〇〇）的幾何形陶器彩飾。這些陶器的彩繪中，其線條近於書法，在活潑豐實中，更具有高度情感的凝聚性與專注性；尤其配以橙紅或橙黃的底色，更顯出其情感的高度內在性，也很容易引起觀賞者對於精神世界的聯想。另一方面，希臘早期克里特陶器（西元前二一〇〇—一七〇〇）的幾何彩飾也充滿細緻而優美的線條，以及活潑而豐富的色彩，但是它們就比較強調靜態的圖案設計，不強調線條的律動性，而且圖案遠比馬家窯的更富有分析性及少情感性。

▲ 馬家窯尖底波紋瓶，甘肅省博物館藏品，高 26 公分，口徑 7 公分

▲ 商朝鄭州時期簋，國立故宮博物院藏品，高 17.5 公分

再以一九七四年湖北黃陂縣蟠龍村出土的商朝鄭州時期簋為例，儘管在晚商時，饕餮紋逐漸轉為通俗的裝飾性圖案，但是在這個青銅器上的饕餮紋優雅莊嚴，尤其是炯炯有神的雙眼，更令人凜然而肅敬。雖然日本學者把它視為圖騰崇拜的獸紋，但是跟非洲、南美原始文明那種充滿鬼魅、惑亂與恐懼、可怖的圖騰比起來，這個青銅器上面的饕餮文卻充滿安定、優雅而鎮定的神情，以及宗教性的絕對情感和內在的精神性。因此，與其說鄭州時期的饕餮紋是原始巫術崇拜之圖騰與迷信，不如說它是對於一種絕對性精神信念之嚮往與崇拜，以及充滿節制力而結構穩定、嚴整的藝術作品。如果我們從這個饕餮紋去揣摩商周的「敬天」之情，將會比純憑抽象或空洞的文字去胡亂臆測更確實，也更能感受到那種情感、精神的實在性。

因此，優雅而富於律動性的線條和絕對的、崇高的情感是中國從彩陶到青銅器所表現的藝術巔峰，也是中國先秦所追求的最高目標。這種崇高的情懷在孔子操琴的故事以及他對周公的緬懷裡被傳承，而在五代與北宋以巨碑式山水呈現。這份崇高的情感雖然在秦漢到隋唐之際，經常被現實的霸業與浮泛的浪漫情感所取代，但每過一段時間就會有人重新奮起，而企圖再攀向人類情感的巔峰。也因為這種對於崇高之情的緬懷，中國人的敬天之情，再怎麼淡薄都不曾耗竭，而對於情感與人格的高低總是嚴於分辨。

情感與人格的高度，一直是中國傳統文學與藝術評鑑的核心。在中國，藝術的

內涵一直遠比形式的華美更重要，因此文學中有「文以載道」，而書畫中有「書如其人，畫如其人」的要求。我們不應該誤以為這是用道德的教條在控制藝術與情感，而應該反過來說，對於情感好壞的評鑑才是道德的基礎。我們甚至可以說，中國傳統道德思想的核心其實是「人性、欲望與情感的美學」，當中國人的道德評價是以「人性、欲望與情感的美學」為基礎時，道德是活的；當道德評價失去「欲望與情感的美學」這個基礎時，道德才變成僵死的教條。

《論語》有很多篇章都顯示，孔子是一個敏於辨察藝術表現形式和人類內在情感的人，但是漢儒與宋儒不懂音樂和藝術的精神，硬是把一個有血有肉的孔子理解成刻板而冷血的「聖人」。《論語・述而篇》說：「子在齊聞《韶》，三月不知肉味，曰：『不圖為樂之至於斯也。』」這一篇很鮮明的道出孔子雅好音樂，而且精通音樂。此外，〈先進篇〉說：「暮春者，春服既成，冠者五六人，童子六七人，浴乎沂，風乎舞雩，詠而歸。」春秋末年的生活水準，恐怕一整個冬天難得洗幾次熱水澡，可以脫下厚卻要裹著厚重的冬服經歷數個月的光陰。想像著終於到了和暖的春天，在溪裡跟好友至親沐浴、郊遊，在視野寬闊的祭壇上吹著風並享受愜意、溫馨的對話和親情，忍不住開心的唱著歌謠一起回家。這麼單純而動人的重而髒臭的冬服，一篇抒情文，沒必要硬是給它編派上一大堆不相干的聖王之道與時局之傷的聯想。

至於「〈關雎〉樂而不淫，哀而不傷」，這句話傳統上被當作是刻板的道德

勸說，其實會聽音樂的人就知道它是情感的抉擇。「淫」這個字的本意是「水漸漫狀」，形容水溢出容器，向四處漸漸淹漫開來，不再受器皿的形狀所節制，用以形容一個人的情感走到極端，失去自制能力的狀態。所以後世把無法節制的情緒、情感和行為都稱之為「淫」。以西方音樂為例，浪漫音樂發展到極端就是「樂而淫，哀而傷」，在情感的表達與抉擇上毫無節制，而容易走極端，甚至蓄意走極端；而古典音樂就是「樂而不淫，哀而不傷」。

所謂的「節制」不是壓抑的意思，而是調節到恰如其分。藝術的表現就像《中庸》說的「喜怒哀樂之未發，謂之中；發而皆中（ㄓㄨㄥˋ）節，謂之和（ㄏㄜˋ）。」還沒有被表現出來的情感內涵叫做「中」，如果藝術表現能恰如其分傳達情感內涵，那就像一個人唱歌（內在情感），而另一個人（藝術表現形式）跟著唱和（ㄏㄜˋ），因為心意相通而使得唱和者的每一個節拍都能精準的跟原唱者相和（ㄏㄜˋ），那就是孔子最推崇的「文質彬彬」。「樂而淫，哀而傷」是對於真實情感的誇大與扭曲，所以孔子不能認同；他有著清楚的情感美學，而不是因為要符應刻板禮教的空洞規範。

更簡潔的說，對於情感內涵與生命體驗的評量、抉擇既是中國藝術美學的核心，也是先秦儒家道德關懷的核心——也就是說，孔子是用「情感的審美判斷」來理解道德，而不是用「行為的好壞」來理解道德。

把情感與生命的內涵，當作藝術表現的唯一目的，與藝術評鑑的核心，有它可取之處。對於任何一個認真面對藝術的人而言，他首先要面對的挑戰，是如何熟練技法與表現的能力，以便「心、手、眼相通」，心裡想要的都能順利轉化為足以呈現其情感內涵的藝術形式，這個階段主要的挑戰是技法、形式與風格的塑造。但是，一旦第一階段的目標達成了，很自然便會面對第二階段的挑戰：他到底如何選擇要表現的情感內涵？什麼樣的情感內涵才值得他耗費一生的心血去嘗試著表現？日常可見的風花雪月和輕鬆浮誇的浪漫情調，或許賞心悅目，但是它值得我們當作一生中最難得的生命體驗，費盡一生的心血去探索它們的表現形式嗎？人有很多不堪告人的欲望，也有很多值得自己費盡一生去追求的情感經驗，哪一個值得我們以畢生的精力去表現它？人的情感與欲望有高有低，一個已經充分掌握技巧與表現形式的藝術家，會挑什麼樣的情感內涵當作他藝術創作所要表現的內涵？

想當然爾，那樣的情感必須是他生命裡最巔峰的情感經驗，最值得他一再嘗試著去重新融入的情感狀態。對於這樣的情感，我們通常以「崇高」來形容，而「崇高」的情感經驗又經常隨著「莊嚴」、「神聖」的感受一起出現，也經常在「宗教」的場域裡出現，因此有時候我們會用「宗教性」來形容它——雖然它們經常跟俗世的宗教組織、信仰、儀式沒有任何關係。

當一個藝術家在考慮要以什麼樣的情感內涵，作為藝術表現的終極目標時，他

所關切的已經超越藝術表達形式的「美醜」、「技巧」與「創新」，而變成在問自己「什麼樣的情感狀態才是最值得我珍惜的？」、「怎樣的生命體驗才是人生中最值得追求的？」在這個階段，藝術從表面上的美醜以及技藝的追求，變成對情感狀態的評價與抉擇；從形式上的「審美」判斷，提升為對情感、欲望與人生價值、人格尊嚴的體認、評量與抉擇；從對外在形式的關切，轉化為對內在情感與生命體驗的判斷、評價。所以，中國的藝術是人性、情感與生命的藝術，而西方大部分的藝術家則較偏重視覺與形式風格的藝術。

中國這樣的美學觀點使得藝術的追求與生命的追求二而合一，也使得藝術超乎「雕蟲小技」與「工藝匠氣」的層次，值得人以一輩子的心力去追求，也無「玩物

只有技藝而沒有深刻的感情，就叫做「雕蟲小技」。 ▲
清陳祖章，《雕橄欖核舟》，國立故宮博物院藏品，高 1.6 公分，深 1.4 公分，長 3.4 公分
清人佚名，《翠玉白菜》，國立故宮博物院藏品，高 18.7 公分，寬 9.1 公分，厚 5.1 公分 ▲

喪志」或「致遠恐泥」的疑慮。這樣的追求，既可以讓藝術擺脫外在教條的箝制，又不會淪落到「為藝術而藝術」的空洞下場。

這才是中國美學傳統與文人畫最可貴之處。唯一可惜的是，這樣的訴求很少人能企及，很容易對達不到這個目標的藝術創作者造成一再的挫折，甚至一再面臨缺乏人的困境。西方文明的優點是，可以更有彈性的鼓勵人各種不同層次的創作與追求，因而在文藝復興以後，創作的高潮此起彼落，不曾間斷；相較之下，中國高懸的美學傳統，為中國人展現了人性與情感最深刻而崇高的一面，另一方面卻也壓抑了其他較低層次的情感，與藝術表現的機會，因而與明清創作力的枯竭有無法分割的關係。

國畫的形式與內涵

以情感的高低作為藝術評價的唯一準繩，第一個缺點就是會誤導沒有能力創作大山水的人，硬耗在山水畫的空洞形式裡，而不敢去創作屬於他能力所及的風格或作品。王蒙以迄於清初四王就是受害者的典型。

王蒙的作品，表面上還守著北宋大山水的格局，實質上卻早已無力支撐大山水的情感與氣魄，疲相盡露，只能在形式上勉強求創新，以致開始蕪雜、瑣碎而堆砌的山水風格。不論是《溪山高逸圖》、《青卞隱居圖》、《葛稚川移居圖》或《具

區林屋》，王蒙都故意把整個畫面塞滿一重又一重造型扭曲的山巒與林木，構圖與布局又刻意複雜，甚至像一張藏寶圖，讓你無法一眼看清楚整個空間的布局。以《具區林屋》為例，右下角的前景裡，小丘與林木的布局是清楚的，前景左邊的湖面與太湖石也是一目了然，但是往上到了中景與遠景，就堆滿形狀怪異難辨的山石林木與細碎如毛的「牛毛皴」，一時間很難看清楚整張圖的結構，不但山徑藏在山石後而難辨去向，連屋舍、人物也隱匿在這些細碎堆砌而繁雜的筆法裡，需要略費心思才找得到。如果想要仔細揣摩這整張畫的情感或特色，就更困難了…山石林木渾然一片，沒有明顯的區塊，也找不到結構上的主從與綱領，因此不知道要從何看起，也不知道目光要如往何處移動，才能有秩序的仔細品味這張畫的局部與細節。

喜歡王蒙的人會說：黃公望的《富春山居圖》就像一幅由右而左的藏寶圖，可以隨著眼光的移動，看到山水景致的變化；《葛稚川移居圖》則是把橫幅變成縱軸，觀賞者的目光由下往上移動時，會慢慢領略到山水的變化；《具區林屋》則是進一步發展成二維度的藏寶圖，目光的焦點可以隨意移動，看到「柳暗花明又一村」的驚喜。理論上這個可能性確實存在，但是在構圖上必須更具巧思，才能在目光移動過程中產生像《富春山居圖》那種有意義的節奏變化。就王蒙實際上完成的作品而言，《葛稚川移居圖》在布局上沒有明顯的節奏變化，看這幅畫與看《具區林屋》差別不大，必須在目光由下往上移動的過程中，不時左右移動凝視的焦點，才能「不

元王蒙，《具區林屋》，國立故宮博物院藏品，68.7x42.5 公分

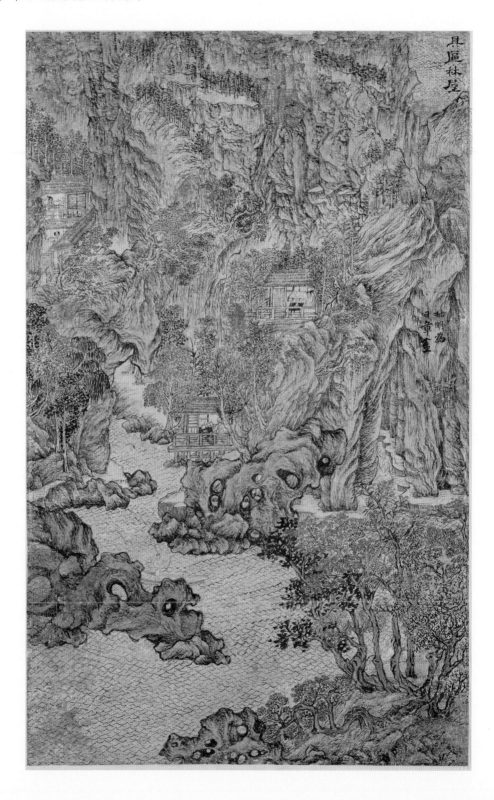

期而遇」的看到整幅畫所有的局部和細節。

這種「不期而遇」的構圖與布局，確實有它形式風格上新穎、有趣之處，但是對於視覺藝術而言，卻造成畫面整體以及各局部繪畫元素統整上的困難，因而山脈造型被刻意扭曲，每個局部都無法清楚感受到創作者的情感，反而到處都有刻意、造作的痕跡。現存上海博物館的《青卞隱居圖》雖然效果好一些，但是總體而言，王蒙作品所展現的實際成果有限，只能說是：想法有趣，作品造作、堆砌，沒有清楚的美感節奏，沒有清楚的情感內涵，算不上是形式與內涵兼備的藝術創作，只能說是「為創作而創作」。這樣的作品，離「無病呻吟」已經不遠了。

不過，王蒙的問題並非他個人的問題，而是大時代的問題。與五代、北宋的大山水比起來，元明清以降的山水畫確實愈失去磅礴的氣勢、深厚的情感與恢宏的格局，甚至只是勉強在筆墨上有可取之處，在構圖與布局上則了無新意，甚至乏善可陳。但是若要把明清山水畫的沒落歸咎於「一代抄襲一代，不事創新」，這個評論或許倒果為因而沒有抓到問題的根本。

國畫從北宋斧劈皴的大山水，轉為元朝披麻皴的浪漫情懷，再轉而為明清花鳥畫的小品，主要原因很可能是藝術創作者內在情感能量的日益衰微，因而不得不再量力而為，縮小作品的格局，以便作品的形式符合日益萎縮的情感格局。而這個創作能量日漸耗弱的趨勢，似非個人之力所能逆轉，不但創新的能量逐漸轉向格局

較小的花鳥，連山水畫所呈現的情感也愈來愈像花鳥畫，甚至萎靡不振。

在這江河日下的大趨勢下，對於亟欲創新的人而言，花鳥畫的興起為他們提供了新的創作形式與發揮的空間，而這種繪畫形式所需要的情感、氣魄與格局，又是明清畫家能力上所擔當得起的，因此各種創新的風格與流派風起雲湧。反觀明清的山水畫家，骨子裡是花鳥畫的情感與能力，卻硬撐著大山水的形式，像王原祁這樣的畫家就只能在筆墨的形式上求創新，而無法突破布局構圖的瑣碎、堆砌。

一個創作者到底是要守著自己無力經營的偉大傳統，因而空有其形而內涵不足？還是要忠於自己的情感，尋找一個適合它的新形式，以便追求情感與內涵的一致性？面對元明清的山水畫史與花鳥畫史，這是一個值得我們深思的課題。

具有偉大情懷的藝術家不世出，要一個能力有限的藝術家死守著偉大的傳統，結果他只能仿古、抄襲而失去所有的創作能力。聖人不世出，要凡人堅守著聖人的情操與志業，結果卻培育出一堆虛偽的小人和吃人的禮教。

中國文化的精采與偉大處令人難捨，但硬把凡人套上聖賢的格局卻只是讓他們做不了自己，這才是中國文化與國畫在二十一世紀最大的困境與挑戰。

崇高之美

第十章　從大歷史看水墨創新的困境

　　康有為開啟國畫論戰以後，不管是西化派或傳統派都逐漸走上國畫革新的道路。近年來「國畫」這個名詞逐漸被「水墨畫」取代，反應著以傳統工具開拓新題材、新內涵，乃至新精神的企圖。不過，困難依舊，「國畫的困境」變成了「水墨創新的困境」。於是，批判之聲一再響起，救亡圖存的處方也繽紛的飄落滿地。所有的努力似乎都難挽頹勢，或許是因為我們診斷問題時視野不夠寬廣，而思考處方時又不夠周延、深刻，只掌握到中西美術的皮毛，而沒有深入骨髓。這一章改寫自「帝門基金會藝術評論獎」的得獎作品〈從大歷史看水墨畫的困境〉，回到藝術的本質，以及中西繪畫的核心，從大視野提出看待國畫創新與中西文化衝突的一些建言。

康有為與陳獨秀開啟的「國畫改革」論爭歷經好幾個世代，也激起好幾波國畫創新與改革的浪潮。徐悲鴻、林風眠和李可染等人將西畫的技法融入水墨畫，來從事國畫改革，繼承傳統的畫家也紛紛戮力開創新局，而有了齊白石的「衰年變法」和黃賓虹「變者生，不變者淘汰」的覺悟。傳統國畫從此走上介於中西之間的道路，甚至時而不中不西。於是，「國畫」這個名詞漸漸罕有人用，而「水墨畫」這個名詞則代之興起。這個名詞的更易，呼應著一種以傳統工具開拓新題材、新內涵，乃至新精神的企圖。不過，在情緒上，「國畫的困境」還是遺傳了下來，而成為「水墨創新的困境」。

很多人不看「國畫」的原因是：「看來看去都是那個樣子。」美國學者李雪曼則斷言：「從一八○○年以後，繪畫在中國寧可說變成重複，創造力已被耗盡。」持有類似意見的人相當多，尤其清末民初康有為等人力主革新以來，持「國畫早已僵死」之見的人更是與日俱增。

一般畫論分析國畫的困境時，會追溯以下成因：

一、清朝畫壇以「四王」成就最高，但自「四王」起便力主「仿古」，因此國畫從此只重師承，而斷喪了創新的契機。

二、《芥子園》等畫譜將國畫類型化，並廣為流傳，使國畫更普遍流為抄襲與模仿，完全沒有創新的企圖，也不重視創意。

三、國畫以山水為主流，畫的盡是古代生活中的景物；沿襲迄今，其主題早已與現代人的生活脫節，因此註定無法在創作時注入深刻的情感，也無法引起觀賞者情感上的共鳴。

持前兩個意見的人，往往還可能會費心思索「國畫」的創新，或如何吸收國畫的精髓，以便滋潤「水墨」的內涵。從「書畫同源」的觀點來看，一脈貫串隋唐人物畫與宋元山水、花鳥的國畫精華，在於「筆墨」的運用。因此，力主「繼往開來」的人，對筆法與皴法往往有難以割捨的心情，創新的方向也往往在於開拓新的皴法，以期突破既有的格局。但是，持最後一個意見的人，往往也就不惜徹底割斷「水墨」與傳統「國畫」的臍帶，寧可忘懷既有的一切，從頭尋找「水墨畫」的嶄新起點。抽象水墨的興起，多少帶有這樣的一種心情。傳承與創新間的困思與爭議，於焉而始，困擾著許多「國畫」與「水墨」的創作者。

在近年探討國畫與水墨發展的文章中，倪再沁與萬青力的文章相當引人注目。

在〈水墨的建立、崩解與重探〉一文中，倪再沁以「提起水墨畫，不得不令人慨嘆它的暮氣沉沉與沒落」，「水墨教室的學員多屬怡情治性的票友，水墨教學較缺乏認真嚴肅而深刻的學習，而美術市場一直是懷舊和裝飾風格的天下」破題，全文最長的一節則以「水墨改革的失敗」為標題。〈中國水墨，台灣趣味〉一文則以「台灣水墨發展的批判」為副標題，抨責日據時代以來，台灣土地上有過的主要水墨流

派，並引起水墨畫壇不平之聲。

另一方面，香港的萬青力先生卻在《並非衰落的百年》一書中，試圖為清代國畫的成就翻案。他指出：一、國畫「衰敗」之說反應的只是康有為等幾代人，「在西方文明的壓力下急於求變的心理，但卻是一種盲目的選擇，倒退的主張，荒謬的歷史判斷，一個時代的誤會。」二、「衰敗」說之延續是強將西畫的評量標準，硬套在國畫的發展軌跡上，因此無法公允的從國畫自身的變革，看到國畫的創新與成就。三、十八世紀以來，清初「四王」一派雖被清廷捧為正宗，但卻無法壓過「在野」畫派之成就與蓬勃發展。該文並從明末清初開始，跳出一般畫史的「主流」框架，重新檢驗十八、十九世紀，「在野」國畫的流派與成就，企圖證明十九世紀的國畫史「並非衰落的百年」。

如果我們純從明末以迄民初來看，三百年來，國畫確實並非單純止於沿續與模仿。其中尤以隨清代「碑學革命」而起的「金石畫派」最受矚目，直堪逆轉頹勢之譽。可是，假如我們從唐宋憶起，則國畫的傳承難免有另一種面貌。黃賓虹先生以能從傳統國畫別創新境而著名，但他卻曾很感慨的說：「唐畫如麴，宋畫如酒，元畫以下，漸如酒之加水。時代愈近，加水愈多，近日之畫已有水無酒，故淡而無味。」毀譽之詞，其實深深反應著我們看歷史時視野的大小。可惜的是，近年評論國畫與水墨發展史的人，很少有人像萬青力先生那樣明確標出比較的標

從大歷史的框架看近代水墨的「困境」

準，也很少有人能站在夠寬廣的歷史視野上，持平的進行批評。

國畫與水墨在創作上一直有其困境，這是毋庸諱言的。但是，這個困境的本質卻經常被誇大或誤斷。從大歷史的框架看問題，不必然能為這困境提出有效的「解答」，卻可以消除一些沒必要的激情與盲點。

一、水墨的困境不是水墨獨有的

從文學觀點來看，唐詩、宋詞、元曲之後，明、清兩代的文學成就何在？這一直是中國文學史上難以回答的問題。章回小說雖被捧出來填補這個空缺，但其成就會不會高過國畫中的「金石畫派」？從哲學觀點看，宋明理學的重心在宋，那麼元、明、清的成就在哪裡？從整個中國文明史的觀點來看，唐宋之交是最接近我們這個時代的一個文明高峰，其後雖偶有波瀾，大趨勢上卻有如江河日下。直到清末民初，由於回應西潮的衝擊，才又有逆勢奮起的跡象。但是這個文明再造的運動歷時不過百年，其成敗仍難斷言。所以水墨畫的困境，其實是整個文化困境中的一環而已。

苛評水墨的人，往往以西畫在台灣的發展為對照，指責水墨教學死板不化。這個批評有其值得國畫界深思反省之處，但也未免過分誇大西畫在台灣的成就。水墨

創作在「創新」上確實遭遇到困境，但西畫在台灣，卻也難脫「文化買辦」、「拾人牙慧」之嫌。儘管形式、風格上，西畫在台灣有瞬息萬變的表象，卻泰半是生硬的風從西潮，而難掩它欠缺原創性，以及和本土脫節的事實。實質而論，西畫「創作」上的困境，絲毫不下於水墨。唯一的差別，只是西畫可以搭歐美的順風船，而維持著「蓬勃發展」的假象；水墨卻無可借鏡，必須一肩承擔再造文明的責任。如是而已！

二、衰微難振的不只是中國

世界五大古文明中，埃及、伊斯蘭、印度、希臘等文明與中國，並列當今世界最動亂、落後的國度。相較之下，中國近百年來的振奮，算得上是五大文明中最有起色的。再把時間尺度縮小，只看近代歐美。西班牙與葡萄牙首開航海貿易之風，一時富冠全歐；卻繼而日漸衰頹，以迄今日。英、法繼而崛起，殖民全球。但是兩次大戰以後，日不落國卻欲振乏力，難挽落魄貴胄的鼻酸景象。美國曾以國力雄厚，帶領群倫，風騷一時。但是「富不過三代」，不可一世的美國，最近卻一再顯出衰頹難振的跡象。

一個文明的興起，有其難以斷言與盡解的因素。同樣的，一個文明的衰微，其成因也難以盡解而近乎天數。有感於此，史賓格勒以「春、夏、秋、冬」的「歷史形態學」來理解文明的興衰。湯恩比雖力圖走出宿命論的陰影，而以「挑戰與回應」

的模式來重看文明的困境與重生。但是，他也只能指出文明的崩解起於內部創造力的消退，卻無法明確指出內部創造力如何消退，如何重生？以致面對著西方文明發展上的困境，他既難以斷言其前景，更難以擺脫西方文明或將死亡的陰影。

從文藝復興以來，西方藝術在六百年內主要有三個巔峰：文藝復興高潮、巴洛克，以及塞尚為首的現代藝術。與中國明、清以來的文明發展比較，西方創造力之雄厚，確實令人激賞。但是，如果我們拿唐、宋兩朝的書畫藝術與文學，作為中國第二文明期的興盛期，對比西方過去六世紀的成就，卻毫無遜色。所以除非西方在未來八百年，仍能維持其創造力於不墜，否則不足以斷言西方文明有其內在的根本優越性。中國百年來的自卑感，若從史賓格勒的觀點來看，很可能只是以中國文明的末期（明、清），盲目的去比附於西方文明的興盛期而已。

將時間的尺度再縮小，過去的百年，對中國而言是極為難堪、從谷底開始翻升的過程；但對西方而言，塞尚以來的發展，難道沒有「江河日下」的況味？西方這個世紀以來，藝術形式的豐富與多樣化，絲毫無法遮掩它內涵逐漸空洞化的事實。在赫伯特‧里德（Herbert Read，一八九三—一九六八）的《現代藝術史》（*Art Now*）裡，我們可以察覺到這個隱憂。至於蘇西‧蓋伯利克（Suzi Gablic，一九三四—）在《現代主義失敗了嗎?》（*Has Modernism failed?*）一書中更深切的危機感，也並非個人的杞人憂天，而是西方許多學者共有的憂慮。筆者無意在此

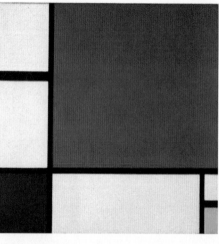

論斷西方文明或藝術發展的前景，只想指出：固然近百年來，整個中國和水墨畫正

一起面對著「再生」的困境，但西方未嘗不是也正在面對著年華老去的困境。

水墨與國畫的困境，只是中國與台灣整個文化困境中的一個縮影。而中國的困

境，則是整個人類文明老化後如何再生的一個子題。走過一百多年的慌亂與自卑，

我們早該擺脫「中學為體，西學為用」或「全盤西化」的爭議，以及毫無根據的東

西文化比較，靜下心來踏實的找自己該走的路。畢竟文明的新生，至今仍是全人類

共同面對而不知該如何究解的問題，更不是短短百年的努力便足以下斷言的。

三、困境的突破沒有「成藥」

李渝在批判水墨畫的困境時指出：「關鍵在於它不介入人的精神困境，不介

蒙德里安，1930，《構成□紅藍黃》　▲

米羅，1968，《歲月的誕生》　▲

入在窘迫矛盾的環境中人的困境和人間條件。」並指出突破這困境的必要條件是：
「人的自我剖析、批評、否定、解放和再肯定，這才是此世紀『人與環境』中，人
所能具備的唯一條件。」李渝的觀察，確實符合許多近代西方藝術家與文學家表面
上的特質。但是，以「排它性斷言」來陳述，卻太過危險。譬如，就藝術外在所表
顯的特質而言，前述特徵根本不合於米羅的天真，蒙德里安對宗教性純粹情感的追
求，或克利（Paul Klee，一八七九─一九四〇）畫中的童趣與傳奇色彩，也和康丁
斯基（Wassily Kandinsky，一八六六─一九四四）音樂與詩歌般的純美無干。再者，

▲　克利，1928，《水手辛巴達》
▲　康丁斯基，1926，《九個圈圈與黃色》

李渝所舉特徵，到底是人類文明所追求的終極精神內涵？還是一時性的文明特徵（或病徵）？頗有待商榷。假如藝術家永遠只能「反應時代精神」，文明振衰起弊的契機，或許將從而斷喪，不能不慎！再者，人對大自然的情感，不但是北宋山水之支柱，也是塞尚一生精神之所寄。必欲以西方近百年來才尖銳化的存在主義精神強加於一切藝術創作之上，實難免有蠻橫之嫌。

此外，像「與日常生活結合」或「在民間藝術中尋找活力」等說法，都言之成理，卻不必然有效。譬如林布蘭、塞尚、范寬和倪雲林的晚年都行止有如隱士，罕與俗世溝通，那麼他們的日常生活，恐怕遠非常民所能臆測與理解。另一方面，民間藝術固然不乏真誠，卻更多的是因襲固陋。取捨之際，全賴慧眼。而想要將民間藝術的活力，轉化為深刻動人的藝術內涵，其中所仰賴於畫家之稟賦者，恐非徒好議論者所能想見。

說到頭來，藝術創作靠的是人的稟賦與盛情。情感豐富、深刻而真誠的藝術家，不管他所表現的是困頓、祈求、憧憬、有違常態的亢奮（如梵谷）或絕望，都是文明史上珍貴的藝術品。尤其在抽象藝術之後，形象已從一切意識型態的桎梏中徹底解放出來；而在杜象（Marce Duchamp，一八八七—一九六八）之後，藝術更再無任何外在約束。今天的藝術創作，嚴格來講，已不需要再有任何理論撐腰，因為「一切都被許可」。因此，我們今天真正欠缺的，與其說是藝術理論，不如說是富有創

造力的藝術家。可是，藝術家的創造力來自何處？這真的不是我們空泛的言論所能道盡的。

創新的形式與內涵

從現代與當代西方藝術創新的歷史發展過程來看，西方藝壇旺盛的創新活力，來自於徹底脫離一切的規範與綑綁，不但使得「一切都被容許」，甚至「一切都被歡迎」。文藝復興掙脫了宗教的束縛，巴洛克掙脫了古典繪畫穩定性與和諧性的要求，印象派與抽象畫解放了具象的束縛，杜象的「現成品」（ready made）甚至解脫藝術的手工過程而催生了觀念藝術。當代西方藝術不但不再有一定的內涵，甚至可以不具有「技藝」（craft）的成分，比被康有為與陳獨秀斥為「率簡」的禪畫、文人畫還更「率簡」。

但是，當代藝術過分強調形式與觀念上的新創，而忽略藝術的情感內涵，以致愈來愈失去感動人的力量，甚至連帶失去感動自己的力量。藝術核心價值與情感的空洞化，使得當代藝術界陷入無所適從的困境，就像畫家布魯斯·鮑伊斯（Bruce Boice，一九五五－）的描述：「離開學校以後，因為找不到創作的理由，學生經常就停止創作了。……創作會讓你覺得很無聊，因為你生活在真空裡。你缺乏創作的動機以及可依循的規則，也缺乏判斷好壞的標準。」

面對當代藝術的困境，藝評家謝達爾（Peter Schjeldahl，一九四二—）說：「羅斯科（Mark Rothko，一九○三—一九七○）和蒙德里安都認為藝術是另一種形式的宗教。但是藝術界今日的表現令我們失望：一般人認為藝術的崇高境界，不值得人類注入大量的心力去追求，這就是藝術淪落至此的原因。」面對著充滿失望與失落感的當代藝術，藝術評論家蓋布里克（Suzi Gablik，一九三四—）一再呼籲：當代藝術必須為社會帶來療癒的力量，而不是空洞的追求風格的創新。

非常反諷的，康有為想用西化的寫實精神來救衰頹的國畫傳統，而蓋布里克面對西畫的困境時，他心目中的救贖卻恰好就是陳衡恪心目中的文人畫，和國畫傳統裡中國一向以來的美學精神。

的確，不論從當代不知何去何從的西畫困境來看，或者從陳衡恪所契接的國畫精神傳承來看，藝術創作的起點在於有足以感動人的深刻情懷，和超拔的精神世界。因此，國畫創新的關鍵和西畫走出困境的關鍵，在於如何重振人的情感深度與精神的高度。也就是說，藝術的衰頹之勢，反映的是內在精神與情感的枯萎耗竭，而救濟的辦法也應該是從內在救起，徒然從事外在形式的創新，遲早還是掩飾不住內在的空虛。

一位偉大的畫家確實需要有偉大的作品，有創新的風格，有成熟的技法，否則不足以在作品上呈現出偉大的情感。但是情感才是作品的靈魂，而技巧只不過是工

具，一個畫家如果沒有偉大的人格和情感，技法再高超，都只能創作出沒有深刻情感的畫，腦筋再聰明也只能讓人讚嘆其巧思，無法給人深刻的感動和滿足，到最後甚至可能連創作的動力都失去，陷入不知為何而創作的困境。

很可惜的是，當代藝術教育太重視技法、風格、理論與觀念，卻欠缺培養深刻情感的有效辦法，因此儘管有大量創新的風格、技法與議題，卻嚴重缺乏感動自己和別人的能力。藝術的教育不能再止於技法的追求或形式的創新，必須從培養深刻的感動和偉大的情感出發。

不過，偉大的情感不是來自於知識的賣弄，在畫裡題上刻意臨摹前人而有的書法，或者造作的詩句。情感是情感，它跟一個人成長過程有過的閱讀、思想和感動有關，但不等於工整秀麗的書法、淵博的古典知識，或刻意雕琢的詞句。其實，文學、詩詞與書法，充其量也只不過是另外一類的作品，或者另外一些表達情感的工具而已，兼擅多種情感的表達工具，不必然會使一個人的繪畫技法精進，也不必然能使一個人的情感或人格偉大；而一個具有偉大人格、情感又精於繪畫技巧的人，自然有機會完成偉大的作品，不管他是否精於文學、詩詞或書法。

情感確實是可以通過人文的教養而被啟發，但人文的教養並非在於知識，而是對於人性底層各種情感的敏銳覺察，諸如空虛、寂寞、盼望、憧憬、嚮往、虛無、堅信、委屈、崇敬、肅穆之情的領略與體會，以及對於大自然在我們心裡所挑起

的各種情懷，敏銳覺察與分辨的能力。閱讀文學作品，如果僅止於背些詞藻華麗的詩詞，或者培養一些浮泛淺薄的浪漫情緒，而無法觸及人性底蘊和情感的深處，畫出來的畫當然不脫江南小調的小格局、小情懷，甚至雕飾造作而不自知。

通過文學、美術、音樂乃至於哲學與宗教，厚植自己的人文情懷，見識歷史上偉大的生命風采與人格型態，確實有助於陶冶個人胸襟、氣度與情懷。可惜，這些教養雖然有助於我們了解歷史的偉大精神內涵，卻不必然有助於國畫的創新，有些人甚至可能因為看太多偉大的作品，再也想不出有何超越的可能，因而徹底失去創作的動機。比較有助於藝術創新的人文教養，應該是去培養受教者敏銳的自我覺察能力。

內涵的創新必須同時具備兩個要件：一、你有某種深刻而值得跟人分享的情懷、感觸，而這種情懷又不曾在過去被充分表現過；二、你為那份獨特的情懷找到一種有效的表現形式，因而完成形式與內涵兼備的創作。每個時代都可能會帶給人不同於既往的感受、衝突、感動等情懷，每個人也可能有他感受這個世界的獨特方式。創新的第一步應該是去尋索自己感受最深，而又異於前人的情懷，

◀　右：孟克，1893，《吶喊》

◀◀　中：梵谷，1889，《星夜》

◀◀　左：梵谷，1926，《奧維爾教堂》

或看世界的角度。在這個階段裡，敏銳的自我覺察能力是可以很有幫助的。

挪威畫家孟克（Edvard Munch，一八六三──一九四四），因為對於當代人的虛無、絕望、孤寂有特別深刻的感受，所以才有機會為這種情感找到合適而獨特的表現形式。假如他沒有那種獨特的感受，卻硬要逼迫自己去表現「當代人的情感」，最後恐怕只會落得「為賦新詞強說愁」。荷蘭畫家梵谷（Vincent van Gogh，一八五三──一八九〇），因為內在有非常強烈而難以自抑的激動，所以才會在《星夜》（The Starry Night）中，表現出向上蒸騰的龍柏和充滿動力感的夜空；他那種隨時瀕於精神崩潰邊緣的神經質人格也一再出現於他的自畫像中，和扭曲變形的《奧維爾教堂》（The Church at Auvers）。畫作必須是從內而外自然流露的情感，否則便會流於造作而沒有說服力，也不感人。

找到自己看待這個世界、大自然或人生的獨特觀點或感受，這是藝術創作的起點。這個觀點與感受必須夠深刻而厚實，而不是出於刻意或造作，才值得你為它發展出合適的表現形式。可惜的是，很多藝術創作者根本沒有這樣的感受，只是憑著對藝術的愛好而想

要創作，又因為藝術學院的教育鼓勵他們要創新，所以就絞盡腦汁去從事「無病呻吟」的創新。其實，這對於藝術創作與人格都是一種扭曲與折磨。

不是每個藝術學院畢業的人都必須成為藝術家，不是每個美術系畢業的人都必須成為畫家。如果接受四年藝術教育的結果只是學會欣賞藝術，乃至於通過藝術，看見歷史上眾多動人的生命風采，其實這已經夠了。不是嗎？

水墨與色彩的糾葛

有好的情感內涵，不必然就可以順利完成有意義的創新作品，尤其是要用水墨畫表現當代人的情感，更加是挑戰。從五代的山水畫到清朝的花鳥畫，都是在書法線條的基礎上呈現筆趣與墨韻，並且在這基礎上表現內在的情感。對於今日從事水墨創新的人而言，最艱難的在於要如何看待水墨畫的書法線條——要堅持保留書法線條跟內在情感的直接關聯，還是要任由它變成跟西畫線條一樣的構成元素？

康丁斯基把許多作品都題名為「構成」，這多少反應了他對西方繪畫的基本理解：西畫是通過色塊與線條的「構成」關係，來間接表達情感或理念；所以個別的色塊與線條不具有獨立的「表意」功能，它們必須通過構成的手段，藉著「整體」來遂行「表意」的功能。這就像西方音樂中的合聲與對位，單獨的音不是表意的元素，它必須通過其他平行音群的「構成」關係，來確定自己的角色。

此外，西方的作品基本上是色塊的組成，而線條經常只是色塊的邊界，在作品中扮演著次要的地位。所以馬諦斯說西方繪畫史上，只有米開朗基羅有線條。在剪紙與拼貼藝術裡，馬諦斯嘗試找出線條對色面的影響，從而恢復線條的趣味。但是，這樣的線條仍舊和康丁斯基所用的線條一樣，是一種「構成」的元素，而不是像書法線條那樣的「抒情」元素。但是，書法的線條一旦跟高彩度、高亮度的顏色出現在同一個畫面，它的內在性與抒情性很容易會弱化、消失，而變成跟西畫線條相近的抽象線條，甚至跟波洛克（Jackson Pollock，一九一二─一九五六）滴畫中的黑色線條性格相似。

如果水墨創新的結果，使得書法線條失去它的內在性與抒情性，創作者本人與觀賞者願意接受嗎？這樣的創新跟國畫的傳統有何關係？這樣的創新有何意義？是不是乾脆就畫西畫算了？但是，如果我們堅持保留水墨畫中書法線條的內在性與抒情性，所有的色彩都必須在彩度與明度上被壓抑，而可以使用的線條形式又可能會被侷限在過去

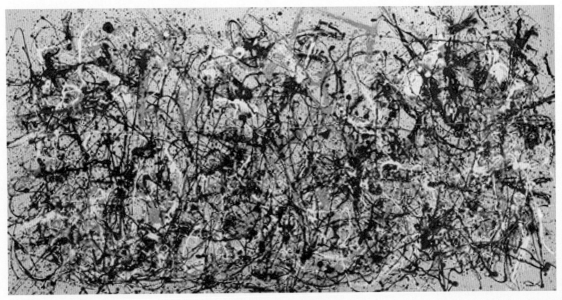

256

已經被大量使用過的線條，在這樣的拘束條件下，水墨創新還能有多大的空間？

「筆墨」與「構成」兩種精神的衝突與激盪，在歷史上不曾得其兩全：五代去色彩而成全筆墨，西畫成全構成而壓抑了線條的獨立性；米開朗基羅的作品雖然有很精彩的線條，但色彩的豐富性顯然不比國畫高多少；林風眠的山水雖然用色較傳統國畫豐富，但其筆墨的韻味也削弱許多。由於這個「筆墨」與「構成」間的衝突來自於視覺生理學的必然，因此我們或許必須放開心懷，不再堅持「筆墨」，也不再堅持「構成」，試著去尋找介於其間或超乎兩者的各種可能性。在最靠近兩極的地帶，我們可以用清末民初的金石畫派（新興筆墨），和趙無極（轉為構成）為例。金石畫派受到清朝碑學革命的影響，重新將碑、篆、金文的筆法帶進國畫，使國畫獲得新的生機。許多人有鑒於此，更加肯定水墨的新生命來自於新的筆法。但是另一方面，趙無極一九七〇年代後期的作品，雖然是油畫，在形式上與國畫毫無瓜葛，但是其情感卻無疑是花鳥畫的延續（林風眠亦然）。從這裡我們可以看出來：一種情感內涵，並不必然只有一種藝術的形式可以與之呼應。儘管「筆墨」與「構成」是迥然不同的表現手法，但它們卻有機會被用來表現相同的感情。

藝術存在的目的，只是為了表現人的情感內涵；藝術的價值高低，取決於藝術品所表現的情感內涵，而非它的形式。既然如此，我們也就不必要求水墨畫一定要表現出「筆墨」的韻味，而不能偏重「構成」的表現。再者，「筆墨」是一種極其

內斂的古典表現形式，它是否能對今日的創作者有足夠的親和力？又能否引起觀眾的共鳴？這都是「筆墨」在今天發展上所遭遇到的困難。不管我們今天能否欣賞中世紀的宗教畫，它已不再是我們最擅長的表現形式了。並不是它不動人，而是我們已不再有那種悲苦的宗教情懷（或者我們已不慣於用那種情感形式，去面對我們存在的情境）了。貝多芬音樂中動人而深刻的人性表白，若與巴哈風琴音樂裡毫無人間情緒的純淨風格相比，簡直是一種宗教情感的墮落。但是，貝多芬畢竟取代了巴哈，並瞬即轉入浪漫樂派。

縱觀藝術史與人類文明史，有如一有機體，以它內在的節奏，發展繁衍著它數不盡的蘊藏與形式。如果貝多芬執著於巴哈音樂的純淨，或許貝多芬一生都作不出任何感人的作品。同樣的，如果巴哈執著於《葛利果聖歌》（Cantus Gregorianus）對人類處境的深沉哀思之中，他也可能一生作不出任何動人的曲子。面對著「筆墨」與「構成」間的問題，我既捨不得五代與北宋動人的深情，卻又不得不放寬心懷，去看一切可能的變化。文明的發展有高有低，似乎並非人意所能勉強。如果我們不能讓今天的藝術家去成全他所能感受的，或許他將一無所成；一意留戀既有，或許將斬斷不成熟的生機。面對著文明必有的起伏，或許藝術的生機比藝術的成熟度更重要。

今天，水墨畫以陌生而羞澀的步履摸索著它的新生，各種嘗試都幾乎註定會遠

比宋元繪畫還不成熟。不論水墨新生代努力的方向在於「筆墨」或者「構成」，或超乎兩者，只要誠懇用心，總是一種播種與育苗的工作。至於何者果然會開花結果，實難逆料。既然如此，我們何不懷著溫暖與期待的心，去看待一切誠懇卻未必成熟的創作？

結 語

從二十一世紀的今天，回顧過去一千年的國畫史，甚至過去兩、三千年中國文化的豐富蘊藏，我們既有著難捨（也不該捨）的傳承，又有著已經嚴重西化、當代化的生活處境與情感，和藝術上創新的需要與困境。這是一種艱難的精神處境，不僅水墨創新如此，全世界所有的古典文化都面臨著相同的窘境。

古典文化與藝術有一種深刻的內在性與精神性，並且在單純的社會情境下培養出堅決而肅穆的崇高之情，莊嚴有如宗教，淵深有如大海，厚實而磅礴有如雄偉的峰巒。但是，處於二十一世紀的今天，任何偉大的信念，都難以耐受各種精確分析，與當代懷疑精神的磨難，而我們的時間與情感，更是被當代紛雜而瞬息萬變的人際關係與社會脈動，切割得零碎而膚淺。如果處於當代，而要在創作中忠於自己感受最深的情感，恐怕這個時代最擅長的是情感上的疏離與空洞，而不再是古典時代那種讓人神往的盛情。

如果這是當代無可奈何的事實，或許我們也就只好將藝術欣賞與藝術創作分開來處理：在創作中忠於當代的情懷，但是在藝術欣賞上，擁抱過去各種偉大的盛情，既不要因為當代的輕薄短小認定古典的厚實深刻為不合時宜，也別因為耽戀著古典的深刻、厚實，而不願意面對當代的真實精神處境。

古典是我們永遠的原鄉，但是生命永遠是朝向未來。想開了，兩者之間其實沒有矛盾。

崇高之美

彭明輝作品集

崇高之美：彭明輝談國畫的情感與思想

2014年5月初版　　　　　　　　　　　　　　　　　定價：新臺幣750元
有著作權・翻印必究
Printed in Taiwan.

著　　　者　彭　明　輝
發　行　人　林　載　爵

出　版　者　聯經出版事業股份有限公司　　　　叢書主編　林　芳　瑜
地　　　址　台北市基隆路一段180號4樓　　　　校　　對　倪　汝　枋
編輯部地址　台北市基隆路一段180號4樓　　　　美術設計　彭　若　涵
叢書主編電話　（02）87876242轉221
台北聯經書房：台北市新生南路三段94號
電　　　話：（02）23620308
台中分公司：台中市北區崇德路一段198號
暨門市電話：（04）22312023
台中電子信箱　e-mail：linking2@ms42.hinet.net
郵政劃撥帳戶第0100559-3號
郵撥電話：（02）23620308
印　刷　者　文聯彩色製版印刷有限公司
總　經　銷　聯合發行股份有限公司
發　行　所：台北縣新店市寶橋路235巷6弄6號2樓
電　　　話：（02）29178022

行政院新聞局出版事業登記證局版臺業字第0130號

本書如有缺頁，破損，倒裝請寄回聯經忠孝門市更換。　　ISBN　978-957-08-4388-0 (精裝)
聯經網址：www.linkingbooks.com.tw
電子信箱：linking@udngroup.com

國家圖書館出版品預行編目資料

崇高之美：彭明輝談國畫的情感與思想/
彭明輝著．初版．臺北市．聯經．2014年5月（民
103年）．264面．17×23公分（彭明輝作品集）
ISBN 978-957-08-4388-0（精裝）

1.中國畫　2.畫論

944　　　　　　　　　　　　　　　103006995